한류 3.0의 확산과 궁중문화

이 저서는 2014년 대한민국 교육부와 한국연구재단의 인문학국책사업의 지원을 받아 수행된 연구임(NRF-2014S1A6A7072613)

한류 3.0의 확산과 궁중문화

초판발행일 | 2016년 1월 30일

지은이 | 김정우 외(안희재 · 안남일 · 이기대) 지음
펴낸곳 | 도서출판 황금알
펴낸이 | 金永馥

주간 | 김영탁
편집실장 | 조경숙
인쇄제작 | 칼라박스
주소 | 03088 서울시 종로구 이화장2길 29-3, 104호(동숭동, 청기와빌라2차)
물류센타(직송 · 반품) | 100-272 서울시 중구 필동2가 124-6 1F
전화 | 02) 2275-9171
팩스 | 02) 2275-9172
이메일 | tibet21@hanmail.net
홈페이지 | http://goldegg21.com
출판등록 | 2003년 03월 26일 (제300-2003-230호)

값은 뒤표지에 있습니다.

ISBN 979-11-86547-28-1-93600

한류 3.0의 확산과 궁중문화

— 궁중문화 재현의 전략과 실제

김정우 외 지음

황금알

한류 3.0 확산에 인문학이 기여하는
첫 걸음이 되길…

이 책은 2014년 한국연구재단에서 공모한 인문학국책사업의 일환인 '한류 3.0 구현을 위한 학술한류 융합연구'에서 선정된 '한류 3.0의 확산을 위한 궁중문화 포맷 바이블 개발 방안 연구'를 기반으로 저술되었다.

잘 알려져있다시피, 한류 3.0은 기존의 드라마를 중심으로 한 한류 1.0, K-Pop을 중심으로 한 한류 2.0에 이어 한국의 문화 전반을 아우르는 개념으로 정의되고 있다. 다양한 장르를 포괄한다는 것은 전 세계인들이 더욱 폭넓게 한류를 즐길 수 있다는 장점으로 작용할 수도 있으나, 한편으로는 드라마나 음악과 같이 명백한 특징을 가진 것이 아니기 때문에 오히려 집중력이 떨어질 수도 있다는 문제점이 있다고 본다.

이 책에서는 한류 3.0을 통해 세계에 전파되는 콘텐츠들이 가져야 할 가장 큰 요건으로 '체험형 콘텐츠'가 되어야 한다는 것을 꼽고 있다. 드라마나 음악이 보고 즐기는 것이라면, 한류 3.0의 콘텐츠들은 직접 참여하고 체험해보면서 즐기는 것이어야 한다는 것이다. 음식이 그렇다. 음식은 직접 맛보지 않으면 그 가치를 알기 어렵다. 패션도 그렇다. 보기만하는

패션이 전문가가 아닌 일반 관광객들에게 무슨 의미가 있을까.

　그렇다면, 이 모든 것들을 아우를 수 있는 것은 무엇일까. 우리는 그 중심에 인바운드 관광이 있다고 보았다. 즉, 한류에 대해 관심이 있는 세계인들을 한국으로 오게 하고, 다양한 체험을 통해 한국 문화에 대해 깊이 이해할 수 있게 하는 것이 핵심이라고 본 것이다. 위에서 말한 음식도, 패션도 모두 관광으로 한국에 온다면 체험할 수 있는 것들이며, 그 관광객들을 쇼핑 및 숙박과 연계시킨다면 더욱 다양한 즐거움들을 제공할 수 있을 것이다. 물론, 이를 통해 우리나라의 관광산업 진흥이 일어날 수 있고, 그것은 곧 정부가 추진하는 다양한 콘텐츠를 통해 이루어내는 창조경제의 성과로 연결될 수 있다고 본다.

　관광에 대해 논의하면서, 우리 연구팀이 주목한 것은 궁이다. 왕조가 존재하였던 국가라면 전 세계 어디에서나 궁은 가장 핵심적인 관광자원 중의 하나이다. 궁은 당대의 건축기술은 물론 문화적 수준, 통치철학, 가치관 등 수많은 요소들의 결합체이기 때문에, 한 나라를 가장 잘 보여줄 수 있는 관광자원이다. 우리나라 역시, 궁은 대표적인 관광자원으로 외국인들을 위한 서울 관광코스에 가장 기본적으로 들어가 있는 곳이기도 하다. 그리고 실제로 관광객들이 많이 찾는 곳이기도 하다.

　그러나, 우리나라의 궁은 대체로 그 자체로만 존재하는 대상일 뿐이다. 서울에 있는 조선시대의 궁들을 방문해보면, 그냥 그 건물과 정원을 보고 돌아나올 뿐이다. 그 안에 어떤 사람들이 살았고, 어떤 일이 일어났는지, 그 안에 살던 사람들은 어떤 느낌이었는지 등을 궁을 방문한 관광객들은 알 수가 없다. 안내자의 설명을 통해 듣거나, 영화나 책에서 보여주는 것들을 보고 짐작하는 수밖에 없다. 가장 잘 체험할 수 있는 곳에 왔으면서

도 체험할 수 없는 것이다. 궁에서 궁중문화를 직접 보고 체험할 수 없기 때문이다.

한류 3.0의 확산을 위해 진흥이 필요한 인바운드 관광의 핵심인 궁이 체험형 콘텐츠로서의 가치가 떨어져 있다는 뜻이다. 그렇다면 관광객들에게 궁이 체험형 콘텐츠가 되기 위해서는 어떤 문제를 해결해야 할까? 가장 기본적인 것은 그 안에서 숙박을 한다든지, 음식을 먹어본다든지 등등일 것이다. 그러나 현실적으로 그것은 매우 어려운 일이다. 궁을 보호한다는 측면에서 보면 실현가능하지 않기 때문이다. 이런 상황에서 실현 가능한 방법은 궁중문화의 재현을 통해 관광객들이 그 안에서 일어났던 일들을 직접 체험해보도록 하는 것이다. 그럼으로써, 궁 안에서의 생활은 이런 것이며, 어떤 행사들이 거행되고 있는지를 관광객의 피부에 와닿도록 해줄 수 있다.

물론, 지금까지 관광객들을 위한 궁중문화의 재현이 전혀 없었던 것은 아니다. 본문 중에서 제시된 목록을 보면 오히려 상당히 많았다는 것을 알 수 있다. 국가의 중요한 행사들에 대한 재현도 많았고, 그만큼 화려하고 볼거리가 많은 재현들도 많았다. 그러나 그것이 잘 알려져 있지 않은 이유는 무엇일까. 단순히 홍보의 부족이라고만 해야 할까? 그보다는 상시로 이루어지는 것이 드물기 때문이라고 생각한다. 언제나 가면 볼 수 있는 것이 아니라, 특정한 날짜에만 가야 볼 수 있는 것들이 대부분이기 때문이다.

기본적으로 예산의 문제이기도 하다. 그러나 또 한편으로는 정확한 재현이 어렵다는 이유도 있다. 아무리 많은 예산이 투입된다고 하더라도, 그것이 역사적 고증을 거쳐 정확하게 이루어지는 것이 아니라면 의미가 없

는 것이기 때문이다. 그렇기 때문에 재현행사를 수행할 수 있는 업체들도 많지 않다. 또한, 궁중문화에 대한 이해가 쉽지 않기 때문에 새로운 업체들에게는 진입장벽이 높다는 것이 또 하나의 문제점이기도 하다.

우리는 이러한 문제들을 해결하기 위해 정확한 재현의 방법을 공유하는 데에 초점을 맞추기로 했다. 앞서 얘기했던 예산 문제는 재현이 잘 이루어진다면 순차적으로 해결될 수 있는 문제라고 생각했으며, 반대로 예산이 확보된다고 하더라도 정확한 재현이 이루어지지 않는다면 예산확보의 목적과 다른 결과를 낳을 수 있기 때문이다.

이를 위해 우리는 방송 콘텐츠에서 최근 가장 중요한 비즈니스로 떠오른 포맷 바이블에 주목하였다. 완성된 프로그램을 수출하는 것이 아니라, 프로그램의 아이디어와 제작의 과정을 수출하는 것이 포맷 바이블 비즈니스이다. 포맷 바이블을 구매하였을 때 가장 큰 이익은 이미 검증된 프로그램을 균질한 수준으로 만들어낼 수 있다는 점이다.

궁중문화의 재현 역시 이러한 형태의 포맷 바이블이 제시된다면 더 많은 사람들이 참여하여 다양하고 풍부한 재현행사들을 균질한 수준으로 수행할 수 있게 될 것이다.

본 연구는 연구책임자를 비롯하여 두 명의 공동연구원, 그리고 한 명의 연구협력파트너 등이 참여하였다.

연구책임자인 김정우 교수는 광고를 기반으로 한 문화콘텐츠 전공자로서, 문화콘텐츠 기획, 창의적인 콘텐츠 제작에 관해 연구를 하고 있다. 공동연구자인 안남일 교수는 서사 전공자로서, 게임이나 드라마 등 각종 콘텐츠에 관해 연구를 수행해왔으며, 최근에는 축제에 대해 연구를 하고 있다. 또 한 명의 공동연구자인 이기대 교수는 고전문학 전공자로서, 궁궐

인물들의 서사작품에 대한 연구를 통해 궁중문화에 대한 이해가 깊고, 이를 기반으로 한 고전의 콘텐츠화에 관심을 갖고 있다. 연구협력파트너사인 ㈜한국의장의 안희재 소장은 궁중문화 전문가로서, 궁중문화의 재현에 관한 다양한 경험을 갖고 있는 것이 장점이다.

이 책에서 제안하는 포맷 바이블이 완벽한 것이 아님은 잘 알고 있다. 방송 콘텐츠의 비즈니스에서 통용되는 포맷 바이블처럼 세세한 부분까지 규정하지는 못 하고 있다. 그러나 궁중문화 재현의 특성상 그 부분은 불가피하다고 본다.

또한, 이 책에서 제시되는 포맷 바이블은 가장 기본적인 점검사항들만을 정리했다는 면에서 아직 완벽한 상태라고 말하기는 어렵다. 궁극적으로 우리 연구팀이 지향하는 궁중문화 재현은 궁중에서 거행되는 행사 중심의 재현이 아니라, 궁중의 일상에 초점이 맞춰져 있다. 그러나 그럼에도 불구하고 주요한 행사 중심의 포맷 바이블이 개발된 이유는 이제까지 그러한 행사 중심으로 재현이 이루어져왔기 때문에 기본적인 내용을 정리해야 할 필요가 있었기 때문이다. 아주 일상적인 궁중의 생활을 매일 일정한 시간에 재현하게 하는 것, 그것이 우리들의 연구가 궁극적으로 지향하는 포맷 바이블의 역할이다.

이 책은 창조경제의 구현에 중요한 역할을 담당하고 있는 한류 3.0이 전 세계적으로 확산하는 데 있어 인문학적 관점에서 기여할 부분을 탐색하는 첫 걸음이라고 생각한다. 이 책에서 제시하는 포맷 바이블의 불완전성을 보완함으로써 궁중의 일상이 정기적으로 재현되어 궁중을 방문하는 모든 관광객들이 볼 수 있다면, 궁은 지금보다 훨씬 생명력 넘치는 체험형 공간으로 바뀔 수 있을 것이다. 이러한 성과가 인바운드 관광의 활성화를

통해 한류 3.0의 확산에 기여할 수 있는 기회를 확보할 수 있다. 그리고 나아가 궁궐 뿐만 아니라 더 많은 체험형 콘텐츠들을 개발하고 그것을 체계화하여 관광상품화 함으로써 한국의 문화가 좋아 한국을 찾고, 또 재방문을 통해 한국의 문화를 즐기는 세계인들이 늘어날 때 한류 3.0의 전 세계적 확산도 가속화될 수 있다고 믿는다.

이러한 성과를 내기 위해서는 앞으로도 많은 시간과 노력이 뒷받침되어야 한다. 한류 3.0이 한류 1.0이나 2.0과는 달리 다양한 분야를 포괄하는 개념이기 때문에, 그들을 전략적으로 육성하기 위해서는 폭넓은 연구가 필요하기 때문이다. 당장, 이 책에서 담고 있는 궁중문화 재현을 위한 포맷 바이블도 일상을 충실하게 재현하기 위한 포맷 바이블로 발전시키기 위해서는 지속적인 연구와 검증이 필요한 형편이다. 따라서 우리 연구팀은 우리들의 연구가 일회성에 그치기보다는 장기적이고 전략적으로 지속·확산될 필요가 있다고 생각한다.

이 책을 낼 수 있도록 많은 지원을 아끼지 않으신 한국연구재단에 감사드리며, 문화콘텐츠의 부흥을 통한 한류 3.0의 확산에 관심을 갖고 있는 많은 분들의 고언을 기대한다.

2016. 1.
저자를 대표하여 김정우 씀.

차 례

제4부 궁중문화 재현의 실제

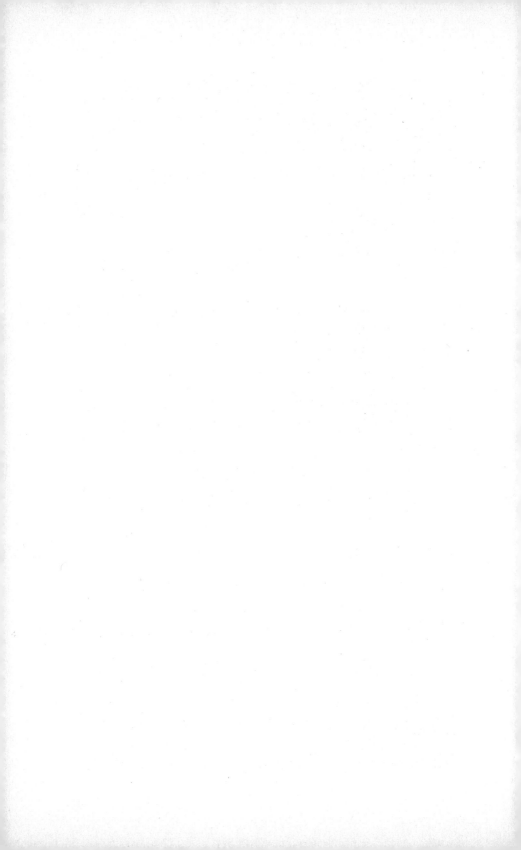

제1부

한류 3.0과 궁중문화 재현의 전략

1. 한류의 확산과 지속가능성의 확보

1) 한류의 개념과 특징

한류란 한국 대중문화의 초국가적인 이동·유통과 한국 대중문화에 대한 외국 수용자들의 팬덤(fandom)이라는 두 개의 (서로 밀접히 관련된) 층위로 구성된 문화현상이다. 이러한 한류 현상이 가능하기 위해서는 한국 대중문화의 생산이 전제된다. 대중문화의 생산, 유통, 소비는 그에 부수하는 요소들(예를 들어 법적 규제, 문화의 재현, 문화 수용에 따른 정체성 형성의 문제 등)과 지속적으로 영향을 주고받는다. 이 과정에서 "문화의 회로(circuit of culture)"를 구성하는 생산(produtcion), 소비(consumption), 규제(regulation), 재현(representation), 정체성(identity) 등의 요소는 스스로의 형식을 고쳐나가고, 이를 통해 해당 대중문화의 의미를 변화시킨다.

그런데 한류를 문화현상으로 규정했을 때, 지속적으로 영향을 주고받는 과정 속에서 의미변화를 가져온다는 점에서 유의해야 할 부분이 있다. 이에 대해 신광철은 우리가 한류 현상을 단순하게 자아도취적으로 바라보

아서는 안 된다고 하면서, 그 이유로 "'한류'라는 용어 자체가 '우리'가 스스로 지어낸 말이 아니라, '그들(타자)'에 의해 '호명(呼名)'된 것이라는 사실을 인지하는 것이 중요"하다고 하였다. 그는 "한류 현상에는 '전(全)지구적(global)' 문명의 맥락과 '지역적(local)' 문명의 맥락, 최소한 '아시아 역내(域內) 문화소통'의 맥락이 반영"되어 있기 때문에 "문화콘텐츠 교류사(史)의 맥락에서 조망"해야 한다고 주장한다.(신광철:2014) 이는 한류가 단순히 대중문화를 중심으로 지속 발전하는 것이 아니라 문화 자체에 대한 관심으로 확산되고 있음을 의미하는 것이다.

이처럼 기존의 문헌들에서 제시하고 있는 한류에 대한 정의들은 그 의미에 있어서 조금씩 차이가 있다. 몇몇 문헌들을 통해 이러한 정의를 살펴보면 다음과 같다.

① 1990년대 후반부터 중국을 위시하여 대만, 홍콩, 베트남 등의 주민, 특히 청소년 사이에서 번지고 있는 가요, 드라마, 패션, 관광, 영화 등 한국 대중문화를 향유·소비하는 경향(조한혜정 외:2003)

② 중국, 일본, 동남아 등지에서 유행하는 한국 대중문화의 열풍을 가리키는 말(브랜드평판연구소:2010)

③ 한국의 드라마에 의해서 촉발된 한국의 다양한 문화에 대한 접촉을 바탕으로 중국, 일본을 비롯하여 동남아시아, 중앙아시아 지역에 미치는 영향력 있는 문화현상을 일컫는 말(이창현:2011)

④ 한국의 영화, 방송, 대중음악, 패션 등 한국의 대중문화가 해외에서 인기몰이를 하고 있는 현상(김익기·임현진:2014)

⑤ 글로벌 문화상품으로 부상한 한국의 문화콘텐츠의 총칭(김성수:2012)

이상과 같은 정의들은 크게 두 가지로 분류할 수 있다. ①~④의 정의는 한류를 하나의 유행으로 보고 있다. '경향', '열풍', '현상' 등의 단어가 사용된 것이 그러한 면을 뒷받침해준다. 한류는 구체적인 무엇이라기보다는 한 시대를 풍미하는 유행으로 파악하고 있는 것이다. 앞서 언급하였듯이, 한류가 기존의 아시아 문화산업 시장에서 영향력을 발휘하고 있던 일본과 홍콩의 콘텐츠를 대신하여 인기를 끌고 있는 것이 하나의 유행이라고 볼 수 있기 때문에, 이러한 정의 역시 가능하다고 생각된다. 그러나 ⑤의 경우는 그 관점이 조금 다르다. ⑤는 실제제품을 한류라고 정의하고 있다. 무엇이 되었든, 세계적인 유행을 일으키고 있는 한국의 문화콘텐츠를 한류라고 정의하고 있는 것이다.

그러나 이러한 정의들은 다소 피상적인 정의라고 생각된다. 궁극적으로 세계의 향유자들이 한국이 만든 문화콘텐츠에 열광하는 것은 분명하지만, 보다 근본적으로 그러한 유행을 불러일으키는 요인을 파악해내야 한다. 유행은 시간이 지나면 수그러들 수 있지만, 유행을 불러일으키는 요인을 파악한다면 그 시간을 훨씬 더 길게 유지할 수 있는 법이다. 그러한 면에서 한류에 대한 위의 정의들은 분명 합리적인 부분도 많지만, 아쉬운 부분이 없지 않다.

결국 하나의 콘텐츠를 접함으로써 향유자들이 얻고자 하는 것은 무엇인가를 파악한다면, 보다 적절한 정의를 내릴 수 있을 것이다.

한류는 한국이 만든 문화콘텐츠들이 세계인들에게 선택 받는 과정에서 만들어지는 것이다. 전 세계의 다양한 문화콘텐츠들이 네트워크를 통해 쏟아져 나오고 있는 이 시대에, 왜 세계적으로 한국이 만든 문화콘텐츠들

을 선택하는 사람이 많은가. 이러한 질문을 기반으로 본 연구에서는 한류를 다음과 같이 정의하고자 한다.

> 한국의 문화콘텐츠가 제공하는 경험을
> 세계적으로 공유하는 현상

이러한 정의를 기반으로 생각하면, 결국 한류가 발전하기 위해서는 세계인들이 공감할 수 있는 경험들을 제공해야 한다. 그것이 가장 한국적인 감성을 잘 표현한 것일 수도 있고, 한국에서 만든, 그러나 세계인들이 공감할 수 있는 것일 수도 있다. 이러한 것이 바로 한류이며, 한류를 지속시키기 위해 노력해야 할 방향이라고 생각된다. 한류 역시 한국에서 개발된 다양한 문화콘텐츠들이 고루 이러한 선순환 구조를 이어감으로써 발전이 가능하다. 그러므로 세계 시장에서 사랑 받고, 세계 시장에서 수익을 창출할 수 있는 한국의 문화콘텐츠들을 개발하는 핵심에는 '공감할 수 있는 경험의 개발'이 자리 잡고 있어야 한다.

2) 한류 1.0, 2.0, 3.0으로의 변모과정

앞서 언급한 바 있지만, 한류라는 용어가 본격적으로 사용되고 일반화된 것은 1990년대 말부터이다. 한류는 드라마와 음악을 중심으로 확산되어 왔고, 다음과 같은 3단계로 진화해왔다.

첫 번째 단계는 한류 생성기로서, 1990년대 초부터 2000년대 초반까

지의 기간을 말한다. 1993년 TV드라마 〈질투〉를 시작으로 1997년 〈사랑이 뭐길래〉 등의 TV 드라마가 중국에 진출하였다. 또한 가수로는 클론, H.O.T., NRG 등 1세대 아이돌들이 중국과 대만, 베트남 등으로 진출했다. 이 시기에는 TV 드라마 수출에 의한 판권 수입, 그리고 가수들의 공연 및 음반판매 수입으로 산업적 수익을 거둬들일 수 있었다.

두 번째 단계는 한류 심화기로서 2000년대 중반의 기간을 말한다. 이 시기의 특징은 TV 드라마가 한류의 중심에 있었다. 〈겨울연가〉, 〈대장금〉과 같은 드라마가 큰 인기를 끌었으며, 드라마에서 파생된 콘서트, 캐릭터 상품 판매, 촬영 현장 방문을 위한 관광 등 다양한 분야로 인기가 확산되었다. 그럼으로써 한류 스타들이 연속적으로 탄생하기 시작하였으며, 콘텐츠에 의한 직접적인 수익과 함께 관광, 캐릭터산업 등 부차적인 수익들도 늘어나기 시작하였다. 한 편으로는, TV 드라마가 침체기를 맞기도 한 시기이기도 하다. 수출을 노린 제작자들의 무분별한 제작으로 TV 드라마의 질적인 저하가 나타나기 시작하였으며, 중국을 중심으로 한국 TV드라마의 방영을 제한하는 등 외부적인 요인이 작용하면서 한국의 TV 드라마 인기가 정체되어 있던 시기였다.

세 번째 단계는 한류 다양화기로서 2000년대 후반 이후의 시기를 말한다. 특히 이 시기를 '新한류'라고 부르기도 하는데, 대형연예기획사들에 의해 육성된 아이돌 가수들이 선보이는 K-Pop이 한류의 중심에 서게 되고, 이전 시대와는 달리 디지털 네트워크를 기반으로 활발한 공유와 확산이 이루어지는 시기를 말한다.

그런데 최근에, 한국에서는 한류의 발전 단계를 새로운 용어를 통해 설명하고 있다. 한류 1.0, 한류 2.0, 한류 3.0으로 설명하는 것이 그것이다.

기존의 연구에서 한류 1.0과 2.0, 그리고 3.0을 설명한 것을 인용해보면 다음과 같다.

먼저 한 신문사에서는 다음과 같이 한류의 발전 단계를 설명하고 있다.(매일경제 한류본색 프로젝트팀:2012)

한류 1.0 (2004년~)	한류 2.0 (2009년~)	한류 3.0 (2011년~)
• 배우·드라마 중심 • 중국·동남아시아 위주 • 40~50대가 스타에 열광	• 아이돌·가요·뮤지컬 중심 • 일본·중앙아시아로 확장 • 10~20대가 문화콘텐츠에 관심	• 유통·음식 등 산업분야 확산 • 유럽·미국·남미 등 전 세계 포괄 • 한국문화 전반에 대한 호감

앞에서 한류의 발전 단계를 '한류 형성기→한류 심화기→한류 다양화기'로 표현한 것과 유사하지만, 기본적으로 1990년대의 한류에 대해 언급이 없고, 한류 3.0에 이르러서는 산업분야가 단순한 문화콘텐츠를 넘어 유통이나 음식 등 다양한 분야로 확장되어 있는 것을 볼 수 있다. 이러한 기준을 살펴보면, 한류가 단순히 문화콘텐츠가 국외로 확산된 것이라고 보기보다는 한류를 통해 산업적 이익이 발생하게 된 시점부터 본격적인 한류라고 판단하고 있는 것으로 생각된다. 한류 1.0은 〈겨울연가〉, 〈대장금〉 이후 콘텐츠 판매는 물론 거기서 파생되는 한국 관광, 각종 캐릭터 상품, OST음반 등 OSMU(One Source Multi-Use) 제품들의 판매가 본격화 된 시기를 말한다. 한류 2.0은 그러한 산업적 수익이 드라마를 지나 K-Pop을 통해 나오게 된 시기를 말하고 있다. 그리고 한류 3.0은 기존의 한류 발전 단계에서는 언급이 되지 않았던 다양한 분야로의 확산을 지적하고 있다.

최광식에서도 한류 1.0과 2.0, 그리고 3.0에 관해 다음 쪽의 표와 같이 정리해 놓고 있다.(최광식:2013)

구분	한류 1.0	한류 2.0	한류 3.0
핵심장르	드라마	K-Pop	K-Culture
장르	드라마, 가요, 영화	K-Pop, 대중문화, 일부 문화예술	전통문화, 문화예술, 대중문화
대상국가	아시아 국가	아시아, 일부 유럽, 아프리카, 중동, 중남미, 미국 일부	전 세계
주된 소비자	소수의 마니아	20대 이하의 여성	세계 시민
주요 매체	케이블 TV, 위성 TV	유튜브, SNS	모든 매체

여기에서는 구체적인 연도를 특정해 놓지 않았다는 점에서 매일경제에 실린 내용과 차이가 있다. 그리고 한류 3.0의 핵심장르를 K-Culture로 지정, 사실상 한국 문화 전반이 그 대상임을 천명하고 있다.

이 외에 김정우는 한류 발전의 3단계는 단계별로 양상의 차이는 존재하지만, 기본적으로 드라마와 K-Pop을 중심으로 이루어졌다고 하였다.(김정우:2012) 한국에서 생산되는 문화콘텐츠는 다양하지만, 그 밖의 장르들은 한류라는 흐름 속에서 부각되지 않았다는 것이다. 그러나 한류 1.0~3.0에서는 대중문화를 기반으로 한 다양한 문화콘텐츠는 물론, 전통문화, 문화예술 등 순수 예술과 관련된 문화콘텐츠들과 유통이나 음식과 같은 문화콘텐츠의 범주에 속하기에는 다소 이질적인 것들까지 포함되어 있다.

이러한 인식의 차이는 어디에서 오는 것일까. 그것은 한류를 바라보는 관점에서 차이가 있기 때문이다. 일단 한류 1.0/2.0과 한류 3.0의 차이는 크게 세 가지 관점에서 바라볼 수 있다.

먼저 한류를 주도하는 주체라는 측면에서 볼 때 차이가 있다. 한류 1.0/2.0은 기업이 주도해왔다면, 현재의 한류 3.0은 한국 정부가 주도하고 있다.

드라마의 경우, 일주일에 TV에서 방영되는 드라마는 수십 편에 이른다. 이들은 비슷한 시간에 편성되어 있어 치열한 시청률 경쟁을 할 수밖에 없다. 시청률 경쟁에서 승리한 드라마는 외국에 비싼 값을 받고 수출되게 되며, 그렇지 못 한 드라마는 수출에 실패하거나, 된다고 해도 헐값에 팔려갈 뿐이다. K-Pop도 마찬가지이다. 거대 연예기획사부터 군소 연예기획사까지 크고 작은 연예기획사에서 가수들을 육성하고 있다. 1년에 데뷔하는 아이돌 그룹이나 솔로 가수들이 누구인지조차 다 파악하기 힘들 정도이다. 그 안에서 치열한 경쟁을 뚫고 스타가 될 수 있는 기회는 불과 몇 명에게만 주어진다. 드라마도, K-Pop도 각각의 제작자들은 늘 치열한 경쟁과 직면해 있다. 그렇게 치열한 경쟁은 한국의 드라마, 그리고 K-Pop의 경쟁력의 원천이 되었다. 그것은 드라마 제작사나 연예기획사의 사활이 걸린 중요한 문제이다. 즉, 영리를 추구하는 기업들이 자사의 존속을 위해 처절하게 노력한 결과인 것이다.

따라서 성공 가능성이 높은 분야, 그리고 스스로 잘 할 수 있는 분야만을 개발하고, 그 제한적 장르에 집중적으로 투자하고 발전시키는 집중화 전략에 중점을 두어왔다. 그것을 통해 한류 1.0과 한류 2.0은 진화해왔다. 그리고 그 과정에서 한류가 한국의 브랜드 가치 향상에 기여한다는 사실

을 간파한 정부는 이들을 정책적으로 지원함으로써 더 큰 성과를 거둘 수 있도록 하였다.

하지만 한류 3.0은 정부가 주도하고 있다. 정부는 2012년 1월 문체부 내 유관 실국 과장급으로 구성된 한류문화진흥단을 발족하였고, 2014년 3월에는 민간 자문기구로서 한류3.0위원회를 발족하였다. 이후, 한류사업을 총괄 정리한다는 면에서 민관 협력체인 한류기획단을 구성하였다. 특히, 한류기획단에는 주무부서인 문화체육관광부는 물론 미래부, 농림부, 산업부, 외교부, 방통위 등 다양한 분야에서 각각 1명씩 참여하였으며, 분야별 대표기업 대표 24인이 위원으로 참여하고 있다.

한류 1.0과 2.0은 개별 기업들이 창의성을 발휘하여 문화콘텐츠를 제작하고, 상호간의 경쟁을 통해 경쟁력을 향상시키고, 그것을 세계에 보급함으로써 이루어졌다면 한류 3.0은 정부가 정책 방향을 정하고 기업과 유관 단체의 참여를 유도하는 과정으로 추진되고 있는 것이다. 정부는 더 많은 기업과 유관 단체의 참여를 유도하기 위해 다양화 전략에 중점을 두고 문화 및 제반 산업분야까지 한류의 범주에 넣어 세계적인 확산을 추진하고 있다.

두 번째로는 향유자에서 차이가 있다. 한류 1.0과 2.0의 향유자들은 열광적인 마니아라고 말할 수 있다. 그러나 한류 3.0의 향유자들은 호의적 애호가들이다.

한류 1.0과 2.0의 향유자들은 자신이 좋아하는 드라마와 K-Pop을 향유하기 위해 SNS를 기반으로 자발적으로 탐색하고 적극적으로 참여하는 성향을 갖고 있다. 단순히 듣고 보고 즐기는 것을 넘어 콘서트나 커버댄스 등을 통해 적극적으로 참여하고, 팬클럽 활동 등을 통해 활발하게 정보를

공유한다. 다만, 연령대가 제한적이라는 것이 한계점이다.

그러나 한류 3.0의 향유자들은 한국 문화에 대한 호감을 바탕으로 적극적인 정보를 탐색하는 성향을 갖고 있으며, 한국 문화 전반에 대한 다양한 관심을 갖고 있다. 그리고 한류 1.0과 2.0의 향유자들에 비해 다양한 취향을 갖고 있는 만큼 연령대의 폭 역시 넓다.

따라서 한류 1.0과 2.0의 향유자들은 개별 스타 중심의 팬덤 형성에 초점을 두고 한류를 즐기고 있다면, 한류 3.0의 향유자들은 다양하고 풍부한 문화를 향유하는 데 초점을 두고 있다는 면에서 차이가 있다.

세 번째로는 콘텐츠와 향유자 간의 거리에서 차이가 있다. 한류 1.0과 2.0의 향유자들에게 콘텐츠들은 몰입의 대상이다. 그러나 한류 3.0의 향유자들에게는 체험의 대상이다.

한국의 드라마는 스토리의 몰입도가 높고 등장인물의 외모나 패션이 많은 관심의 대상이 된다. K-Pop의 경우는 향유자들의 감성을 자극하며 가수의 퍼포먼스와 패션은 향유자들의 모방의 대상이 된다. 실제로 커버댄스 등을 통해 향유자들이 스타들과 유사해지려고 노력하는 것은 사실이지만, 향유자와 콘텐츠 사이에는 거리가 있게 마련이다. 커버댄스를 완벽하게 하더라도 그것은 모방에 불과한 것이며, 그것이 스타와 향유자 개인의 거리를 좁혀 주지는 않는다. 그러므로 한류 1.0과 2.0의 향유자들은 SNS를 기반으로 한 공유와 소통에 초점을 두면서 개별 콘텐츠들을 즐기게 된다.

그러나 한류 3.0의 향유자들에게 콘텐츠들은 철저한 체험의 대상이다. 다양한 한국의 문화를 직접 체험해볼 수 있는 체험형 한류의 중요성이 부각되는 것이 이러한 연유 때문이다. 단순히 바리보고 즐기는 것이 아닌,

자신이 직접 체험해보고 참여함으로써 자신이 주체가 되어 즐기는 콘텐츠들을 원하는 것이다. 그러므로 한류 3.0의 중심에는 관광이 자리잡을 수밖에 없다. 한국을 체험하기 위해 우선 한국에 와야 하고, 그럼으로써 더 많은 체험들이 가능해지기 때문이다.

3) 한류 3.0의 추진 방안

문화콘텐츠는 선택 받기라는 숙명을 갖고 있으며, 그러한 선택은 문화콘텐츠가 제공하는 재미를 기반으로 한 경험이 뒷받침되어야 가능하다. 따라서 문화콘텐츠는 향유자들에게 그들이 원하는 경험을 제공해줄 수 있어야 한다. 가장 세계적인 것만이 세계인들에게 받아들여질 수 있는 디지털 네트워크 시대에서, 전 세계의 향유자들을 사로잡기 위해서는 전 세계 향유자들이 공감할 수 있는 경험을 제공해야 한다.

매일경제에서는 한류가 성공할 수 있는 요인으로 참신, 세련, 보편 등 3가지를 들고 있다. 다른 나라에서 제작된 콘텐츠에는 없는 참신성이 있었기 때문에 한류는 성공할 수 있었다는 것이다. 그리고 끊임없는 발전을 위한 노력이 뒷받침되었기 때문에 그러한 참신성은 지속적으로 유지될 수 있었으며, 그것이 곧 다른 나라의 콘텐츠와 차별성을 확보하게 된 것이다. 참신성을 유지하기 위한 발전은 세련미라는 결과를 낳는다. 한국의 아이돌들이 다른 나라의 가수들에 비해 완벽에 가까운 퍼포먼스를 선보이고, 드라마의 영상미나 이야기의 구성, 등장인물들의 외모 등에서 나타나는 우월성은 한국의 문화콘텐츠들을 그 어느 국가에서 생산된 것들보다 세련

되게 만들어낼 수 있었다. 또한, 철저한 국제화와 현지화를 통해 보편성을 확보하였다. 문화가 갖는 특성 상, 국가를 넘어 공감을 받는 것이 쉽지 않은데, 그것을 보편성이라는 특징을 통해 극복한 것이다.(매일경제 한류본색 프로젝트팀:2012)

그러나 한류의 지속적인 발전을 저해하는 요소들도 함께 지적되고 있다. 지나친 경제주의, 문화적 우월주의, 정책적 방향의 모호성 등이 그것들이다. 최근 한류에 의한 경제적 파급효과에 대한 논의가 늘어나고 있다. 경제적 파급효과는 분명, 국가의 경제를 활성화한다는 면에서 긍정적인 면을 갖고 있지만, 경제 패권주의적인 측면에서 상대 국가의 문화에 대한 침해로 간주될 수 있어 지양해야 할 필요가 있다. 문화적 우월주의는 한류를 한국의 문화적 자긍심으로 파악함으로써 나타나는 것으로, 이를 바탕으로 한 일방적인 강요는 상대국의 문화적 자긍심에 상처를 줄 수 있음을 인식해야 한다. 정책적 방향의 모호성은 정부가 전시효과에만 매몰되어 단기적이고 경쟁적인 정책만을 수립하는 데서 나타나는 현상으로, 한류에 대한 거시적이고 장기적인 정책 목표를 수립함으로써 이러한 문제를 극복해야 한다.

그렇다면 한류 3.0의 추진과정에서 문제점으로 지적될 수 있는 것, 그리고 그것을 극복하고 한류 3.0의 지속성을 높일 수 있는 방안은 무엇인지 생각해볼 필요가 있다.

한류 3.0의 추진에 있어 첫 번째 고민해야 할 것은 문화적 할인(cultural discount)이다. 문화적 할인이란 하나의 문화콘텐츠가 다른 문화권에서 소비될 때 언어나 그 밖의 문화적 맥락의 차이 등으로 말미암아 소비나 감상의 수준에서 일정 부분 손실이 발생한다는 개념이다. 한류 1.0과 2.0을 이

끌어온 드라마와 K-Pop은 이러한 문화적 할인을 비교적 잘 극복해왔다. 문화적 할인율을 높이는 가장 큰 요인은 언어이다. 드라마들의 경우 각국의 방송국들이 더빙, 혹은 자막을 통해 그러한 문제를 최소화시켰으므로 전달되는데 큰 문제가 없었다. 또한 내용에 있어서도 멜로적인 요소나 치열한 갈등 등 누구나 공감할 수 있는 부분들이 주를 이룸으로써 전 세계 한국 드라마 향유자들에게 만족스러운 경험을 줄 수 있었다. K-Pop의 경우는 가사에 대한 이해가 없어도 멜로디, 퍼포먼스 등을 통해 충분히 만족을 줄 수 있을 뿐만 아니라, 아이돌의 경우 외국인 멤버를 영입함으로써 거부감을 줄여 문화적 할인을 극복할 수 있었다. 이러한 문화적 할인의 극복 방법은 한류 1.0과 2.0을 주도해온 기업들이 전 세계 콘텐츠 제작자들과의 경쟁에서 이기기 위해 부단히 노력한 결과라고 말할 수 있다. 그럼으로써 앞서 지적하였던 참신, 세련, 보편이라는 한류의 성공요인들을 지속적으로 유지함으로써 전 세계 향유자들에게 사랑받을 수 있었던 것이다.

하지만, 한류 3.0은 앞서 언급했던 대로, 그 장르가 매우 다양하다는 것이 한류 1.0 및 2.0과 큰 차이점이다. 드라마와 K-Pop 이외에도 출판, 애니메이션, 캐릭터 산업 등 다양한 문화콘텐츠들도 한류 3.0의 장르에 포함되지만, 관광을 기반으로 한 각종 체험형 콘텐츠들, 이를테면 음식, 전통놀이, 한복, 공예 등도 모두 한류 3.0의 장르에 포함되어 있다. 이들 수많은 장르는 그들마다의 특색을 갖고 있고, 향유자들이 원하는 경험들도 모두 다르다. 그런데 이들을 문화적 우월주의를 기반으로 전 세계 향유자들에게 접근한다면 엄청난 문화적 할인율이 생겨날 것이고, 그것은 곧 한류의 지속성을 저해하는 요인이 될 것이다.

따라서, 한국의 문화 전반을 아우르는 한류 3.0의 경우, 개별 장르에 대

한 문화적 할인을 극복할 수 있는 방안을 수립하는 것이 최우선적인 과제이다. 자신의 장르가 갖는 특징을 잘 지키면서도 그것을 어떻게 전 세계적인 보편성과 연결시킬 것인가, 그것이 곧 문화적 할인을 극복하는 방안이 되는 것이다. 각 장르별로 민간이 중심이 되어 문화적 할인을 극복할 방안을 찾아내고, 정부는 큰 정책 방향을 세우고 그것을 지원함으로써 한류 3.0이 지속될 수 있도록 하는 길을 모색해야 한다.

한류 3.0의 추진에 있어 두 번째로 고민해야 하는 것은 정부의 역할이다. 앞서 언급한 바와 같이 한류 1.0과 2.0은 기업에 의해 주도되었다. 좁은 국내 시장에서 한계를 느낀 엔터테인먼트 기업들이 세계 시장으로 진출함으로써 시장과 수익을 도모해왔다. 그것이 성과를 거두고, 디지털 네트워크를 통해 전 세계적인 공감을 이끌어내게 되자, 정부가 적극적으로 개입하기 시작하였다.

그런데 앞서 언급했던 것과 같이, 한류 3.0은 정부가 주도적으로 이끌어가고 있다. 2012년 1월 한류문화진흥단, 2014년 3월 한류 3.0위원회, 2015년 6월 한류기획단 등 불과 3년의 기간 안에 3개의 한류 지원조직을 발족시켰다. 정부가 지원을 무기로 앞장서 정책을 정하고, 문화콘텐츠 각 장르의 전문가들을 참여하도록 유도하는 것이다. 특히, 경제적 파급효과에 경도되어 지나치게 경제적인 측면이 강조되거나, 전시효과에 몰입된 정책이 거듭된다면, 그것은 한류 3.0의 발전을 저해하는 결과를 낳게 되는 것이다.

이에 대해 최광식은 한류 확산을 위해 정부가 주도적으로 전방위 역할을 하는 경우 국내적으로는 민간부문의 창의성을 저하시키고, 타 국가에게는 국가 주도적인 한류 정책이라는 인상을 풍겨 문화 침략이라는 이미

지로 오해받을 수 있어 반한류의 역풍을 불러일으킬 가능성이 있기 때문에 섀도우 스트라이커처럼 드러나지 않게 지원하는 것이 적합하다는 견해를 밝힌 바 있다.(최광식:2013) 이와 유사한 개념으로 '팔길이 원칙(Arm's Length Principle)'이 있다. '팔길이 원칙'은 정부가 재원을 지원은 하되 간섭을 하지 않는다는 보편적 원칙으로 특히 공공 지원에 의존성이 강한 문화예술은 창의적인 활동이라는 데에서 반드시 적용되어야 하는 원칙이라고 말할 수 있다. 이러한 팔길이 원칙을 적절히 활용해 나아갈 때, 한류 3.0의 지속성이 높아질 수 있을 것으로 생각된다.

세 번째는 한류 생태계의 건전성 확보이다. 문화콘텐츠 산업은 그 속성상 성공한 일부가 수익의 대부분을 가져가게 된다. 다시 말해, 시장의 크기가 확대된다고 하더라도, 그 성과가 모두에게 골고루 돌아가는 것이 아니라 특정인들에게 집중되는 구조라는 것이다. 이를테면 영화의 경우 2013년 63편의 한국영화가 개봉되었는데, 이들 중 손익분기점을 넘긴 영화는 30.2%에 불과한 19편이며, 투자수익률 100%를 상회하는 제품은 8편으로 약 12.7%를 차지하였다. 결국 63편의 영화 중 70%에 육박하는 44편의 영화는 손익분기점조차 넘기지 못 하고 손해를 보았다는 의미이다.

가장 상업적인 장르인 영화조차 이러한 성적을 거두는 상황에서 한류 3.0을 이루고 있는 다양한 장르들이 산업적 안정성을 유지하는 것은 쉬운 일이 아니다. 하나의 콘텐츠가 개발되고 제작된 후, 원활한 유통을 통해 수익을 남김으로써 새로운 콘텐츠를 개발하거나 기존 콘텐츠의 강화에 투자될 수 있는 재원을 마련할 수 있을 때 문화콘텐츠 산업은 선순환 구조를 유지한다고 말할 수 있는데, 성공한 일부에게 수익이 집중되는 문화콘텐츠 산업의 속성상 이러한 선순환 구조의 유지는 쉬운 일이 아니다. 그것은

곧 다양한 장르의 질적 저하를 가져오게 되며, 이는 곧 한류 3.0이 지속성을 유지할 수 있는 토대가 약해지는 결과를 초래하게 된다. 따라서 정부는 보다 건전한 한류 생태계를 만들 수 있는 정책을 수립하고, 이를 지속적으로 추진해 나가야 한다. 그것이 곧 한류 3.0의 지속성을 유지하는 원동력이 될 수 있다.

4) 한류 3.0의 확산 및 지속가능성 확보를 위한 콘텐츠 조건

향유자들은 하나의 문화콘텐츠를 접함으로써 자신이 충분히 공감할 수 있는 만족스러운 경험을 얻기를 바란다. 지금까지 한국은 한류 1.0과 2.0의 단계를 거치면서 전 세계인들의 기대를 비교적 잘 충족시켜왔다.

그러나 한류 3.0의 시대에 들어서면서, 여러 가지 측면에서 변화가 일어났다. 기본적으로 한류 1.0이나 2.0에 비해 장르가 다양해졌다. 그것은 그만큼 추진의 과정에서 전략적 사고가 필요함을 의미한다. 구체적으로 살펴보면 추진의 주체가 민간 기업에서 정부로 바뀌었으며, 향유자들의 특성도 연령대가 확대되고 취향이 다양화되면서 열광적 마니아에서 호의적 애호가로 바뀌었다. 콘텐츠와 향유자와의 관계 역시 몰입의 대상에서 체험의 대상으로 바뀌고 있다.

다양한 장르를 통해 구현되는 한류 3.0을 통해 다양한 연령대의 전 세계인들에게 만족스러운 경험을 제공하기 위해서는 한류 1.0이나 2.0이 제공했던 경험과는 다른, 그러면서도 참신하고 세련된, 그리고 보편성 높은

경험을 제공할 수 있어야 한다. 이를 위해 정부는 전략적 차원에서 다양한 장르 별 문화적 할인의 극복 방안을 개발, 지원해야 하고, 팔길이 원칙에 의해 개별 기업이나 단체를 적극적으로 지원하되 창의성을 최대한 발휘할 수 있도록 적절한 거리를 둘 수 있어야 한다. 또한, 건전한 한류 생태계를 구축함으로써 한류 3.0의 토대를 든든히 할 수 있어야 한다.

이처럼 K-Culture로 대변되는 한류 3.0은 기존 문화콘텐츠를 중심으로 일부 문화예술 분야를 포함했던 한류에 전통문화가 추가되어 세 가지 구성요소가 유기적으로 연관되어 있다. 나아가 한류 3.0의 장르는 문화영역을 넘어섰음을 알 수 있다. 전통문화, 문화예술, 문화콘텐츠의 토대이자, 그로부터 도출되는 '한국적인', 한국을 표상하는 모든 것을 세계와 공유하고자 하는 것이다.

그러므로 한류가 내포한 의미를 '한국'과 '대중문화'와 '콘텐츠'의 합성어로 보고, 한국문화의 정체성에 대한 논의와 대중문화의 특성에 기반한 문화적 가치 생산 및 교류의 활성화에 대한 논의 그리고 콘텐츠의 내재적 속성인 재화적 가치의 창출 및 극대화 방안에 대한 논의들을 같은 패턴으로 이해해야 한다. 바로 한류로 대표되는 한국문화의 정체성은 한국 대중문화콘텐츠의 필요조건일 수는 있으나 충분조건은 아니며, 초국적 자본과의 전략적 제휴나 활용이 필수적임을 의미하는 말이며, 동시에 전지구적 지역화 전략의 효과적 구현을 위한 해당지역에 대한 문화적 이해와 고려가 필수적임을 전제해야 한다는 것이다.

따라서 중요한 점은 '문화 자체에 대한 관심'이지 '한국문화에 대한 관심'으로 특정짓는 것은 바람직하지 않다. 앞서 '문화적 우월감'이 갖는 문제점에 대해서 언급했던 것처럼, 세계인들에게 한류를 한국의 문화가 다

른 문화에 영향을 끼쳤다는 문화 침투적 관점이 아니라, 보편적인 문화 교류로 인식시켜야 하며, 이를 통해 함께 즐기고 감동할 수 있도록 해야 한다.

왜냐하면 한류3.0의 시기에 있어서 국가를 넘어서는 상호 문화에 대한 관심과 이해, 그리고 교류 없이 지속 가능한 한류로 자리매김 하기는 어려울 것이기 때문이다. 따라서 박기수가 언급한 대중문화 콘텐츠 생산 인프라의 확충, 초문화화(transculturation) 현상의 활성화 전략 마련, 콘텐츠별 선별적이고 탄력적인 전략 운용 요구, 권역별 주도 지역에 대한 집중 공략, 인류보편에 호소할 수 있는 원형탐구 개발이라는 한류의 지속·확산·심화의 구체적인 실천을 위한 다섯 가지 제안은 설득력을 가진다.(박기수:2005)

5) 한류 3.0의 구현을 위한 관광산업의 유용성

그렇다면 한류 3.0의 구현을 위한 유의미한 방법의 모색은 현 시기 필연적인 문제가 아닐 수 없다. 오늘의 시점에서 우리나라의 현상에 대한 직접적인 이해가 필요한 부분이다. 그동안 제조업을 중심으로 수출 주도의 성장을 이룩해온 우리나라의 경제 성장은 급격하게 둔화되고 서비스 산업 의존도와 중요성이 꾸준히 증대되고 있다. 이러한 우리나라의 경제 구조 변화에 따라 성장 잠재력과 부가가치 창출 효과 및 고용기여도가 높은 관광서비스산업은 미래 한국 경제의 성장 활력을 주도할 핵심 분야로 부각되고 있는 것이 사실이다. 한국의 관광 산업은 2012년 외래 관광객 1,000

만을 달성하는 등 양적인 성장은 충분히 이루었으나, 이러한 외적인 성장에 비해 관광의 콘텐츠적인 측면에 있어서는 아직 부족한 것이 현실이다. 이 지점이 바로 지금까지 한류라는 문화콘텐츠가 견인해온 한국 관광서비스 산업은 향후 새로운 동력을 찾아내는 방향으로 발전해 나가야 하는 포인트가 된다.

관광서비스 산업의 발전과 더불어, 현재 우리나라의 지역자치단체에서는 지역 내 관광자원들을 집대성하고 발굴하는 데 어느 때보다도 많은 노력을 기울이고 있다. 그러나 우리나라의 17개 광역지자체가 공통적으로 겪고 있는 문제는 바로 지역의 무엇을 관광자원화할 것인가 하는 전망의 부재이다. 많은 국가와 지역예산을 들여 조성된 관광지나 테마파크 형태의 관광시설이 애초의 의도와 달리, 관광객들의 외면을 받는 현실도 비일비재하다. 이는 관광을 통해 보게 되는 대상의 의미와 가치가 결국에는 주체의 시선에서 비롯되는 것이 아니라 외부의 시선에 의해 기존 공간을 재발견하여 이를 관광자원으로 재구축하는 것이라는 사실을 간과한 결과라고 할 수 있다.

근대 이후, 한국에서 '관광(觀光)'이라는 개념은 주로 근대화와, 제국과 식민지의 구도를 상기시키는 대상으로 간주되어 왔다. 이는 한국에 있어서 개항이란 곧 타율적인 근대화의 상징으로 간주되었던 그간의 인식과 무관하지 않다. 예를 들어, 인천, 목포, 군산 등 주로 개항을 통해 근대화의 거점이 되어온 도시들에 산재되어 있는 근대건축물 같은 역사적인 기념물은 그 역사적이고 문화적인 가치를 인정받기보다는 주로 부끄러운 역사의 치부를 상기하는 것으로 간주되어 의미 없거나 가치 없는 것으로 인식되었다. 지금 한국에 산재되어 있는 근대 관광의 유산들은 더 이상 현재

적인 의미를 갖지 못하고 있던 것이 최근까지의 현실이다.

'관광'이란 단지 우리 내부에 존재하는 가치 있는 볼거리를 찾아내고 보여주는 일련의 활동만을 의미하는 것만이 아니라 대상의 의미와 가치를 인식하는 주체의 태도와 지향성의 차원이 개입되는 토포필리아(topophilia : 장소애)의 개념을 통해 설명될 수 있다. 우리에게 주어진 과거의 문화적 유산들은 내부의 시선에서 비롯된 토착적인 관계성에서 벗어나 외부의 시선을 통해 그 의미와 가치가 재구축될 때 비로소 볼거리 즉, 관광의 대상이 될 수 있는 것이다. 따라서 우리나라의 문화유산들은 어느 것이나 소중한 우리의 자산임에 틀림없으며, 특히 관광으로서의 우리나라의 궁중문화에 대한 학술적 의미와 관람객을 위한 관람 방식의 재정립을 통해 이러한 소중한 자산들을 재발견할 필요가 있다.

우리나라 궁중문화는 민족적 관계성 관계성에서 벗어나 관광의 대상으로 새롭게 인식하려는 경향은 복잡하게 얽힌 시선의 체계를 통해서 구축된 관광서사(tourism narrative)와 공간에 대한 선순환적인 체계를 통해 실현된다. 즉 경복궁을 비롯한 궁중문화의 현장을 관광하여 구축되는 관광서사는 공간에 대한 이미지를 새롭게 재규정하는 힘을 갖게 된다. 이러한 내·외부의 시선은 관광서사의 형식으로 발현되고 이러한 서사는 공간의 이미지를 구축하는 데 기여한다.

하지만 우리나라의 궁중문화에 대한 그동안의 많은 관광서사들은 그 존재적 의미를 갖고는 있지만 체계적인 조사와 연구 그리고 실현에 대한 방법론적 장치를 마련하지 못하고 있었던 것이 사실이다. 이에 이 책에서는 한류 3.0 구현을 위한 궁중문화 포맷 바이블 개발 방안 연구를 시도해 봄으로써 궁문문화를 조사, 수집하고 이를 정리할 뿐만 아니라 해제하여 궁

극적으로 포맷 바이블화 함으로써 궁중문화 재현을 위한 매뉴얼의 개발 방안을 제시하고자 한다.

현재적 시점에서 궁중문화에 대한 자료들은 현재 총합적인 관점에서 관리되거나 보존되지 못하고 있다. 현재 자치단체나 연구기관에 의해 단편적이고 산발적으로 관리되고 있을 뿐이다. 이러한 상황은 비용이나 효율성의 측면에 있어서 많은 문제점을 지닐 수밖에 없다. 현 단계의 문제점은 국가적인 궁중문화의 운영체제와 관광서사 DB의 부재로 인해 발생되는 당연한 결과이며, 이러한 상황은 단기적인 자료 수집이나 통계 조사가 아니라 궁중문화에 대한 DB의 구축을 통해 해결되어야 한다. 나아가 지역별·도시별을 아우르는 궁중문화의 자료와 궁중문화에 대한 국가적인 체계의 보존과 관리 방법이 필요하며, 이를 활용하여 다양한 문화콘텐츠를 생성해내기 위해서는 국가적인 관리 운영 체계의 기반이 되는 궁중문화 포맷 바이블을 마련할 필요가 있다.

이것은 바로 궁중문화에 대한 국가적인 문화 요구 수준이 높아지면서 다양하고 깊은 수준의 문화콘텐츠의 개발과 지원 방법이 필요하게 되었음을 의미하는 것이다. 특히 관광서비스 산업에서 문화콘텐츠는 선진 문화 활동의 기반이 되어 향후 문화 수출로 대변되는 한류의 새로운 동력으로서 중요한 의미를 갖는다. 그리고 이러한 의미는 본 연구에선 제시하는 궁중문화 포맷 바이블을 통해 한류 3.0의 확산을 위한 새로운 문화콘텐츠의 재생산될 것이라 기대할 수 있다.

2. 관광자원으로서의 궁

1) 궁이 갖고 있는 문화적 가치

우리나라의 궁궐은 전통적으로 왕실 인물의 생활 공간이자 정치 공간이었다. 이로 인해 생활을 위한 건축물과 정치를 위한 공간이 혼재되어 있다. 따라서 궁궐의 문화를 복원하기 위한 다각적인 노력이 전개되고 있다. 우선적으로 공간 자체를 보여준다는 점에서, 사라진 궁궐 건축물을 복원하는 노력이 진행되고 있다. 이에 경복궁을 비롯하여 없어진 건축물을 재건축하는 한편 공간에 자리 잡고 있던 현대적 건축물은 철거하여 원형의 모습을 보여주려 하고 있다. 그리고 그 안에서 어떤 일들이 진행되고 있었는지를 재현하기 위한 다각적인 노력이 전개되고 있다.

이는 궁궐에서 당시 최상층 인물이라고 할 수 있는 왕실 인물들의 생활 모습에 대한 흔적을 찾아 볼 수 있는 동시에 정치적 권한을 행사하던 상황도 찾아볼 수 있기 때문이다. 실제로 궁궐에서의 문화는 다양하면서도 복잡하게 전개되어 있다. 다만 그 문화적 양상은 소수에 의하여 은밀하게 전

승되어 온 부분도 있고, 왕실이 사라지면서 실질적인 전승도 끊어지게 되었다. 그렇지만 궁궐의 문화가 우리의 전통 문화 가운데 가장 상층의 문화를 대변한다는 점에서 문화적으로 중요하다.

현재 서울에는 조선시대 건축된 5개의 궁 즉 경복궁·창경궁·창덕궁·경운궁(덕수궁), 그리고 경덕궁(경희궁)이 있다. 이들 5대 궁은 모두 각각의 역사와 특징을 가지고 있어 조선시대 궁중문화를 폭넓게 이해하고 느낄 수 있는 장소로 새로운 한류의 중심이 될 것이다. 서울에 소재한 주요 궁궐을 중심으로 각각의 문화적 가치를 간단히 정리하면 다음과 같다.

(1) 경복궁

① 위치 : 현주소는 서울특별시 종로구 사직로 161(세종로 1-1). 북으로 북악산을 기대어 자리 잡았고 정문인 광화문 앞으로는 넓은 육조거리(지금의 세종로)가 펼쳐져, 왕도인 한양(서울)의 중심이며 북궐이라고도 하였다.

② 조성 : 태조 3년 9월『신도궁궐조성도감』을 설치하고 12월부터 공사를 시작하여 태조 4년(1394) 완공하였다. 이후 중수와 수리가 계속되었는데, 명종 8년(1553) 대화재로 편전과 침전이 소실되었고, 1592년 임진왜란으로 불타 없어져 방치되다가 고종대인 1867년 중건 되었다. 고종대 중건된 경복궁은 일제 강점기를 거치며 대부분 훼손되나, 1990년부터 본격적인 복원 사업이 추진되어 일제 강점기 지어진 총독부 건물을 철거하고 흥례문 일원을 복원하였으며, 왕과 왕비의 침전, 동궁, 건청궁, 태원전 일원의 모습을 되찾고 있다.

③ 구조 : 궁궐의 구조는 창건당시 내전 173칸, 외전 212칸, 궐내각사

390여칸 총 755여칸의 규모였고, 공간의 구성은 고대 중국의 궁궐제도인 『주례』의 오문삼조를 기본 원칙으로 이해하였지만 현실적으로는 기능적 측면에서 외전, 내전 기타구역으로 구분하고 있다.(장영기:2014) 외전은 왕과 관리들의 정무 시설, 내전은 왕족들의 생활 공간이고 이 외에 기타 휴식을 위한 후원 공간으로 나눌 수 있다. 핵심 공간은 광화문-흥례문-근정문-근정전-사정전-강녕전-교태전으로 이어지고, 여기에 부속 건물들이 비대칭적으로 배치되어 변화와 통일의 아름다움을 함께 갖추고 있다.

④ 특징 : 조선왕조 제일의 법궁으로 태조대 창건되었으나 개경 환도와 태종의 창덕궁 운영으로 인해 오랜 시간동안 방치되었다. 그러나 태종 6년 이후 경복궁에 관심을 보이기 시작하여, 12년 중국 사신을 영접하기 위한 경회루를 조성하였고, 세종 8년에 이르러 근정전을 수리, 9년 동궁인 자선당을 건립하면서 국왕이 완전하게 경복궁에 자리하며 경복궁시대를 열었다.

조선 초기 건국이념인 성리학을 실현하기 위한 의례규범을 정하고, 국가예전인 『국조오례의』를 제정하였는데, 경복궁은 임진왜란으로 소실될 때까지 국가의례 실행의 중심에 있었다. 특히 가례와 흉례가 주로 궁에서 치러졌다. 길·가·빈·군·흉 오례 가운데 길례는 종묘와 사직단 등 제사를 위한 장소에서, 군례는 사단(射壇) 등의 장소에서, 빈례는 태평관 등 궐외 지역에서 주로 치러졌으므로 전적으로 궁궐 내에서 행해지던 의례는 가례와 흉례였다.(조재모:2003)

가례는 국가의례 가운데 경사스럽고 길한 행사로 구성된다. 가장 중요한 행사는 중국의 황제에게 예를 다하고, 사신을 맞이하는 것이고, 혼례와

관례가 이에 속한다. 또한 왕실 또는 군신간의 하례가 있다.

흉례는 국왕이나 왕실가족의 상장례를 행하는 것으로 승하부터 발인 직전까지, 산릉에서 돌아온 후 종묘에 부묘되기까지 궁궐에서 치러진다.

가례 가운데 국가적 의례나 국왕과 관련된 의례는 수로 근정전과 사정전에서 행해졌고, 왕세자와 왕비·대비와 관련된 행사는 각각의 정전에서 행해졌다. 흉례는 정침인 사정전에서 승하하는 것을 원칙으로 하고 이후 근정전 일원, 빈전과 혼전으로 정해진 정전에서 의례가 행해졌다.

그러므로 경복궁은 조선초기의 법궁으로서 성리학적 통치 이념을 완성하기 위한 국가의례, 즉 국왕즉위식, 국왕혼례, 문무백관정지조하의, 과거제시행 등 대규모 의례재현 장소로 적합하다. 또한 고종대 중건된 건천궁과 자경전, 고종이 애용하던 태원전 등도 활용하여 고종대 역사를 조명할 수 있다.

⑤ 문화적 가치 : 조선건국의 이념인 성리학과 연결된 정치·외교의 중심지로서의 위치를 담당하였다. 각종 국가행사를 재현해왔던 장소로서 조선 궁궐의 대표하는 위상과 문화적 가치를 지니고 있다. 현재 남아 있는 경복궁의 주요 전각은 다음과 같다.[경복궁 홈페이지 참조.(www.royalpalace.go.kr)]

현재 경복궁의 주요전각

번호	명칭	용 도
1	광화문	경복궁 정문
2	흥례문	광화문과 근정문 사이의 중문
3	근정문	정전의 문으로 국왕의 즉위식이 거행되었는데, 단종 · 성종이 즉위함
4	근정전	정전으로 조하를 거행하고 사신을 맞이하는 등 국가의례가 거행되는 장소
5	사정전	편전으로 왕이 평소에 정사를 보고 문신들과 함께 경전을 강론하는 장소
6	강녕전	국왕의 침전으로 일상생활의 공간
7	교태전	왕비의 침전, 내외명부와 내진연을 펼치기도 함
8	자경전	흥선대원군이 경복궁을 중건하면서 조대비(신정왕후)를 위하여 지은 건물
9	동궁	왕세자와 왕세자빈의 생활공간이며, 왕세자의 교육이 이루어지던 장소
10	수정전	국왕에게 주요 정책을 자문하고 건의하던 기관으로 한글을 창제하는 등 문치의 본산이었던 집현전이 있던 곳
11	경회루	연못 안에 조성된 누각으로 외국사신의 접대나 연회장소로 사용됨
12	향원정	고종이 건청궁을 지을 때 그 앞에 연못을 파고 그 가운데 섬을 만든 후 지은 정자
13	집옥재	창덕궁 함녕전의 별당으로 지어진 건물이었으나, 1888년 고종이 경복궁으로 이어하면서 옮겨 지음. 어진의 봉안 장소와 서재 겸 외국사신 접견장으로 사용함
14	건청궁	고종 10년에 지어진 건물로 경복궁에서 가장 북쪽에 위치하며 왕과 왕비가 한가롭게 휴식을 취하면서 거처할 목적으로 지어짐
15	태원전	조선을 건국한 태조 이성계의 초상화를 모시던 건물

북궐도와 현재 주요전각 배치도

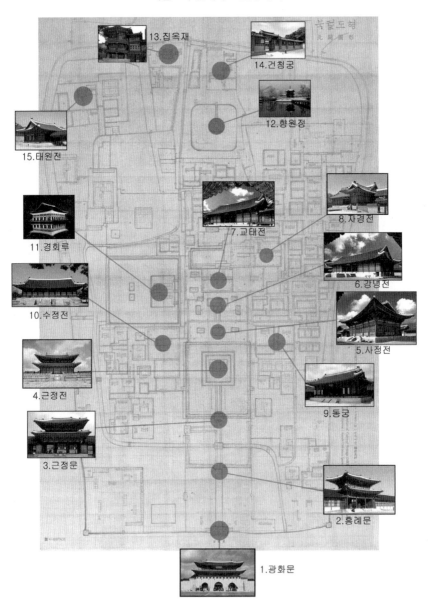

13.집옥재

14.건청궁

12.향원정

15.태원전

7.교태전

8.자경전

11.경회루

6.강녕전

10.수정전

5.사정전

4.근정전

9.동궁

3.근정문

2.흥례문

1.광화문

(2) 창덕궁

① 위치 : 서울특별시 종로구 율곡로 99번지. 경복궁의 동쪽에 있어 창경궁과 함께 동궐이라고 하였다.

② 조성 : 창덕궁은 조선 태종 5년(1405) 경복궁의 이궁으로 완공되었다. 태조 6년 돈화문을 건립하는 등 공간 확충이 지속되어 세종대에는 경연청과 집현전·장서각이, 단종대는 대대적인 수리에 들어갔고 세조대는 건물의 고유명칭을 지었다.

선조 25년 임진왜란 때 경복궁과 함께 소실되었다가 환도한 선조에 의해 선조말년 재건이 시작되어 광해군대 1차 복구가 완성되었다. 그러나 인조반정 때 다시 대부분의 전각이 불타 없어졌고, 인조 25년에 중건하였다.

창덕궁은 조선후기 내내 크고 작은 화재가 있었지만 지속적으로 보수 중수를 하며 법궁의 위상을 잃지 않았다. 그러나 1910년 일제치하 시대로 들어가며 순종 1년(1917) 대화재가 발생하자 경복궁을 해체하여 창덕궁을 복구하게 되는데, 경복궁의 강녕전, 교태전, 경성전, 흠경각 등이 철거되고 창덕궁의 대조전, 희정당, 흥복헌, 함원전 등이 중건되었다. 이때 일제의 대대적인 궁궐훼손으로 경복궁은 철저히 파괴되었다. 1926년 순종이 대조전에서 승하하며 창덕궁시대는 조선의 멸망과 함께 막을 내렸다.

③ 구조 : 경복궁이 평지에 남북을 축으로 정전-편전-침전의 중심전각이 배치되어 있는데 반해 창덕궁은 자연지형을 크게 변형시키지 않고 응봉에서 내려오는 산세에 맞추어 정전-편전-침전이 동서 축으로 배치되어 인정전-선정전-희정당-대조전이 가로로 놓여져 있다.(장영기:2014) 태

조 5년 창건 당시 규모는 경복궁의 1/3정도로 내전이 195칸, 외전이 83칸이었고, 정전도 근정전의 5칸보다 2칸 작은 3칸이었다.

공간구조는 내전과 외전으로 기본적인 구조를 갖추고 있었으며, 태종 5년 창건 당시 넓은 후원을 조성하여 창경궁과 통하게 하였고, 세소 9년(1463)에는 약 6만2천 평이던 후원을 넓혀 15만여 평의 규모로 궁의 영역을 크게 확장하였다.

④ 특징 : 창덕궁은 경복궁의 이궁으로 건립되었지만 조선시대 실질적인 법궁의 위치에 있었다. 그러므로 경복궁을 바탕으로 제정된 의례규정은 현실적인 공간과 부합하지 않는 경우가 발생하였다. 물론 전반적인 공간의 문제라기보다는 성종대 『국조오례의』 편찬 이후 많은 시간이 흘러 새로운 상황에 직면하면서 현실에 맞는 의례 개편이 절실하게 되었다. 영조는 오례의를 개편하여 『국조속오례의』를 편찬하였다.

『속오례의』는 빈례를 제외한 길례 · 가례 · 군례 · 흉례 사례에 새로운 의례를 보입하였는데, 이로써 행례공간도 크게 변화하였다. 경복궁에서 주로 행해지던 의례는 창덕궁의 인정전 · 선정전, 창경궁의 통명전 · 경춘전 · 시민당, 경희궁의 홍정당 · 경현당 · 광명전 등의 전각이 포함되었다.(조재모:2003)

특히 조선후기 창덕궁은 침전 뒤에 대비전이 조성되었다. 효종은 창경궁 통명전에 거처하던 인조비 장렬왕후를 창덕궁 수정당에 모셨고, 수정당이 협소하고 불편하다하여 별도로 대조전 서북쪽에 만수전을 지었다. 현종대는 효종비 인선왕후를 위해 대조전 동북쪽에 집상전을 짓고, 경종대는 숙종비 인원왕후를 모시기 위해 옛 만수전터에 지어진 경복당의 당호를 경복전으로 높여 왕대비를 거처하도록 하였다. 창덕궁 밖 창경궁에

따로 거처하던 대비를 창덕궁에서 모시게 되어 조선 후기 대비 존숭과 효를 다하는 사회적 분위기가 궁궐조성에 영향을 미쳤다고 할 수 있다. 실제 『국조속오례의』에는 『상존호책보의』·『왕대비책보친전의』·『대왕대비정조진하친전치사표리의』 등이 창덕궁 인정전에서 행해지도록 규정되어 있다.

또한 숙종은 북서쪽에 조선중화주의의 상징적공간인 대보단을 조성하였고 현재 후원 뒤쪽으로 옛 터가 남아있다. 정조대는 학문의 중심지인 후원 규장각에서 인재를 양성하였다. 창덕궁은 1997년 12월 유네스코 세계문화유산으로 등재되었다.

그러므로 창덕궁은 후기 조선 중흥기의 조선화 된 의례를 재현하기 위한 장소로 적합하다고 할 수 있다.

⑤ 문화적 가치 : 조선 후기 왕실의 생활공간으로서 왕실 가족의 작은 행사들과 아름다운 후원을 중심으로 하는 궁중예술문화를 보여줄 수 있는 공간으로서 가치가 있다. 현재 남아 있는 창덕궁의 주요 전각은 다음과 같다.[창덕궁 홈페이지 참조.(www.cdg.go.kr)]

현재 창덕궁의 주요전각

번호	명 칭	용 도
1	돈화문	창덕궁의 정문으로 광해군대 지어진 것으로 현재 남아 있는 궁궐 정문 가운데 가장 오래된 것임
2	인정전	정전으로 조선중기 이후 근정전을 대신하여 국가주요 의례를 행하던 장소로 연산군, 효종, 현종, 숙종, 영조, 순조, 철종,고종이 인정문에서 즉위함
3	선정전	편전으로 국왕과 신하가 일상적인 정무를 보던 장소
4	희정당	국왕의 침실이 딸린 편전. 어전회의실로도 사용함

5	대조전	국왕과 왕비의 침전으로 동·서온돌로 나뉘어 있음
6	연경당	순조대 왕세자였던 효명세자가 사대부의 집을 모방하여 지은 120여칸 민가형식의 집.
7	부용정	숙종대 지어져 택수재로 불리다가 정조대 고쳐짓고 부용정이라고 바꿈
8	존덕정	'만천명월주인옹자서'라는 정조의 어필 현판이 걸려있음
9	낙선재	헌종의 후궁인 경빈김씨의 처소로 지어져, 이후 대한제국 왕실의 거처로 사용됨

동궐도의 창덕궁 권역과 주요전각 배치도

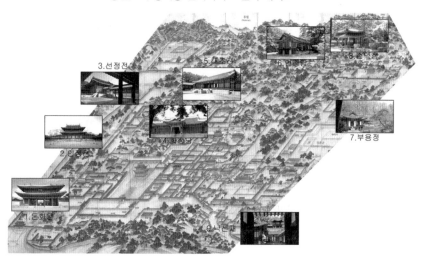

(3) 창경궁

① 위치 : 서울특별시 종로구 창경궁로 185. 창덕궁의 동쪽에 연접해 있는 궁궐로 창덕궁과 함께 동궐이라고 하였다.

② 조성 : 창경궁은 성종 14년(1483)에 세조비 정희왕후, 예종비 안순왕후, 덕종비 소혜왕후 세분의 대비를 모시기 위해 옛 수강궁터에 창건한 궁이다. 수강궁이란 1418년 세종이 상왕으로 물러난 태종의 거처를 위해서 마련한 궁이다.

성종은 경복궁 근정전에서 즉위하고, 한달 뒤 창덕궁으로 거처를 옮겼다. 이 때 대왕대비인 정희왕후와 함께 소혜왕후가 이어했고, 안순왕후는 예종의 졸곡을 마치고 두달 뒤 창덕궁으로 이어했다. 성종은 이때로부터 세 분의 대비를 모시고 경복궁에서 생활하게 되었다. 이후 대왕대비의 수렴청정이 끝나고 3년 후인 성종 10년 정희왕후는 수강궁으로 이어할 것을 전교하였고, 세 대비가 바로 이어하였다. 대비가 이어한 후인 성종 14년 초부터 수강궁의 수리가 시작되고, 정희왕후가 승하하면서 공사가 중단하기도 했지만 15년 9월에 마침내 완공되었다. 이 때 김종직은『창경궁 상량문』을 지어 올려 수강궁의 새 이름이 창경궁으로 바뀌었음을 알 수 있다.

선조 25년(1592) 임진왜란으로 모든 전각이 소실되어 경운궁을 임시 거처로 삼고 창경궁과 창덕궁을 재건하고자 하였지만 선조는 경운궁에서 승하하였다. 창경궁은 뒤를 이은 광해군 8년(1616)에 재건되었지만 또다시 인조 2년(1624) 이괄의 난이 일어나 소실되었고 이는 바로 재건되어 창덕궁과 함께 조선후기 법궁의 한 축이 되었다. 결국 200년이 지난 순조 30년(1830) 대화재로 인하여 내전이 소실되자 다시 영건하여 순조 33년 완성하였다. 대화재 당시 다행히 명정전, 명정문, 홍화문은 소실되지 않았고, 이로써 명정전은 조선왕궁 법전 중에서 가장 오래된 건물이 되었다.

창경궁은 일제에 의해 궐내에 동·식물원을 개원되면서 창경원이라 불

리게 되었고, 이는 1983년까지 지속되었다. 창경원은 1983년 복원이 시작되어 궁으로 궁호가 복원되고, 1986년 일반에게 공개되었다.

③ 구조 : 창경궁은 창덕궁과 연결되어 동궐이라는 하나의 궁궐 영역이면서도 각각 독립적인 궁궐의 역할을 하였다. 특히 대비를 위한 공간으로 조성되었기 때문에 경복궁·창덕궁과는 공간구조면에서 큰 차이가 있다. 대표적인 차이가 정전인 명정전과 정문 홍화문의 좌향이 동향인 점이다. 동향으로 지어진 창경궁은 광해군대 영건하면서 명정전의 동향을 남향으로, 편전인 문정전은 남향에서 동향으로 고치고자 하였으나 지세에도 맞지 않고, 옛 제도를 함부로 고칠 수 없다는 의견에 따라 그대로 재건하였다.

또한 궐문인 홍화문과 정문인 인정문 사이에 중문이 없다는 점도 특징이다. 경복궁은 광화문과 근정문 사이에 흥례문이, 창덕궁은 돈화문과 인정문 사이에 진선문이 있으나 창경궁은 중문이 없다. 정전인 명정전도 중층인 근정전과 인정전에 비해 단층으로 지어져 규모가 작다. 창덕궁과 후원이 연결되는 권역으로 환경전, 경춘전, 통명전, 양화당 등 주요전각이 자리하고 있다.

④ 특징 : 국왕은 남면하기에 경복궁과 창덕궁에서 볼 수 있는 것과 같이 남향을 하는 것이 원칙이다. 동향으로 지어진 창경궁은 대비의 공간이었지 국왕의 정치 공간이 아니었음을 시사한다.

한편 명전전의 남쪽 시민당터와 저승전은 동궁의 영역이었다.[『궁궐지』, 『창경궁지』, 시민당·저승전.] 이 권역의 동쪽 끝 선인문은 동궁의 출입문이었고, 그 안쪽 동궁은 사도세자가 뒤주에 갇혀 죽음을 맞이한 역사적 장소이기도 하다. 이렇듯 창경궁은 국가적 의례가 행해지던 장소라기보다는 법궁 역할을 하던 동궐의 한 부분이었고, 대비와 왕비를 위한 진연, 세자의

조참의 등이 행해지던 왕실 가족의 공간이었다.

⑤ 문화적 가치 : 대비들을 위한 공간으로, 효심을 상징하는 궁궐이다. 특히 조선 후기 왕실 인물들이 실제로 거주하였던 공간으로서 사도세자, 장희빈, 연산군, 정조 등과 같은 여러 인물들의 삶을 공간에 투영할 수 있다는 점에서 가치를 지닌다. 현재 남아 있는 창경궁의 주요 전각은 다음과 같다.[창경궁 홈페이지 참조.(www.cgg.cha.go.kr)]

현재 창경궁 주요전각

번호	명칭	용도
1	홍화문	창경궁의 정문
2	명정전	현존하는 전각 가운데 가장 오래되었으며, 속오례의에 어연의 를 올리도록 규정된 장소임
3	문정전	국왕과 신하가 일상적인 정무를 보던 장소
4	숭문당	조선 경종 때 건립되었으며, 순조 30년에 중건함. '崇文堂'의 현판과 '日監在玆'라 쓴 게판은 영조의 어필로 영조는 이곳에서 친히 태학생을 접견하여 시험하기도 하고 때로는 주연을 베풀어 격려함
5	함인정	영조는 이곳을 문무과거에서 장원급제한 사람들을 접견하는 곳으로 사용함
6	환경전	내전으로 국왕이 늘 거동하던 곳이며, 중종이 이곳에서 승하했고, 효명세자가 승하했을 때는 빈궁으로 사용하기도 함
7	경춘전	정조와 헌종이 탄생한 곳이며, 현판은 순조의 어필임
8	통명전	국왕과 왕비가 생활하던 침전
9	양화당	병자호란 때 남한산성으로 파천하였던 인조가 환궁하면서 이곳에 거처한 일이 있으며, 고종 15년 철종비 철인왕후가 이곳에서 승하함. 현판은 순조의 어필임
10	영춘헌/집복헌	영춘헌은 내전 건물이며 집복헌은 영춘헌의 서행각으로 초창 연대는 알 수 없음. 집복헌에서는 영조 11년에 사도세자가 태어났고 정조 14년 순조가 태어났으며 정조는 영춘헌에서 거처하다가 재위 24년 승하함

11	선인문	창경궁 동남쪽 담장에 있는 궁문으로 동궁의 출입문으로 사용됨
12	관천대	관천대는 소간의를 설치하여 천문을 관측하던 곳으로, 숙종 14년에 조성된 것. 원래 창덕궁 금마문 밖에 있던 것을 일제 때 창경궁으로 옮겨 왔음

동궐도의 창경궁 권역과 주요전각 배치도

(4) 경덕궁(경희궁)

① 위치 : 서울특별시 종로구 새문안로 45. 도성의 서쪽에 조성되어 서궐이라고 하였다.

② 조성 : 경희궁은 광해군 9년(1617년) 짓기 시작하여 6년 만인 광해군 15년 완성하였다. 이후 동궐이 법궁의 역할을 하던 조선 중기, 즉 인조부

터 후기인 철종대까지 이궁의 역할을 하였다. 창건 당시는 경덕궁으로 불리다가 영조대 경희궁으로 궁호가 변경되었다.

경덕궁은 창덕궁을 중수할 때 전각을 철거하여 재료로 사용되기도 했는데, 효종대 인조계비 장렬왕후(자의대비)를 위한 창덕궁 만수전은 경덕궁의 숭휘전·어조당·만상루·흠경각·제정당·비승각·관문각·협화루를 철거하여 지었고, 현종대 효종비 인선왕후를 위한 창덕궁 집상전은 집희전을 철거하여 옮겨 지은 것이다. 그러므로 원래의 경덕궁은 지금 알려진 것보다 훨씬 많은 전각이 있는 큰 규모의 궁궐이었을 것이라 짐작된다. 숙종대는 대대적인 정비작업이 진행되어 무일합·융무당동행각·사현합퇴간·수라별감·대전별감 입접처 등을 새로 짓고, 숭정전·자정전·흥정당·경현당·회상전 등의 현판을 금칠로 보수하였다.

순조 29년에는 경희궁의 차비문에서 화재가 발생하여 회상전·융복전·정시합·집경당·사현합 등 주요 전각이 소실되었다. 당시 대리청정을 하던 효명세자가 목재와 석재를 준비하며 영건을 주도하였지만 다음해인 순조 30년 창덕궁 희정당에서 죽음을 맞이하여 중단되었다가 1년 후 완공하였다. 철종 역시 주요전각의 행각과 궐내각사 등을 중건하는 등 경희궁에 대한 영건은 지속적이어서, 280년간 10대의 국왕에 걸쳐 양궐 체제 속에 확고하게 이궁으로 자리하였다.

그러나 대원군이 경복궁이 중건하면서 경희궁에 있던 건물의 상당수를 옮겨갔으며, 특히 일제강점기 일본인을 위한 학교인 경성중학교가 들어서면서 숭정전 등 경희궁에 남아있던 중요한 전각들이 대부분 헐려 나갔고, 이로 인하여 경희궁은 궁궐의 모습을 잃어버렸다.

③ 구조 : 경희궁은 현재 숭정전·자정전·태녕전 등 일부 전각만 복원

되었고, 정문인 흥화문이 본래의 위치와 다른 곳에 복원되어 있다. 그러므로 원래 경희궁의 공간구조는 순조대 화재 이전에 그린 것으로 추정되는 「서궐도안」과 『궁궐지』 등을 통해서 확인할 수 있다.

정문인 흥화문은 동쪽 끝에 위치하여 동향하여 있고, 입구로부터 긴 신입로 끝에서 북쪽으로 꺾어지면 숭정전과 자정전이 자리한다. 'ㄴ'자 구조인것이 매우 특이하다. 숭정전과 자정전의 동쪽으로 흥정당과 침전인 회상전과 융복당, 동궁인 경현당이 있고, 북쪽으로 광명전·영락전 등 대비전이 자리하고 있다. 또한 진전인 태령전이 서북쪽에 위치하여 창덕궁의 인정전과 경복궁의 근정전 북서쪽에 진전과 유사한 곳에 위치하였다.

④ 특징 : 광해군이 즉위한 후 창덕궁과 창경궁을 중건하였으나, 창덕궁은 단종과 연산군이 폐위된 장소로 내변을 겪은 장소라고 생각하여 기피하였고,[『광해군일기』 광해군7년 4월 2일 무인] 창경궁은 동향으로 앉아있는 정전으로 인해 국왕의 권위를 살릴 수 없었으므로 경덕궁을 창건하게 되었다. 그러나 광해군은 인조반정으로 완공을 보지 못하였고, 인조가 반정에 성공한 뒤 불타버린 창덕궁과 창경궁 대신 이곳에 머무르게 되었는데 이로부터 10년 동안 인조가 거처하면서 이궁의 지위를 확보하게 되었다.

이후 경덕궁은 이궁으로서 보다 적극적으로 활용되었다. 효종은 창덕궁 저주사건이 일어났을 때 이어하였고, 현종은 재변과 질병 등의 이유로 자주 이어하였다. 숙종 역시 재난·재변·궁궐수리 등을 이유로 자주 피어의 성격으로 활용하고, 영조대는 궁호를 경운궁으로 바꾸고 영조 후반기를 대부분 이곳에서 머물렀다.

영조 37년 이후 경희궁을 시어소로 오랜 기간 이용한 것은 경덕궁이 본래 인조의 사친인 정원군의 집이며 인원왕후와 연계된 역사적 의미가 있

는 공간으로 왕위계승의 정통성을 높이기 위함이었다. 영조가 처음 인원왕후를 뵈었던 장소가 숙종과 인원왕후의 가례소인 광명전이었고, 인원왕후의 처소가 대비전인 장락전이었다. 또한 대리청정 중이던 사도세자와의 공간적 단절을 의미하기도 한다. 이는 사도세자와 소통하려고 하지 않았던 영조의 당시 의중을 드러내며 임오화변이 있었다.(윤정:2009)

이처럼 경희궁은 인조부터 철종까지 나름대로의 정치적 명분과 재해로 인해 오랜 세월 국왕의 시어소로 사용되었고, 궁궐의 면모도 확실하게 갖추고 있었던 조선 후기 매우 중요한 궁궐이었다. 그럼에도 불구하고 현재 경희궁은 복원이 중단된 채로 남아있다.

⑤ 문화적 가치 : 왕실의 권위보다는 조선중기 이후 우리 선조들의 삶을 엿볼 수 있을 것 같은 친밀한 공간이었다는 점에서 문화적 가치가 부각된다. 현재 남아 있는 경희궁의 주요 전각은 다음과 같다.[서울역사박물관 홈페이지 참조.(www.museum.seoul.kr)]

현재 경희궁 주요전각

번호	명칭	용도
1	흥화문	경덕궁의 정문으로 원래는 동향이었으나 1988년 복원하며 남향인 현재의 자리에 세워짐
2	숭정전	정전으로 국왕이 신하들과 조회를 하거나, 궁중 연회, 사신 접대 등 공식 행사가 행해진 곳으로, 경종, 정조, 헌종 등 세 임금은 이곳에서 즉위식을 거행함
3	자정전	편전으로서 국왕이 신하들과 회의를 하거나 공무를 수행하던 곳. 숙종이 승하한 후에는 빈전으로 사용되기도 하였으며, 선왕들의 어진이나 위패를 임시로 보관하기도 함
4	태령전	영조의 어진을 보관하던 곳으로 본래는 특별한 용도가 지정되지는 않았던 건물이었음. 영조가 승하한 후에는 혼전으로 사용되기도 함

「서궐도안」의 경희궁 권역과 주요전각 배치도

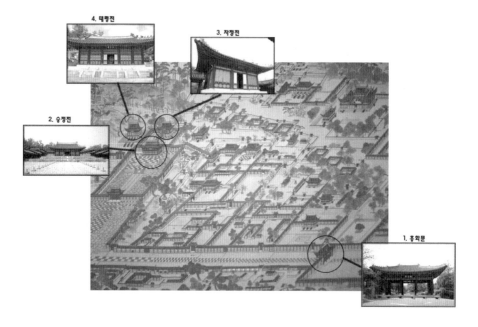

(5) 경운궁(덕수궁)

① 위치 : 서울특별시 중구 세종대로 99번지. 정릉은 조선 태조의 계비 신덕왕후 강씨의 무덤이다. 원래 지금의 서울특별시 중구 정동(주한영국 대사관 자리 추정)에 능역이 조성되었으나 다른 왕릉과는 달리 정릉만이 도성 안에 있고, 너무 크고 넓다 하여 태종은 태조 사후 도성 밖으로 이장하였다. 이장하며 신덕왕후를 후궁으로 강등시키고, 능은 묘로 격하시켜 일반 무덤과 비슷하게 하였고, 이듬해는 정릉의 일부 석조물들을 홍수로 유실된 광통교를 다시 세우는 데 갖다 쓰고, 정자각도 없애버렸다. 이와 같

이 정릉동, 즉 정동은 조선초기 아버지와 아들 사이 권력다툼의 상징적 장소였다.

② 조성 : 1592년 임진왜란이 일어나자 의주로 피난 갔던 선조가 1년 반 만에 한양으로 돌아왔으나, 궁궐은 모두 불 타 없어진 상태였다. 임시거처로 조선 제9대 성종의 형 월산대군의 집인 이곳을 정하고 궁으로 사용하기 시작하였다. 이와 함께 부근의 계림군과 심의겸의 집 또한 궁으로 편입하게 된다. 선조는 임진왜란으로 소실된 궁궐을 재건하려 했으나, 당시의 국가재정 상황 등으로 뜻을 이루지 못하였고, 결국 1608년 2월 정릉동 행궁에서 승하하였다.

선조의 뒤를 이어 이곳에서 즉위한 광해군은 광해군 3년(1611)에 이곳을 경운궁이라 고쳐 부르고 1615년 창덕궁으로 옮길 때까지 왕궁으로 사용하였다. 1623년 인조반정으로 광해군이 물러나고 인조가 이곳 즉조당에서 즉위한 뒤 광해군에 의해서 유폐되었던 인목대비를 모시고 창덕궁으로 옮기면서 즉조당과 석어당만 남기고 그 밖의 건물들은 옛 주인에게 돌려주거나 없애버렸다.

경운궁은 고종대 궁궐의 격식을 갖추었지만, 1904년 4월 함녕전에서 비롯된 대화재로 인해 중화전을 비롯한 석어당, 즉조당, 함녕전, 궐내각사 등 주요 전각이 모두 소실되었다. 현재 석조전을 제외한 덕수궁의 모든 건물들은 1904년 경운궁중건계획에 의하여 1905년 대부분 복구된 것이고, 이 때 대안문을 수리하고 이름을 대한문으로 고쳐 정문으로 삼았다.

순종은 경운궁에 계신 태황제 고종에게 '덕수(德壽)'라는 궁호를 올리는데, 오늘날 덕수궁이란 이름은 이렇게 얻게 되었다.

③ 구조 : 1896년 경복궁에서 러시아 공사관으로 아관파천을 단행한

후, 고종은 경운궁을 수리하도록 하고, 명성황후의 빈전과 역대 선왕의 어진을 경운궁으로 옮겼다. 이듬해 수리가 완료된 경운궁으로 환어한 후 경복궁의 만화당을 옮기는 등 수리를 계속하였고, 대한제국을 선포하고 황제가 되면서 경운궁은 대한제국의 정궁이 되었다.

당시 경운궁은 크게 세부분으로 나눌 수 있었다. 좁은 길 앞에 있던 원래의 정문인 남문 인화문 대신, 정문으로 사용하게 된 동문 대안문을 비롯하여 궁궐의 중심부에는 중화전·함녕전·즉조당·석어당·준명당·정관헌 등 당시 정전·편전·침전·궐내각사 등이 있었으며, 궁궐 서쪽으로는 미국 영사관과 러시아 공사관 사이에 서양식 2층 건물인 중명전 일대와 환벽정 등이 있어, 접견실·연회장 등으로 주로 쓰였다. 북쪽으로는 선원전과 혼전이 있어 왕실의 제사가 치러졌다.

④ 특징 : 인조 이후 역사에서 유명무실했던 경운궁은 1896년 고종에 의해 역사에 재등장한다. 창덕궁·창경궁 그리고 경덕궁의 양궐 체제로 운영되던 시기 경운궁은 영조 49년 '선조가 경운궁(덕수궁)에 거처를 정한 3주갑(180년)과 선조의 기일(승하일)을 맞이하여 세손(정조)과 함께 경운궁 즉조당에서 추모 사배례를 올리는 기념의식을 행하고, 고종 30년(1893)에 '선조가 경운궁에 거처를 정한 5주갑(300년)을 맞아 고종이 세자(순종)와 함께 경운궁 즉조당에서 추모 사배례를 올리는 것이 전부였다. 즉 1897년 고종이 다시 이곳으로 환어하기 전까지 비어있었던 궁궐이었다.

1895년 10월 경복궁에서 명성황후가 무참히 살해된 을미사변이 일어난 직후 신변의 위협을 느낀 고종은 1896년 2월 세자(순종)와 함께 러시아 공사관으로 급히 피신하는 아관파천을 단행하여 무려 1년이 넘게 러시아 공사관에서 머물던 고종은 마침내 1897년 2월 경운궁으로 환궁하게 된다.

당시 경운궁 주변 정동 일대는 러시아, 미국, 영국, 프랑스 등 서양세력들의 근거지였다. 같은 해(1897년) 8월 고종은 연호를 광무로 반포하고, 10월 국호를 대한으로 정한 뒤 원구단에서 황제 즉위식을 갖는다.

대한제국을 선포하고 고종은 미루어두었던 명성황후의 발인을 거행하는 등 흔들리는 국운을 바로잡으려 노력했지만, 1905년 일제에 의해 경운궁 중명전(重明殿)에서 소위 '을사조약'이 강제로 체결되었다. 이에 고종은 을사조약의 부당함을 알리기 위해 1907년 7월 네덜란드 헤이그 만국평화회의에 이상설, 이준, 이위종을 황제의 특사자격으로 비밀리에 파견하였고, 이로 인해 1907년 8월 고종은 황제의 자리에서 강제로 퇴위된다. 고종의 뒤를 이어 순종이 경운궁 돈덕전에서 황제에 오르고 그 해 11월 창덕궁으로 이어하면서 경운궁도 마침내 궁궐로서 그 기능과 생명이 다하였다.

1919년 고종이 경운궁 함녕전에서 승하한 뒤 덕수궁은 주인이 없는 궁궐이 되어 일제에 의해 조직적으로 훼손되기 시작한다. 승하 3년만에 일제는 현재의 덕수궁 돌담길을 뚫고 도로의 개설, 학교, 방송국 등을 지어 덕수궁을 절단한다. 아울러 대부분의 건물을 철거 또는 팔았으며, 훼철된 덕수궁을 1933년 10월 공원(公園)으로 만들어 일반에게 공개하게 된다.

⑤ 문화적 가치 : 한국 근대사의 중심에 있는 덕수궁은 역사의 소용돌이 속에서 민족의 자존과 독립성을 지키기 위한 노력을 한 장소이므로, 민족적 자긍심 고취할 수 있다는 문화적 가치를 지닌다. 현재 남아 있는 덕수궁의 주요 전각 및 건물은 다음과 같다.[덕수궁 홈페이지 참조.(www.deoksugung.go.kr)]

현재 덕수궁 주요전각

번호	명칭	용도
1	대한문	덕수궁의 정문으로 원래 궁궐의 정문은 남쪽으로 난 인화문이었는데, 환구단 건립 등으로 경운궁의 동쪽이 새로운 도심이 되자 동문을 정문으로 삼았음
2	중화전	경운궁의 정전으로 단층 건물로 중건되었음
3	석조전	조선시대 궁중건물 중 대표적인 유럽풍의 석조 건축물로 영국인 '하딩'이 설계하였고, 고관대신과 외국 사절들을 만나는 용도로 사용
4	즉조당	광해군과 16대 인조가 즉위한 곳으로, 1897년 고종이 경운궁으로 환궁한 직후 정전으로 이용되기도 하였음
5	준명당	고종이 신하나 외국 사신을 접견하던 곳으로, 함녕전이 지어지기 전까지 고종의 침전으로 쓰였음
6	석어당	덕수궁의 유일한 중층의 목조 건물로 선조가 임진왜란이 끝나고 환도한 후 이곳에서 거처한 곳이며, 1608년 ㅍ승하한 곳으로 추정됨. 또한 인목대비가 유폐되었던 곳이기도 함
7	덕홍전	주로 황제가 외국사신이나 대신들을 만나던 접견실로 쓰였음
8	함녕전	고종의 침전으로 1919년 고종이 승하한 장소
9	정관헌	1900년 건립된 것으로 추정되며 동서양 양식을 조화로운 정관헌은 고종이 다과회를 개최하고 음악을 감상하시던 곳

덕수궁의 옛권역과 현재 덕수궁 주요전각 배치도

이와 같이 서울의 주요 궁궐을 중심으로 각각의 문화적 가치를 정리해보았을 때, 각 궁궐별로 특징과 의미가 드러난다고 할 수 있다. 이에 각각의 궁궐에 따른 다양한 문화적 행사를 기획하거나 진행할 수 있으며 문화적 가치 또한 보다 선명하게 드러날 수 있다.

2) 궁이 갖고 있는 관광적 가치

우리나라를 찾아오는 관광객들은 점진적으로 늘어나는 추세에 있다. 특히 1990년대 이후 본격화된 한류로 인해 2012년부터 매년 천만명 이상의

관광객이 입국하고 있다. 그리고 이들은 단순히 관광만을 위해서 찾아오는 것이 아니라 다양한 문화적 체험을 기대하면서 입국하고 있다. 때문에 이들을 위한 다각적인 경험을 제공할 수 있는 프로그램의 개발이 중요한 의미를 지니게 되었다.

연도별 통계(한국관광공사, 2015)

연도	외국관광객 수	성장률(%)
2000	5,321,792	14.2
2001	5,147,204	−3.3
2002	5,347,468	3.9
2003	4,752,762	−11.1
2004	5,818,138	22.4
2005	6,022,752	3.5
2006	6,155,046	2.2
2007	6,448,240	4.8
2008	6,890,841	6.9
2009	7,817,533	13.4
2010	8,797,658	12.5
2011	9,794,796	11.3
2012	11,140,028	13.7
2013	12,175,550	9.3
2014	14,201,516	16.6

이와 같이 방문하는 관광객들의 성향을 보면 특히 한류1.0의 중심이었던 드라마에서 우리의 역사를 배경으로 하는 〈대장금〉과 같은 작품이 성공을 거둔 이후로, 우리의 역사와 전통에 대한 관심이 높아지고 있다. 따라서 드라마에 소개된 한국문화는 영상물을 통한 체험에서 직접적인 체험

으로의 전환이 중요하다고 할 수 있다.

아울러 한류의 성격도 K-Drama를 기반으로 하는 한류 1.0, K-Pop을 기반으로 하는 한류 2.0의 단계를 거친 것으로 논의되고 있다. 그리고 현재는 한류 3.0이 확산되고 있으며 여기서의 핵심은 한국문화에 대한 이해와 체험이다. 때문에 한류 3.0의 확산은 필연적으로 한국에서의 다양한 문화적 체험을 중시한다. 대표적으로 사찰에서 진행되는 템플스테이, 종갓집에서의 유숙 체험, 둘레길 체험 등이 진행되고 있으며, 이는 한국 문화에 대한 직접적인 향유라는 측면에서 긍정적인 현상으로 평가된다.

그런데 이러한 한국 문화의 체험과 관련하여 가장 대표적인 것은 궁궐에서의 체험이다. 이는 한류 1.0의 중심이었던 드라마에서 궁중이 빈번하게 다루어져 왔기에 이에 대한 관심이 상대적으로 높기 때문이며, 궁궐은 우리 문화의 핵심을 집약적으로 보여줄 수 있는 장소이기 때문이다. 따라서 한류 1.0에서 제한적으로 다루어진 궁중의 문화는 현재 한류 3.0의 도래와 함께 새로운 방향성의 모색이 필요해졌다. 즉 한류의 확산이 체험적 활동을 요구하고 있는 현 시점에서 지금까지 한류를 통해 비쳐져왔던 궁중문화에 대한 인식을 전환하고, 그 곳에 사람이 살았던 과정을 현재적으로 재현하는 것이 필요한 것이다. 때문에 전체 외국 관광객의 경우 우리나라를 방문하면서, 궁궐에 대한 관심이 높고 실제로 주요하게 방문하는 장소로 되어 있다.

주요업무통계 자료집(문화재청, 2015)

o **관람인원 현황**

(단위 : 명, '15. 8. 31. 기준)

궁능원	구 분	2011년	2012년	2013년	2014년	2015년	증감률
경복궁	유 료	2,837,375	3,309,842	3,356,845	4,228,406	2,001,563	-28.1
	무 료	962,429	1,212,329	1,043,475	1,482,263	1,153,081	31.6
	계	3,799,804	4,522,171	4,400,320	5,710,669	3,154,644	-13.8
	외국인	1,284,747	1,423,821	1,446,982	1,917,948	1,007,621	-19.8
창덕궁	유 료	1,120,395	1,100,054	968,878	1,052,596	503,183	-22.3
	무 료	293,241	358,914	406,391	557,637	488,224	58.3
	계	1,413,636	1,458,968	1,375,269	1,610,233	991,407	3.7
	외국인	443,502	587,397	430,917	454,707	241,209	-13.8
창경궁	유 료	387,706	367,240	373,820	425,882	281,874	14.6
	무 료	203,096	230,965	263,574	314,085	298,810	62.1
	계	590,802	598,205	637,394	739,967	580,684	35.0
	외국인	26,361	39,634	29,179	34,747	29,274	28.6
덕수궁	유 료	749,908	615,697	704,816	707,078	314,934	-31.2
	무 료	434,069	368,749	475,401	626,810	436,359	10.8
	계	1,183,977	984,446	1,180,217	1,333,888	751,293	-11.8
	외국인	147,315	167,739	144,338	182,096	103,883	-9.2
종 묘	유 료	275,242	305,627	180,941	132,797	59,871	-31.4
	무 료	92,197	111,340	152,460	177,090	120,765	-7.8
	계	367,439	416,967	333,401	309,887	180,636	-17.2
	외국인	203,158	216,497	121,728	74,035	36,311	-28.2
소 계 (4대궁 및 종묘)	유 료	5,370,626	5,698,460	5,585,300	6,546,759	3,161425	-25.1
	무 료	1,985,032	2,282,297	2,341,301	3,157,885	2,497,239	31.8
	합 계	7,355,658	7,980,757	7,926,601	9,704,644	5,658,664	-7.5
	외국인	2,105,083	2,435,088	2,173,144	2,663,533	1,418,298	-17.7

제시된 표에서와 같이 궁궐은 우리나라를 대표하는 문화자원으로서 관광객들이 즐겨 찾는 장소이다. 실제로 통계 조사 자료를 보더라도, 궁궐을 찾는 관광객들의 수가 지속적으로 늘고 있음을 확인할 수 있다. 경복궁을 중심으로 2014년을 기준으로 하여 살펴본다면, 경복궁에는 전체 5,710,669명이 관람하였으며, 이 가운데 외국인은 1,917,948명이다. 이는 전년도와 비교해 전체 관람객수는 1,310,349명이 외국인 관람객수는

470,966명이 늘어난 것이다.

아울러 2015년 전반기의 관람객 숫자에 대한 추세를 놓고 본다면 늘어나고 있는 상황인 것은 확인할 수 있다. 그리고 이러한 점은 경복궁 뿐만 아니라 창덕궁, 창경궁, 덕수궁 등의 궁궐에서 비슷한 양상으로 진행되고 있음을 확인할 수 있다. 이런 점에서 궁궐은 우리의 관광 자원으로서 가치를 지닌다고 할 수 있다.

3) 서울의 5대궁에 대한 외국인 관광객의 현황 및 인식

문화재청의 통계 자료에서 확인할 수 있는 것처럼 궁궐은 외국의 관광객이 주요하게 찾아오는 장소이다. 그런데 이는 단순히 많은 수의 관광객이 찾아온다는 양적인 측면에서의 문제만으로 접근할 수 있는 성격의 것이 아니다. 궁궐은 실질적으로 외국 관광객들에게 한국 문화에 대한 이해를 직접적으로 체험하게 해 줄 수 있는 중요한 장소로서의 의미를 지니고 있기 때문이다. 이는 다음과 같이 외국 관광객들이 주요하게 찾아가는 장소에 대한 설문 조사의 결과를 통해 그 이유를 확인할 수 있게 된다.

2014 외래관광객 실태조사 보고서(문화체육관광부, 2015)

(중복응답, 강남역은 2014년부터 추가된 항목임, 단위 %)

구분	2014	2013	2012	2011	2010
명동	62.4	58.9	61.5	55.3	53.5
동대문시장	49.8	45.8	49.0	45.8	45.3
고궁	**35.0**	**31.6**	**32.3**	**31.8**	**35.3**
남산/N서울타워	34.2	25.5	28.9	29.1	29.0
인사동	24.4	23.8	26.2	26.1	25.7
신촌/홍대주변	24.0	19.6	16.5	14.8	10.2
남대문시장	22.4	26.5	31.8	33.7	36.5
잠실(롯데월드)	19.0	24.3	23.3	20.6	20.3
강남역	18.4	–	–	–	–
박물관(기념관)	17.6	20.4	22.4	21.8	24.3

문화체육관광부에서 조사한 통계에 의하면 궁궐은 명동이나 동대문시장과 같은 쇼핑 공간 이외에 가장 많이 방문하고자 하는 공간이 된다. 그런데 이러한 공간을 찾아가는 목적을 추정해보면, 실제로 명동이나 남대문·동대문은 쇼핑을 하기 위한 공간이 된다. 따라서 이러한 공간은 장소만 달라질 뿐 동일한 목적을 가지고 방문하는 공간이 된다. 반면에 궁궐을 찾는 목적은 쇼핑 때문이 아니며 다른 장소를 통해 대체하기 어렵다는 성격을 지닌다. 때문에 궁궐은 한국 문화를 이해하고 체험하기 위한 대표적 공간이 된다.

이러한 관광 장소의 특징으로 인해, 궁궐에서의 문화를 어떻게 접하느냐에 따라 관광객들의 한국 문화에 대한 이해와 공감이 결정된다고 할 수 있다. 이는 궁궐에서의 체험과 이해가 중요하다는 것을 보여주며, 이를 위한 준비가 실질적으로 필요하다는 것을 의미한다. 그런데 이와 같이 궁궐

을 관람하는 관람객의 숫자가 늘어가고 있는 상황에서 궁궐을 관람한 사람들의 만족도 조사의 결과는 현재의 궁궐 관람과 관련하여 시사하는 바가 크다.

만족도 조사를 통해 관람객들이 만족하는 부분은 주로 외형적인 부분이다. 즉 궁궐을 외형적으로 관리하고 궁궐을 돌아볼 수 있는 안내판 등은 잘 설치되어 있다고 생각하고 있는 것을 알 수 있다. 아울러 휴게실이나 화장실과 같은 편의시설에 대해서도 만족하고 있음을 알 수 있다.

문화유산 향유 및 관리 실태조사(문화재청, 2010)

(평균은 5점 만점, 항목은 %임)

항목	평균	매우 만족	만족	보통	불 만족	매우 불 만족	해당 없음	모름 무 응답
문화재 내 안내판	3.52	7.4	47.2	35.7	9.3	0.3	–	–
문화재 보존 및 관리상태	3.50	5.9	50.7	31.9	9.9	1.5	–	–
문화재 주변 안내 표지판	3.45	5.7	45.0	39.4	8.7	1.2	–	–
편의시설	3.44	7.9	45.0	32.5	12.5	2.1		
문화재 설명 팜플렛	3.39	5.1	42.8	39.3	11.5	1.2	–	–
전반적 만족도	3.39	2.7	43.0	45.4	8.7	0.3		
문화유적 콘텐츠	3.38	4.5	41.7	42.7	9.6	1.5	–	
직원 친절성	3.34	4.5	37.8	40.6	11.7	1.2	3.9	0.3
휴게시설	3.31	6.9	36.6	39.1	15.0	2.4	–	
주차시설	3.31	5.1	37.5	31.6	13.8	2.7	9.3	
관람료	3.18	5.5	34.1	37.9	18.3	4.2	–	
문화재 해설 서비스	3.17	5.1	29.3	35.4	16.3	3.9	9.9	–

상대적으로 만족도가 가장 낮은 부분은 문화재를 직접적으로 이해할 수 있는 해설 서비스였다. 특히 해설 서비스와 관련해서는 불만족스럽다거나 매우 불만족이라는 의견이 관람료에 대한 불만과 함께 가장 높은 수준을 보여주고 있다. 여기서 해설 서비스는 궁궐에 대해 알고자 하는 욕구를 만족시켜주지 못했다는 것을 의미한다. 때문에 관람료가 비싸게 느껴지는 것이고, 결과적으로 관람료에 대한 불만족으로 연결된다. 따라서 해설 서비스와 관람료는 실제로 상보적인 관계에 있다고 할 수 있다. 해설 서비스를 통해 만족도를 높인다면, 그만큼 관람료에 대한 불만은 줄어들 것으로 예상할 수 있다.

이처럼 관람객들은 궁궐을 단순한 건물로만 이해하는 것이 아니라, 실제로 그 안에서 어떤 일들이 일어났는지에 대해 관심을 가지고 있다고 할 수 있다. 따라서 기본적으로 궁궐의 관람객을 위해서는 관람객의 수준에 맞춘 다양한 해설 프로그램을 기획하는 것이 필요하다. 그리고 이 가운데 가장 기본적인 것이 해설 프로그램이다. 아울러 실제로 궁궐에서 생활하던 모습을 보여주는 것도 궁궐을 관람하는 과정에서 만족도를 높일 수 있는 중요한 방법이 된다.

4) 관광자원으로서 궁이 갖고 있는 문제점

궁궐을 찾는 관람객들은 기본적으로 실제 궁궐이 어떻게 활용되었는가에 대해 관심을 갖는 것이 일반적이다. 즉 궁궐의 외형적 특징에만 주목하는 것이 아니라, 그 안에 살았을 왕을 비롯한 왕실의 인물들과 그들이 행

했던 정치와 삶의 모습이 궁궐에서 어떠하였는가를 보고 듣고 싶어 하는 것이다. 이러한 욕구를 충족시키기 위해 문화해설사의 해설이나 오디오 가이드와 같은 프로그램 등이 있지만, 실질적으로 해설만으로는 한계가 있다. 말을 통한 설명만으로는 당시의 모습이 실감하기 어렵기 때문이다. 이러한 문제는 결과적으로 해설이 부족하다는 느낌을 갖게 되며, 더욱 더 실질적인 프로그램에 대한 관심으로 나아가게 된다.

더욱이 해설은 언어를 통한 설명이라는 점에서 몇 가지 문제가 내재되어 있을 수밖에 없다. 첫 번째는 관람객의 수준이 같지 않다는 점이다. 이에 따라 관람객의 욕구에 맞추어 해설하는 것이 어렵게 된다. 특히 녹음된 오디오 기기의 활용은 편리하지만, 보다 심화된 지식을 알고자 하거나 궁금한 내용을 해소하기에는 어렵다는 한계가 있다. 두 번째는 해설자의 해설 내용이 사실과 다른 경우가 있다는 점이다. 특히 근래에 보도되고 있는 것처럼 외국인 관광객을 대상으로 진행하는 무자격 해설사에 의한 해설은 오히려 우리 궁궐에 대한 잘못된 편견만을 제공할 우려가 있다고 할 수 있어 이에 대한 시급한 대책이 필요하다고 할 수 있다.

이러한 점을 해결하기 위해서는 보다 다채로운 해설 프로그램을 공식적으로 운영하는 것이 필요하다고 할 수 있다. 또한 다양한 IT 기기 및 프로그램의 개발이 보다 적극적으로 진행되어야 한다. 이를 통해 관람객의 요구에 맞추어 해설의 수준을 다르게 하면서도 정확한 내용을 알리는 것이 필요하다고 할 수 있다.

아울러 관람객들의 요구를 충족시킬 수 있도록, 궁궐에서의 생활을 보다 실질적으로 체험할 수 있는 행사를 진행하는 것이 필요하다고 하겠다. 사실 이러한 점이 문제로 제기되는 이유는 궁궐이 유형적으로는 보

존되어 있지만, 내부에 사람이 거주하지 않기 때문이다. 즉 공간을 실제로 활용하고 있지 않다는 점에서, 공간의 성격이 제대로 드러나지 않고 있는 것이다. 때문에 인위적으로 궁궐에 사람이 살고 있다는 흔적을 보여줄 필요가 있다. 그리고 다양한 직접적인 경험은 궁궐이 실제로 활용되었던 공간이라는 점을 이해할 수 있는 중요한 방법이 된다.

이러한 점은 한류의 대안으로 이야기되는 한류 3.0의 개념과 부합되기에 더욱 주목할 필요가 있다. 한류의 경향 변화에 따라 궁궐을 활용한 문화도 단순한 관람에서 벗어나 문화를 직접 체험할 수 있는 경험을 제공하고 이를 통해 한류의 영역과 가치를 확대하는 것이 필요하다. 이를 위해 궁중 의례에 대한 절차를 체계화하고, 이를 토대로 향후 궁중문화에 대한 체험이 체계화되면서도 전통적인 원형을 훼손하지 않도록 하는 프로그램의 개발이 중요한 의미를 지닌다. 이는 결과적으로 궁중 문화의 체험이 무분별하게 진행되는 것을 막고, 문화적 정체성이 후대에 계승되어 지속적인 가치를 창출할 수 있도록 하는데 기여하리라 판단된다.

3. 궁중문화 재현의 전략

1) 궁중문화 재현의 필요성

(1) 궁중문화의 가치

궁중문화는 우리나라에서만 유지되고 있는 것은 아니며, 동아시아 각국을 비롯한 세계 여러 나라에도 공통적으로 존재하고 있다. 그리고 바로 이점으로 인해 궁중문화는 세계 각국의 사람들과 공유할 수 있다는 점에서 의미가 있다. 우리나라의 궁중은 어떤 특징을 지니고 있으며, 어떻게 그곳에서 사람들이 살았는가를 비교하는 과정에서 이에 대하여 쉽게 관심을 가질 수 있기 때문이다.

따라서 궁중의 문화를 활용하고 이를 비교하는 것은 매우 중요하다. 그리고 왕실의 인원, 운영방식, 문화적 특성, 현재적 의미와 가치 등에 대한 비교연구는 이후 각 나라의 문화적 특성을 이해하는데 중요한 바탕이 될

수 있다. 아울러 세계 각국의 사람들이 자국에서의 왕실과 비교해 차이와 공통점을 이해한다는 측면에서, 공유의 영역이 매우 넓다고 할 수 있다.

이에 관심의 영역과 분야는 넓지만, 이것의 문화적 위상을 높이기 위해서는 그 공간의 생생함을 체험할 수 있도록 해야 하는 것이 필요하다. 그곳에 살았던 사람들의 일상으로 관심으로 전환시키는 것이 현재의 관심을 유지하는데 중요한 근간이 되는 것이다.

다만 궁중문화를 체험하기 위한 과정은 기존에도 지속적으로 전개되어 왔지만, 이것을 아우르는 하나의 콘텐츠로 종합하려는 인식은 높지 않았다. 때문에 일회적이거나 단편적인 체험에서 벗어나 문화산업의 측면까지 고려한 대한민국 국가 브랜드로 활용하기 위한 노력이 필요하다.

(2) 새로운 한류에 대한 모색

궁중문화를 새로운 문화적 자원으로 활용하는 것은 한류와 연결된다. 현재 한류에 대해서는 다각적인 방법이 모색되어야 한다는 논의가 일반적으로 제기되고 있다. 그리고 그 대안으로 체험의 영역을 넓히는 방식으로의 한류가 주목받고 있다. 이를 위해서는 공감각적이면서 깊은 인상을 각인시킬 수 있는 전방위적인 체험적 한류의 부상이 필요하다. 때문에 궁중문화를 한류의 하나로 인식하면, 한류의 한계를 극복하고 새로운 단계로 나아가기 위한 대안으로서 의미를 지닌다.

체험 중심의 한류는 결과적으로 우리 문화에 대한 직접적인 관심을 통해 더욱 구체화될 수 있다. 그리고 우리 문화의 정체성을 잘 드러내며, 전통문화의 정수가 외형적으로 드러나는 부분은 궁중에서의 의례와 생활방

식이다. 전통문화에 있어서 핵심적이면서 수준 높은 문화들이 궁중문화로 내재화되었기에, 궁중문화에 대한 체험은 우리 문화의 특징을 가장 직접적으로 이해할 수 있는 방법이 된다. 때문에 궁중문화의 특성을 중심으로 한류에 접맥시키려는 노력은 우리의 문화를 세계적으로 확산시키기 위해서라도 현 시점에서 필요한 과제가 된다.

2) 궁중문화 재현의 목표

(1) 궁중문화의 현재적 재현 방법 모색

이 책에서는 한류문화의 가치체계를 중심으로 학문적 연구 성과뿐만 아니라 실제 시연을 위한 방법을 모색하고, 이를 하나의 브랜드로 발전시켜 향후 궁중문화에 대한 지속가능성을 다루는 것까지 시도하고 있다. 우리 문화의 정체성을 잘 드러내며, 전통문화의 정수가 외형적으로 드러나는 부분은 궁중에서의 의례와 생활방식이다. 전통문화에 있어서 핵심적이면서 수준 높은 문화들이 궁중문화로 내재화되었기에, 궁중문화에 대한 체험은 우리 문화의 특징을 가장 직접적으로 이해할 수 있는 방법이 된다. 이러한 문화적 특성을 한류에 접맥하는 것은 현 시점에서 필요하며, 이 책은 이를 구체화하기 위한 것이다.

한류가 공감의 영역을 넓혀가며 진전해오고 있음을 이해한다면, 영상, 음악 등의 개별적인 영역에서는 제한이 있을 수밖에 없다. 이를 위해 공감

각적이면서 깊은 인상을 각인시킬 수 있는 전방위적인 체험적 한류의 부상이 필요하며, 이는 결과적으로 우리 문화에 대한 직접적인 체험을 통해서 가능하다. 그리고 궁중문화를 한류로 확대하는 과정은 그 절차 및 방법이 지속되어야 한다는 것을 전제로 한다. 문화적 체험에 있어, 이것이 시기나 체험하려는 대상에 따라 달라진다면 그 정체성이 분명하지 않다는 것을 자인하는 것이기 때문이다.

따라서 체험의 과정을 전체적으로 조정하고 그 과정을 상세히 제시할 수 있는 가이드라인이 필요하며, 이는 관련 분야에 대한 전문적인 학술적 지식과 실질적인 행사 진행의 경험이 모두 필요하다. 따라서 이 책에서는 학문적 연구의 성과를 반영할 뿐만 아니라 수많은 시행착오를 거쳐 행사를 주관하였던 경험을 접맥하고 이를 언제 어디서나 구현할 수 있는 포맷 바이블을 작성하였다.

(2) 문화융성 전략의 구체화

최근에는 한국에서의 다양한 문화적 체험을 중시한다. 대표적으로 사찰에서 진행되는 템플스테이, 종갓집에서의 유숙 체험, 둘레길 체험 등이 진행되고 있으며, 이는 한국 문화에 대한 직접적인 향유라는 측면에서 긍정적인 현상으로 평가된다. 그런데 이러한 한국 문화의 체험과 관련하여 가장 대표적인 것은 궁궐에서의 체험이다. 이는 한류 1.0의 중심이었던 드라마에서 궁중이 빈번하게 다루어져 왔기에 이에 대한 관심이 상대적으로 높기 때문이며, 궁궐은 우리 문화의 핵심을 집약적으로 보여줄 수 있는 장소이기 때문이다. 따라서 한류 1.0에서 제한적으로 다루어진 궁중의 문화

는 현재 한류 3.0의 도래와 함께 새로운 방향성의 모색이 필요해졌다. 즉 한류의 확산이 체험적 활동을 요구하고 있는 현 시점에서 지금까지 한류를 통해 비쳐져왔던 궁중문화에 대한 인식을 전환하고, 그 곳에 사람이 살았던 과정을 현재적으로 재현하는 것이 필요한 것이다.

이러한 과정은 결과적으로 문화융성 전략으로 연결된다. 현 정부의 문화체육관광부가 제안한 문화융성 4대 추진전략에는 '국민 문화체감 확대'를 포함하여 '인문 · 전통의 재발견', '문화기반 서비스산업 육성', '문화가치의 확산' 등이 포함되어 있다. 그리고 2014년 4월 4일에 열린 문화융성위원회 3차 회의에서 대통령은 최근 중국에서 인기를 끈 드라마 〈별에서 온 그대〉를 예로 들면서 "잘 만든 문화콘텐츠는 그 자체로 훌륭한 수출 상품이 될 수 있고 우리 관광과 제조업 등 관련 산업 수출 증가에도 크게 기여하게 된다"고 말한 바 있다.

이는 하나의 콘텐츠가 갖는 경제적 파급력이 얼마나 대단한지를 알게 해 주는 지적이며, 문화융성이 왜 필요한지를 말해주고 있는 것이다. 또한 콘텐츠 분야는 창의력을 기반으로 하는 산업이라는 측면에서, 지금까지의 경제 패러다임에서 벗어나 새로운 관점에서 접근하고자 하는 창조경제 시대의 핵심적인 산업으로 자리 잡고 있음은 주지의 사실이다. 이러한 점에서 궁중문화를 활용한 콘텐츠의 제작을 통해 문화유성 전략을 구체화하는 것은 중요한 의미가 있다.

3) 궁중문화 재현의 방법

(1) 한류 3.0과 궁중문화의 연계 방안 제시

지금까지의 논의에서 한류 3.0의 개념을 토대로 이를 확산시킬 수 있는 방안을 궁중문화에서 찾고자 하였다. 한류 1.0의 중심이었던 드라마에서 우리의 역사를 배경으로 하는 〈대장금〉과 같은 작품이 성공을 거둔 이후로, 우리의 역사와 전통에 대한 관심이 높아지고 있다. 따라서 드라마에 소개된 한국문화는 영상물을 통한 체험에서 직접적인 체험으로의 전환이 중요하다고 할 수 있다. 아울러 한류의 성격도 K-Drama를 기반으로 하는 한류1.0, K-Pop을 기반으로 하는 한류 2.0의 단계를 거친 것으로 논의되고 있다. 그리고 현재는 한류 3.0이 확산되고 있으며 여기서의 핵심은 한국문화에 대한 이해와 체험이다. 때문에 한류 3.0이 확산되고 있지만, 현재 진행형이기에 이에 대한 성격이 아직 분명하게 정의되지 않고 있다. 그렇지만 궁중문화를 중심으로 한류 3.0의 확산 방안이 가능하다는 것을 확인할 수 있었고, 향후 한류가 문화융성의 핵심적 역할을 수행할 것인가에 대한 타당성도 충분하다고 할 수 있다.

다만 이러한 과정은 기본적으로 우리의 궁중문화를 구체화하는 과정을 전제로 해야 한다. 이에 궁궐에 대한 실질적인 조사와 2010년 이후 진행되었던 궁궐에서의 행사를 통해, 우리 궁궐이 현재 어떻게 활용되어 왔는지에 대한 특징을 제시하였다. 아울러 우리 궁중문화의 특색을 살펴보기

기 위해 중국과 유럽의 왕실 문화와의 비교도 필요하다. 이 과정에서 외국 궁궐에서의 궁궐 활용의 방법들을 비교 검토하고, 우리나라의 궁궐 활용 과정에 필요한 시사점들을 확인하였다. 이러한 과정은 궁중문화를 재현하기에 앞서 사회적 요구와 세계적 관심의 방향을 접맥시켜 우리의 궁중문화에 변용하기 위한 전향적 태도를 마련하기 위한 것이다. 따라서 이러한 연구는 '시대와 발맞춰가는 한류, 사회를 이끌어가는 한류'로의 변모 방안을 구체화하는데 도움이 될 것이라 판단된다.

(2) 궁중문화의 활용을 위한 포맷 바이블 작성

궁중은 흔히 모략과 암투의 장소로 묘사된다. 암투와 묘략에는 정치적 배신, 권력에 대한 탐욕, 생존을 위한 몸부림이 포함되어 있으며, 이로 인해 궁중의 문화는 때론 어두운 인상으로 남아 있다. 이렇게 제한적으로 다루어진 궁중의 문화를 한류 3.0의 개념에 따라, 체험할 수 있는 공간으로 바꾸면서 드라마에서 보여지던 것과는 다른 다채로운 문화를 향유할 수 있도록 한다. 이를 위해 궁궐을 무대로 음악과 무용, 영상, 연기가 어우러지는 공연 연출과 궁궐의 역할 분담을 통해 다양성을 확보하고, 이들 간의 콘셉트를 일치시킴으로써 일관성을 유지할 수 있는 방안을 제시하였다.

다만 궁중문화를 체험하기 위한 과정은 이전에도 지속적으로 전개되어 왔지만, 이러한 과정에서 서울의 궁궐을 전체적으로 아울러 하나의 콘텐츠로 종합하려는 인식은 높지 않았다. 또한 한류의 문제와 직접적으로 연계하여, 지속 가능한 프로그램의 연구는 아직 보편화되지 않았다. 따라서 일회적이거나 단편적인 체험에서 벗어나 문화산업의 측면까지 고려한 대

한민국 국가 브랜드로 활용하기 위한 노력이 필요하다. 이에 각 궁궐의 특징을 단편적으로 개별화하는 것이 아니라 전체적인 궁중문화라는 콘텐츠 안에서 스토리텔링을 진행하면서, 기존에 진행되었던 궁중문화 체험 프로그램을 토대로 상세한 포맷 바이블을 작성하였다.

여기서 포맷 바이블의 작성은 엄격한 고증과 역사성에 근거하였다. 그리고 작성 과정에서 단순한 시나리오를 제시하는 것에 머물지 않고, 공개되었을 때 누구라도 인원과 물품이 갖추어지면 즉각 재현할 수 있을 정도로 작성하고자 하였다. 이를 토대로 한류 3.0의 확산을 위해 궁중문화가 재현될 수 있는 보다 정밀한 방법을 제시하고, 더 나아가 포맷 바이블의 유효성과 성과를 예단해 보았다.

(3) 포맷 바이블을 통한 궁궐 행사의 재현

포맷 바이블은 재현을 위한 큐시트와 같은 것이다. 이후 자세히 논의하겠지만, 행사를 구체화하는데 필요한 요소이다. 더욱 중요한 것은 행사를 진행하는데 있어서, 인원이 바뀌고 경험자가 없다 하더라도 포맷 바이블을 통해 이전과 같은 수준의 행사를 반복할 수 있는 정도로 자세하게 작성해야 한다는 점이다. 이 책에서는 이렇게 작성된 포맷 바이블을 토대로 행사를 직접 시연해보는 것까지를 다루고 있다. 다만 궁궐에서의 행사는 많은 준비와 인원 및 물품 그리고 행정적 절차가 필요한 만큼, 재현의 과정은 궁궐행사를 전문적으로 진행하는 업체와 협력하여 진행하였다.

재현의 과정은 기본적으로 많은 비용과 시간이 투입된다. 행사를 담당하는 인원에서 진행을 위한 스텝이 필요하며, 의상과 궁중 도구 등도 필요

하다. 따라서 궁궐에서 진행되었던 모든 행사를 대상으로 하지는 않고, 조선의 대표적 궁궐인 경복궁에서 진행되었을 행사가 가운데 재현이 가능하며 한류를 위해 관광객이 관심을 가질만한 행사를 선별하였었다. 이를 통해 재현 과정에서 포맷 바이블의 문제를 검토하고 대안을 마련하는 절차를 진행하였다. 아울러 이와 같은 포맷 바이블이 한류 드라마, 관광객 체험을 위한 기본 절차로 활용될 수 도록 체재를 보편화하고 홍보할 수 있는 방안도 마련하고자 하였다.

제2부

궁중문화 재현의 현황

1. 관광자원으로서 외국 궁의 활용양상

　본 연구를 진행하는 과정에서 우리나라의 궁궐 활용방식을 구체화하기 위하여, 외국 궁궐의 현황과 이용방식을 비교 진행하는 연구를 진행하였다. 이번 연구의 주제가 의미있는 이유 가운데 하나는 궁궐과 궁중문화가 우리나라만에만 존재하는 독자적인 성격을 지닌 문화가 아니라, 인류의 역사에 있어서 동서양 어디에서나 찾아볼 수 있는 성격을 지니고 있다는 점이다. 물론 우리나라 궁궐의 양식이나 궁궐내에서의 삶과 정치의 모습은 개별적이며 독자적이지만, 궁궐과 궁중문화가 존재하고 있다는 점만은 다른 나라에서도 찾아볼 수 있는 부분이다.

　이처럼 궁궐과 궁중문화를 다른 나라에서 찾아볼 수 있다는 것은 비교연구가 중요하다는 점을 의미한다. 특히 궁궐을 활용하거나 이용하는 방식은 외국의 사례를 통해 보다 직접적인 경험을 확인할 수 있게 된다. 이는 우리나라와 다르게 외국의 경우 궁궐이 상대적으로 잘 보존되어 있기 때문이다. 또한 관광 자원으로서의 활용의 경험이 풍부하기 때문에, 궁궐의 활용에 대한 다각적인 프로그램들을 확인할 수 있다.

이에 본 연구를 진행하면서 다른 나라의 궁궐과 그 곳에서의 궁궐 활용 프로그램을 확인하기 위해 동양과 서양의 궁궐에 대한 답사를 진행하였다. 크게 동양과 서양의 궁궐로 나누어 살펴보면서, 동양에서는 중국에서의 궁궐을 중심으로 답사를 진행하였다. 서양에서는 프랑스, 이탈리아, 오스트리아, 슬로바키아의 궁궐에 대한 답사를 진행하였다.

우선 동양에서 중국을 선택한 이유는 중국의 문화와 우리나라 문화의 유사성과 왕실 제도에 있어서의 영향 관계 때문에 현재에도 궁궐 활용에 대한 연관성을 확인할 수 있다고 판단해서이다. 이를 위해 북경의 자금성과 심양의 고궁을 중심으로 살펴보았다. 서양에서는 현재 궁궐들이 다양하게 남아 있다는 점에서, 동양과 비교해 더욱 다각적인 답사의 경로를 구성하였다. 이러한 궁궐들은 대체로 유명 관광지로 안내되고 있어, 자체적으로 활용에 대한 프로그램들을 진행하고 있어 시사하는 바가 크다.

1) 동양의 궁

(1) 중국 북경 자금성

자금성은 중국을 대표하는 궁궐로 청나라의 정궁이었다. 청나라가 만주에서 발원한 이후 북경으로 수도를 옮기면서 지은 궁궐로 중국을 대표하는 문화유산이자 관광지로 이해되고 있다. 특히 자금성은 〈마지막황제〉, 〈영웅〉과 같은 중국 영화의 주요한 배경으로 활용되어 왔고, 북경을 찾는

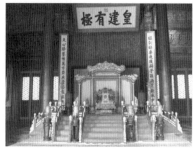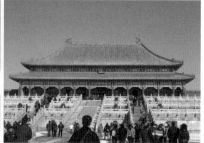

관광객들은 반드시 들르는 장소이다.

자금성에서의 주요 행사는 자금성내에서 진행하는 행사보다 자금성 앞의 천안문을 주로 활용하고 있다는 점에서 특징적이다. 중국 공안의 교대식이나 국기 게양식은 훌륭한 관광자원으로 활용되고 있다. 또한 천안문 광장에서 진행되는 열병식 등은 자금성을 배경으로 진행되기에 과거의 중국과 현재의 중국을 보여주는 상징적 의미를 지닌다.

(2) 중국 심양 심양고궁

심양 고궁은 중국 요녕성의 성도인 심양에 있는 청나라 때의 궁궐이다. 심양 고궁은 원래 청나라가 요양에 이어 심양을 두번째 도읍으로 정했을 때 세운 궁궐인데 청나라가 북경으로 도읍을 옮긴 후에는 태조의 동릉과 태종의 소릉때문에 동순(東巡)하는 황제들의 임시처소로 활용되어왔다. 우리에게는 병자호란 당시 소현세자가 억류되어 있던 것으로 잘 알려져 있다.

1955년 선양고궁박물관이 되었고, 1961년 전국중점문물보호단위로 지정되었으며, 2004년 베이징 고궁박물원에 포함되어 유네스코의 세계문화

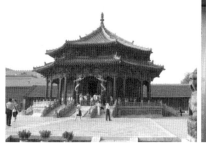

유산으로 등재되었다.

고궁은 관람객들이 자유롭게 관람할 수 있게 되어 있으며, 내부에 청나라 문물을 전시할 수 있는 공간이 있다. 아울러 청나라의 복식을 착용하고 사진을 찍을 수 있게 되어 있어, 간접적으로 전통문화를 체험할 수 있는 상황이다. 주말이나 특별히 지정된 날에는 청나라 왕실 행사를 재현하고 있다.

2) 서양의 궁

(1) 파리 베르사유궁

베르사유 궁전은 프랑스를 대표하는 핵심적인 건축물이다. 규모부터 웅장하여, 2,143개의 창문, 1,252개의 벽난로, 67개의 층계 등으로 유명하며, 정원에는 1,400개의 분수가 있다고 한다. 이 궁전은 루이 14세가 왕국의 영광과 권위를 대내외적으로 과시하기 위해 부친의 단순한 사냥터였던

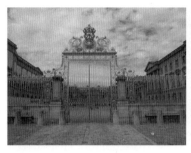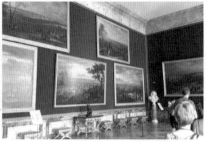

한촌 지역을 궁전으로 개발하면서 건축되었다.

프랑스 최고의 궁전인만큼, 연간 200만명 정도의 관람객이 입장한다고
한다. 궁궐 자체도 중요한 건축물이지만, 내부의 화려한 벽화 및 회화 작
품들이 관람객들의 눈을 사로잡고 있으며 광대한 정원도 관람의 재미를
더하는 요소이다. 현재 베르사유 궁전에서는 계절에 따른 다양한 축제를
진행하고 있다. 아울러 입장 수입의 증대를 위해 관람객들이 묵을 수 있는
호텔을 준비 중이라고 한다. 궁궐에서의 숙식이라는 점에서 다른 궁궐과
차별화된 경험을 제공할 것으로 생각된다.

(2) 비엔나 쇤브룬궁

쇤브룬 궁전은 유럽에서 가장 호화로운 궁전의 하나로 유명한 곳이다.
합스부르그 왕가의 여름 궁전으로 활용된 곳이며, 마리 앙뚜와네뜨가 어
린 시절을 보낸 곳이기도 하다. 궁전은 내부와 외부정원으로 구별되어
있다. 내부에는 다양한 예술품이 전시되고 있으며, 총 1,441개의 방 중에
45개 방만이 일반인들에게 공개되고 있다. 정원에는 화단과 분수조각상,
전승을 기념하는 대리석 건축물이 어우러져 있으며 세계 문화유산으로 지

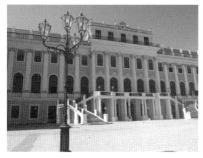 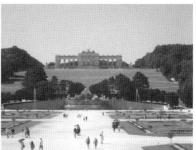

정되어 있다.

　내부의 예술품을 설명하는 외국어 번역기가 구비되어 있어, 관람객들의 편의를 돕고 있다. 다만 한국어 번역기의 경우, 내용이 단조롭고 억양이 현대적 어투와 달라서 듣기 불편한 점이 있었다. 한 나라의 궁궐과 문화를 이해하는데 있어서, 번역기와 같은 편의시설이 보다 완전하게 구비되어 있을 때, 효과가 더욱 크다고 할 수 있다.

(3) 비엔나 호프부르그 왕궁

　호프부르그 왕궁은 약 650년의 역사를 지닌 합스부르크 왕가의 궁전 이다. 처음부터 단일한 건물로 건축된 것은 아니며, 1220년 세워진 이래

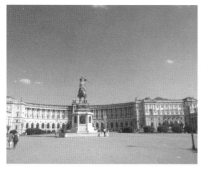

로 여러 군주들이 증축하면서 현재와 같은 다양한 건축 양식들의 집합체가 되었다. 왕궁은 구 왕궁과 신 왕궁으로 구분된다. 구 왕궁은 왕궁 예배당과 왕실 보물관이 있어 전시공간으로 활용되고 있다. 신 왕궁은 1914년에 건축된 것으로 현재는 박물관과 대통령 집무실 및 국제 회의실로 활용되고 있다.

(4) 비엔나 벨베데레궁

벨베데레궁전은 바로크양식으로 지어진 1716년에 완공된 궁전이다. 비엔나 남동쪽에 위치해 있으며, 오이겐 폰 사오이 공이라는 빈의 세력가가 머물던 곳이다. 이후 1752년 마리아 테리지아 여왕이 사들였으며, 처음으로 전망 좋은 곳이라는 의미의 '벨베데레'라는 이름을 붙였다고 한다. 궁전의 구조는 상부와 하부로 되어 있으며 궁전과 아름다운 정원으로 이루어져 있다.

이곳은 제1차 세계대전 이후 오스트리아의 전시공간으로 활용되고 있다. 특히 클림트의 그림이 걸려 있는 곳으로 유명하다. 이 곳은 궁궐의 활용과 관련하여 시민 친화적 성격이 강하다. 공식적인 궁전 개장 시간

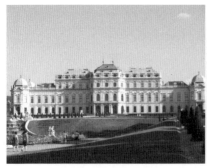

은 오전 10시지만 비엔나 시민들은 입장료나 개장 시간 제한없이 공원을 이용할 수 있다. 때문에 새벽시간에는 시민들의 조깅장소로 활용되기도 한다.

(5) 밀라노 스포르체스코성

스포로체스코성은 이탈리아 밀라노에 있는 비스콘티 왕조의 본거지로 14세기부터 공사가 시작되었다. 유럽에서 가장 큰 요새로 명성을 떨쳤지만, 현재는 레오나르도 다 빈치가 그린 천장 프레스코화 등의 작품이 남겨져 있는 성으로 유명하다. 다만 스포로체스코성은 오랜 기간 여러 차례의 전투를 겪으면서 많이 훼손되었다가 19세기 말에 재건 작업이 시작되었고 1900년에 일반에 공개되었다고 한다.

성은 주로 전시공간으로 활용되고 있다. 미켈란젤로의 마지막 작품인 론다니니의 피에타, 안드레아 만테냐의 트리불치오의 성모, 레오나르도 다 빈치의 트리불치아누스 코덱스를 포함한 예술 작품들이 소장되어 있으며 도서관에는 다 빈치의 코텍스 트리불치아누스 원본이 보관되어 있다. 또한 악기 박물관, 고가구/목재 조각 박물관, 응용 예술 박물관에는 이탈리아의 과거가 담긴 소중한 공예품이 전시되어 있다.

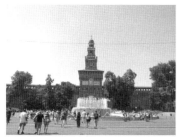

성의 외곽은 자유롭게 관람할 수 있게 되어 있다. 특히 근처에 밀라노 두오모 성당이 도보권으로 연결되어 있어서 접근하기 쉽게 되어 있다. 다만 미술관과 같은 전시 시설의 경우에는 입장요금을 받고 있다. 아울러 중앙 정원에서는 공연을 할 수 있는 간이 무대가 설치되어 있다.

(6) 잘츠부르크 호엔잘츠부르크 성채

호엔잘츠부르크 성채는 잘츠부르크의 구시가지 남쪽 언덕에 위치해 있다. 1077년에 건축한 요새이며, 대주교 게프하르트가 남부 독일의 침략에 대비하기 위해 세운 곳이다. 유럽에서 규모가 가장 큰 성으로 알려져 있으며 매우 견고하게 지어진 덕분에 한 번도 점령당하지 않아 지금도 원형 그대로의 모습을 확인할 수 있다. 일반적인 궁전과 다르게 요새이기에, 내부가 아기자기 하기보다는 미로와 같이 좁게 되어 있으며, 군대 막사와 감옥 시설로도 활용되기 하였다. 때문에 전시품도 군사 도구나 고문 도구가 중심을 이루고 있다.

잘츠부르크는 모차르트의 생가가 있는 장소이다. 따라서 이 성채를 관람하기 위해서라기보다는 모차르트의 생가를 찾기 위해 들렸다가 함께 관

람하는 경우가 많다. 때문에 성채 자체보다는 이 성채가 도시에서 가장 높은 곳에 위치해 있기 때문에 주변 경관을 확인하고자 올라가게 된다. 성채가 중심이 되기보다는 주변의 관광 자원으로 인해 널리 알려지게 되었다고 할 수 있다.

(7) 마조레 보로메오성

보로메오성은 이탈리아 밀라노 근방의 마조레 호수에 위치해 있다. 벨라섬에 지어진 성으로 줄리오 체사레 보로메오가 첫 건물을 지은 후 카를로 3세(1586-1652)가 부인 이사벨라 닷다를 위해 본격적으로 건축하였으며, 그의 아들이자 추기경이었던 질베르토 3세와 비탈리아노 6세가 전축하고 리모델링하였다. 1600년대 중반에 완공되었으며, 20세기에 이르기까지 여러 유명 건축가들의 손을 거치며 보완되었다. 현재는 미술관과 저택에 소장되어 있던 물품을 전시하는 공간으로 활용되고 있다. 이 곳에서는 매년 7월 중순부터 9월초까지 인근 근처에서 뮤직페스티벌이 열리고 있다. 유적지를 배경으로 하는 페스티벌이기에, 고풍스러우면서도 편안한 느낌을 주는 것으로 알려져 있다.

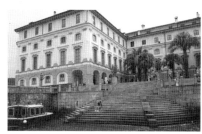 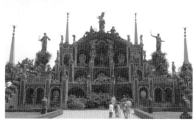

(8) 슬로바키아 브라티슬라바성

브라티슬라바성은 동전에도 새겨질 정도로 슬로바키아의 대표적인 성채이다. 이 성이 관람객들에 인상적인 것은 나뉘브 강을 끼고 만들어진 성채이기에 경치가 뛰어나다는 점이다. 다뉘브 강 넘어 드넓은 평원이 펼쳐져 있고, 이 성채만 우뚝 솟아 있기에 멀리서도 성의 위용이 잘 드러난다.

이 성은 11세기에 건립된 후, 1811년 완전히 소실되어 폐허가 되었다가 1953년 재건되었다. 때문에 시설이 현대적이기에 다양한 용도로 활용되었는데, 한때는 대통령의 관저였고 국회의사당 건물로 이용되기도 한 곳이다. 지금은 다양한 문화행사를 진행하는 장소로 활용되고 있으며, 전시공간으로도 이용되기도 한다.

답사의 과정에서 인상적이었던 부분은 성 주변의 구시가지 모습이었다. 경복궁 주변의 한옥들과 같이, 오래된 건축물들이 보존되어 있으며 이 곳

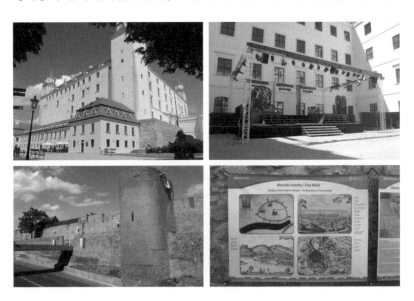

자체가 하나의 관람코스로 이용되고 있었다. 따라서 주위의 건축물들을 통해 역설적으로 당시의 궁궐에 사람들이 거주하고 활용되었다는 것을 느낄 수 있었다.

(9) 슬로바키아 그라살코비흐 궁전

그라살코비흐 궁전은 1762년 바로크 양식으로 건축된 궁전이며, 건물 뒤편에는 프랑스식 정원이 가꾸어져 있다. 이 궁전은 현대 슬로바키아의 대통령 궁으로 활용되고 있다. 따라서 보안상의 문제로 근접하기는 어렵지만, 상대적으로 궁전을 경비하고 있는 경비병들과 그들의 교대의식을 관람할 수 있게 되어 있다.

다만 경비병들의 교대의식은 규모가 크지 않으며, 전통적인 형태로 진행되지 않는다. 현대 군대의 복색을 하고 있으며 무기 또한 현대 무기를 활용하기 때문이다. 이는 궁전이 대통령궁으로 이용되고 있고, 실제 거주하면서 집무를 보는 장소이기에 궁전의 위엄을 실제적으로 보이는 것이 중요하기 때문이라고 할 수 있다.

 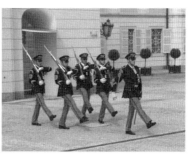

3) 동서양 궁 활성화 프로그램

중국과 유럽의 여러 궁궐에 대한 답사를 통해, 외국 궁궐에서의 행사도 국내에서와 같이 재현행사, 전시행사, 공연행사 등으로 나뉜다고 할 수 있다. 물론 답사의 과정에서 이러한 행사를 전부 확인할 수 있었던 것은 아니지만, 안내문과 홈페이지 검색 등을 통해 확인해 보면, 공연행사의 규모가 상당히 크게 진행되고 있다고 할 수 있다.

(1) 전시행사

전시행사는 여러 궁궐에서 공통적으로 드러난다. 이는 현재 대부분의 궁궐을 박물관이나 미술관으로 활용하고 있기 때문이다. 그리고 이러한 전시 행사의 경우, 궁궐 안에 세계적으로 유명한 전시품이 있는 경우에 이를 관람하기 위해 궁궐을 찾는 경우가 많다고 할 수 있다. 대표적으로 비엔나의 벨베데레 궁전의 경우 클림트의 그림으로 인해 많은 관람객들이 찾아온다고 할 수 있다. 이외에 베르사유, 호프부르그, 쇤부룬의 경우에도 전시공간으로 적극적으로 활용되고 있다고 할 수 있다.

(2) 공연행사

공연행사는 베르사유 궁전에서의 프로그램이 가장 다채롭다고 할 수 있다. 베르사유에서의 공연행사를 정리해 보면 다음과 같다.

① 분수와 음악 공연

베르사유 궁전내 각종 분수를 중심으로 한 음악과 함께 하는 분수공연으로 매년 4월 1일부터 10월까지 매주 토, 일요일과 공휴일 오후 3시 30분부터 5시까지 모든 호수, 분수, 수로, 폭포 등에서 음악, 발레 등의 공연을 개최한다.

② 야경과 불꽃 공연

베르사유 궁전과 분수대, 문화재 등에 빛을 쏘는 아름다운 빛의 쇼, 불꽃놀이로 경이로운 볼거리를 제공하고 있다. 7월 1일부터 22일까지 매주 토요일 밤에 9시부터 11시에 개최된다.

③ 밤의 축제

베르사유 궁전에서 늦은밤 공연과 함께하는 축제로 매년 8월말 9월초 밤 9시30분에서 11시까지 분수대 원형 광장 앞에 10,500석의 거대한 관람석을 만들어 공연을 한다.

베르사유가 유럽 최대의 궁궐인만큼 다채로운 공연이 진행되지만, 대체로 전통적 형태의 공연보다는 현대적 형태로 진행된다. 아울러 넓은 정원을 포함하고 있기에 불꽃놀이와 같은 행사도 진행된다. 상대적으로 우리나라의 궁궐이 목조 건축물이고 도심에 위치해 있어 불꽃놀이와 같은 행사가 진행되지 않는 것과 비교하여 다르다. 다른 궁궐에서도 크고 작은 공연 행사가 기획되고 진행되고 있다. 이는 궁궐의 활용도를 높이기 위한 가장 보편적인 방법이기 때문이다.

(3) 재현행사

재현행사는 심양 고궁의 대정전 앞에서 행해진 청나라 황제 결혼식을 사례로 들 수 있다. 황제와 황후 및 공주와 같은 왕실 인물이 등장하고, 팔기군의 깃발과 함께 장군과 고위관료들이 황후의 명령을 받는 모습을 재현한다. 복색들은 모두 청나라의 옛 전통 방식에 따르고 있으며, 참여하는 인원도 많은 편이다. 한편 심양 고궁에서는 관람객들이 전통 복장을 입어 보고 사진을 찍어볼 수 있는 체험도 진행하고 있다.

재현행사는 아니지만, 슬로바키아의 그라살코비흐에서는 대통령궁 경비병 교대식도 진행이 된다. 전통적인 방식은 아니고 실제로 대통령궁을 경비하는 경비병들이 교대하는 과정을 보여주는 것이다. 영국의 버킹검 궁에서와 같이, 궁궐 안에 사람이 실제로 거주하거나 집무를 보는 경우 이를 경비하는 경비병들의 모습을 모델로 삼은 것으로 보인다. 그렇지만 경비를 교대하는 인원이 8명에 불과하여, 실제로 관람객들의 관심을 얻고 있지는 못하다.

4) 외국의 궁 활성화 프로그램의 시사점

외국에서의 궁궐 프로그램도 국내에서와 같이 전통적인 모습을 재현하는 행사와 공간을 현대적으로 활용하기 위한 행사로 크게 나누어 볼 수 있다. 이 가운데 재현행사보다는 공간을 활용한 전시나 공연행사가 일반적으로 진행되고 있다.

이러한 점은 기본적으로 유럽 궁궐의 규모나 건축방식에 의한 것으로 판단된다. 일단 궁궐이 여러 층으로 되어 있어 공간 활용성이 높다. 아울러 석조 건축으로 되어 있기에, 지금도 많은 인원들이 한꺼번에 궁궐 내부를 방문하여도 건축물의 안전에 크게 무리가 없는 상황이다. 이로 인해 많은 인원이 관람할 수 있는 전시장으로의 활용도가 높으며, 이로 인해 궁궐 전체가 하나의 거대한 미술관이나 박물관으로 활용될 수 있었다고 볼 수 있다.

아울러 공연 문화가 일상화되어 있다는 점도, 궁궐에서의 공연 행사가 다채롭게 진행될 수 있었던 요인이 된다고 할 수 있다. 실제로 베르사유 궁은 파리 도심에서 22Km나 떨어져 있지만 이미 400여 년 간에 걸쳐 정기적인 문화 공연이 개최되어 현재에도 이어져오고 있다. 또한 오스트리아나 이탈리아의 경우에도 궁궐만이 아니라, 해당 지역에서 다채로운 공연 행사가 일상적으로 진행된다. 따라서 궁궐을 보다 다양한 방식으로의 활용하는 것이 용이하다.

반면에 공간적으로 보게 되면 우리의 궁궐은 목조건축물이며 공간 자체도 단층으로 되어 있다. 이 때문에 궁궐 자체를 활용한 전시행사를 진행하기는 어려우며, 상설 전시물을 비치하기도 어렵다. 따라서 실제로 경복궁에는 전시물을 전시하기 위한 고궁박물관을 새로 건립하고 이 공간을 활용해 전시를 진행하고 있다. 또한 건물의 화재나 붕괴 위험 등이 있기 때문에 궁궐 내부로 직접 들어가서 궁궐을 관람하는 것이 실질적으로 어렵다.

이러한 점에서 궁궐을 활용한 행사는 유럽의 궁궐과 비교해 우리나라를 포함한 동양에서는 일정정도 제약될 수밖에 없다. 실제로 심양의 고궁도

관람의 경우에 외부 관람만이 허용되고 있으며, 내부로의 진입은 금지되어 있다.

따라서 우리나라에서 궁궐을 활용할 수 있는 방안은 외부 공간을 적극적으로 활용하는 방법이 궁궐의 보전과 안전을 위해서 가장 적합하다고 할 수 있다. 그리고 외부 공간을 활용한 방법은 역사적으로 진행되었던 전통행사를 재현하는 것이 중요하며, 이러한 점에서 현재 진행되고 있는 수문장 교대의식과 같은 것이 궁궐 활용 행사의 모델이 될 수 있다.

특히 이와 같은 전통 재현 행사는 유럽 궁궐의 경우 궁궐에 사람이 거주하는 경우에 진행되고 있는 경우가 많다. 때문에 재현행사이지만 보안 등의 문제가 있는 것으로 알고 있다. 영국의 버킹검 궁이나 슬로바키아 대통령 궁의 경비병 교대의식과 같은 경우, 일반인이 근접하는 것은 어렵다. 상대적으로 우리의 궁궐은 거주의 공간이 아니기에 유럽의 경우보다 더욱 적극적으로 전통재현 행사를 진행할 수 있으며, 이의 활용은 다른 나라의 궁궐에서 찾아보기 어려운 특색있는 행사가 될 수 있을 것으로 기대할 수 있다.

2. 국내 궁 활성화 프로그램의 현황

1) 궁궐별 활성화 프로그램

서울의 궁궐에서 행해지는 행사는 대체로 '경복궁, 창덕궁과 창경궁, 덕수궁'을 중심으로 진행된다. 종묘에서 진행되는 종묘제례악은 유네스코 무형문화유산에 포함될 정도로 중요한 행사이지만, 공간적 특성상 생활공간이었던 궁궐과 다르기 때문에 현황 조사의 대상에서는 다루지 않았다.

(1) 경복궁

경복궁은 조선 왕조 제일의 법궁이다. 북으로 북악산을 기대어 자리 잡았고 정문인 광화문 앞으로는 넓은 육조거리(지금의 세종로)가 펼쳐져, 왕도인 한양(서울) 도시계획의 중심이기도 하다. 1395년 태조 이성계가 창건하였고, 1592년 임진 왜란으로 불타 없어졌다가, 고종 때인 1867년 중건 되었다. 흥선대원군이 주도한 중건된 경복궁은 500여 동의 건물들이 미로같

이 빼곡히 들어선 웅장한 모습이었다.

궁궐 안에는 왕과 관리들의 정무 시설, 왕족들의 생활 공간, 휴식을 위한 후원 공간이 조성되었다. 또한 왕비의 중궁, 세자의 동궁, 고종이 만든 건청궁 등 궁궐안에 다시 여러 작은 궁들이 복잡하게 모인 곳이기도 하다. 그러나 일제 강점기에 거의 대부분의 건물들을 철거하여 근정전 등 극히 일부 중심 건물만 남았고, 조선 총독부 청사를 지어 궁궐 자체를 가려버렸다. 다행히 1990년부터 본격적인 복원 사업이 추진되어 총독부 건물을 철거하고 흥례문 일원을 복원하였으며, 왕과 왕비의 침전, 동궁, 건청궁, 태원전 일원의 모습을 되찾고 있다.

경복궁에서 문화프로그램이 개최되는 장소는 흥례문 앞쪽의 공간이다. 비교적 공간이 넓은 편이며, 이 곳에서는 매일 연중으로 '조선시대 수문장 교대의식 및 광화문 파수의식 재현'이 진행되고 있다. 그리고 근정전 앞쪽의 공간에서 조선시대 과거제 재현행사 등이 개최되기도 하였다. 최근에는 명나라 사신을 맞이할 때 연회 장소로 이용되었던 경회루를 비롯한 연못주변과 각종 전각 등에서 소규모 문화프로그램이 개최되기도 하고 있다.

2010년부터 2015년까지 경복궁에서 진행된 문화프로그램을 정리하면 다음과 같다.[경복궁 홈페이지 참조(www.royalpalace.go.kr)]

개최일시	프로그램	주관	장소
2015년 10월	2015 중요무형문화재 예능보유자 합동공개행사	한국문화재재단	수정전
2015년 10월	경복궁 달빛 한복 패션쇼	한복진흥센터	흥례문앞
2015년 10월	경복궁 가을 음악회	문화재청 한국문화재재단	수정전
2015년 10월	궁궐 호위군 사열의식 첩종 재현	한국문화재재단	광화문
2015년 5월. 10월	고궁에서 우리음악 듣기	문화재청	
2015년 5월. 10월	경복궁 목요특강	문화재청	
2015년 5월. 10월	자경전 다례체험	문화재청 한국문화재보호재단	자경전
2015년 5-10월	경복궁 야간 개방	문화재청	
2015년 4월	궁중 장담그기 행사	한국문화재보호재단	장고
2015년 4-10월	왕가의 산책	한국문화재보호재단	경회루
2015년 3월 29일	수문장 임명식 재현	한국문화재재단	광화문
2015년 1-12월	조선시대 수문장 교대의식 및 광화문 파수의식 재현	한국문화재보호재단	광화문, 홍예문
2014년 10월	숙종 인현왕후 가례 재현 행사	한국문화재보호재단	근정전
2014년 10월	숙종 인현왕후 가례 재현 행사	한국문화재보호재단	근정전
2014년 10월 2일	조선왕조 친잠례 재현 행사	한국의 생활 문화원 친잠례보존회	집경당앞
2014년 상하반기	자경전 다례체험	문화재청 한국문화재보호재단	자경전
2014년 상하반기	궁중 장담그기 행사	한국문화재재단	장고
2014년 상하반기 (각4회)	원로 예술가와 함께하는 경복궁 목요특강	문화재청	자선당
2014년 9월	광화문 미디어 파사드	문화재청	광화문광장
2014년 7월(1회)	고궁청소년문화학교	문화재청	
2014년 4-10월	경회루 특별관람	문화재청	경회루
2014년 4-10월	궁궐 야간 개방	문화재청	

2014년 3월 25일	왕가 궁궐 산책 재현	한국문화재재단	경회루, 향원전
2014년 2월(2회) 10월(4회)	경복궁 음악회	문화체육관광부	집옥재
2014년 1~12월	조선시대 수문장 교대의식 및 광화문 파수의식 재현	한국문화재보호재단	광화문, 홍예문
2013년 상하반기 (각4회)	경복궁 목요특강	문화재청	자선당
2013년 상하반기	궁중 장담그기 행사	한국문화재재단	장고
2013년 상하반기	자경전 다례체험	문화재청 한국문화재보호재단	자경전
2013년 봄가을	경복궁 야간 개방	문화재청	
2013년 7~8월. 총4주	고궁청소년 문화학교	문화재청	
2013년 5월 11일	세종조 회례연	문화재청	근정전
2013년 1~12월	조선시대 수문장 교대의식 및 광화문 파수의식 재현	한국문화재보호재단	광화문, 홍예문
2012년 10월(6회)	경복궁 경회루 연향	문화재청	경회루
2012년 7월(1회)	고궁청소년 문화학교	문화재청	
2012년 5월. 9월	경복궁 경회루 연향(2회)	문화재청	경회루
2012년 5월 12~13	세종조 회례연	문화재청	근정전
2012년 4월(4회)	경복궁 수정전 목요특강	문화재청	수정전
2012년 3월	경복궁 경회루 야간전통공연	한국문화재재단	경회루
2012년 1~12월	조선시대 수문장 교대의식 및 광화문 파수의식 재현	한국문화재보호재단	광화문, 홍예문
2011년 10월 9일	제18회 조선시대 과거제 재현행사	서울특별시	근정전앞
2010년 12월	KBS특별 생방송	KBS	
2010년 10월(8회)	경회루 연회	한국문화재보호재단	경회루
2010년 10월(4회)	전통예술 고궁공연	(재)전통공연 예술진흥재단	
2010년 10월	명성황후 탄신 159주년 기념행사	명성황후추모사업회	
2010년 10월	2010 가갸날 글꼴전	한국공예디자인 문화진흥원	

2010년 10월	한글관련 전시	문화체육부	
2010년 10월	10회 한국문화제기능인 작품전	한국문화재기능인협회	
2010년 10월 3일	제17회 조선시대 과거제 재현행사	서울특별시	근정전앞
2010년 9월 28일	6.25전쟁 60년 서울수복 및 국군의 날 행사	6.25전쟁 60주년 기념사업회	
2010년 6-10월(5회)	전통 다례행사	명원궁중다례원	자경전
2010년 4. 26 - 10. 3(화,일 제외)	왕가의 산책	한국문화재보호재단	경회루, 근정전, 향원전
2010년 4월 24일	세종대왕자태실 봉안행사	경북 성주군	강녕전, 교태전
2010년 4-6월, 9-10월	궁중 일일조회 재현(상참의)	한국문화재보호재단	경회루, 사정전, 강녕전
2010년 5월	고궁에서 우리음악 듣기	문화관광부	수정전앞
2010년 1-12월	조선시대 궁성문 개폐 및 수문장 교대 의식	한국문화재보호재단	홍례문앞

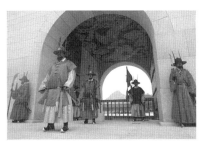

수문장교대의식 왕가의 산책

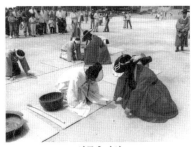

임문휼민의 친잠례

※ 사진출처 : 경복궁 홈페이지, ㈜한국의장

(2) 창덕궁과 창경궁

창덕궁은 1405년(태종5년) 조선왕조의 이궁으로 지은 궁궐이다. 경복궁의 동쪽에 자리한 창덕궁은 창경궁과 더불어 동궐이라 불리기도 했다. 임진왜란으로 모든 궁궐이 불에 타자 선조는 경복궁이 아닌 창덕궁의 복구를 선조 40년(1607)에 시작하였으며, 창덕궁은 광해군 2년(1610)에 중건이 마무리 되었다. 그 후 창덕궁은 1623년 3월 인조반정으로 인정전을 제외하고 또다시 불에 타는 시련을 겪는다. 인조 25년(1647)에 복구되었으나 크고 작은 화재가 이후에도 여러 차례 반복되었다. 특히 1917년 대조전을 중심으로 내전 일곽이 손실되는 대화재가 일어났다. 이때 창덕궁을 복구하기 위하여 경복궁 내의 교태전을 비롯한 강녕전 동·서행각 등의 건물이 해체 전용되었다. 창덕궁은 1610년 광해군때부터 1868년 고종이 경복궁을 중건할 때가지 총 258년 동안 조선의 궁궐 중 가장 오랜 기간 동안 임금들이 거처하며 정사를 편 궁궐이다.

북한산의 매봉 기슭에 세운 창덕궁은 다른 궁궐과는 달리 나무가 유난히 많다. 자연의 산세를 갈려 건축했다는 점에서 매력적인 궁궐이다. 경복궁의 주요건물이 좌우대칭의 일직선상에 놓여 있다면 창덕궁은 산자락을 따라 건물들을 골짜기에 안기도록 배치하였다. 또한, 현재 남아있는 조선의 궁궐 중 그 원형이 가장 잘 보존된 창덕궁은 자연과의 조화로운 배치가 탁월한 점에서 1997년 유네스코 세계유산으로 등록되었다.

조선시대의 뛰어난 조경을 보여주는 창덕궁의 후원을 통해 궁궐의 조경양식을 알 수 있다. 후원에는 160여 종의 나무들이 있으며, 그 중에는 300년이 넘는 나무도 있어 원형이 비교적 충실히 보존되어 있음을 알 수

있다. 창덕궁은 조선시대의 조경이 훼손되지 않고 지금까지 잘 보존되어 있는 귀중한 장소이다.

조선시대 창덕궁은 왕실의 전용 극장으로서의 역할을 수행하였기에, 다양한 연희가 진행되었었다. 순원왕후의 생일 축하 행사와 각종 정재(로才) 공연이 진행되었다고 한다. 문화행사로는 연경단 진작례 공연과 2010년에 창덕궁 야간 개방행사가 진행된 이후 지속되고 있다.[창덕궁, 창경궁 홈페이지 참조(www.cdg.go.kr, cgg.cha.go.kr)]

개최일시	프로그램명	주관	비고
2015년 12월	궐내각사 특별관람 – 조선시대 궁궐관원들의 업무공간을 만나다	문화재청	규장각, 검서청 등
2015년 10월	2015 궁궐 일상을 걷다 – '영조와 창경궁'	한국문화재 보호재단	창경궁 주요전각
2015년 10월	창덕궁 벼베기 행사	창덕궁관리소 농촌진흥청	옥류천 청의정
2015년 5월. 10월	창덕궁 후원에서 한권의 책	문화재청	
2015년 5월	궁궐–일상을 걷다	한국문화재 보호재단	창경궁
2015년 5월	궁중문화축전	한국문화재 보호재단 대한황실 문화원	가정당
2015년 5월	장용영 수위의식	문화재청	돈화문
2015년 4–6월. 8–10월	창덕궁 달빛기행	한국문화재 보호재단	
2015년 4–5월	궁궐 속 인문학 강좌	문화재청	
2014년 10월. 11월	궁궐일상모습 재현	한국문화재 보호재단	창경궁
2014년 9월	2014 궁궐 일상을 걷다 – '영조와 창경궁'	한국문화재 보호재단	창경궁 주요전각

2014년 9월	우리음악 듣기	문화재청	후원
2014년 9월	창덕궁 인정전 내부 개방	문화재청	
2014년 9월	창덕궁 인정전 내부 개방	문화재청	인정전
2014년 9월	창덕궁 후원에서 한권의 책	문화재청	후원
2014년 9월	창덕궁 설치예술 프로젝트 '비밀의 소리'	문화재청	후원
2014년 7월	고궁청소년 문화학교	문화재청	
2014년 5–6월. 9–10월	낙선재음악회	문화체육관광부	낙선재
2014년 5–6월. 9–10월	창덕궁 산책	문화체육관광부	
2014년 4월	창덕궁 낙선재 후원 시범 개방	문화재청	
2014년 4–6월	풍류 음악을 그리다	창덕궁관리소	낙선재
2013년 11월	궁궐일상모습 재현 및 체험 프로그램–창경궁, 일상을 걷다	한국문화재보호재단	창경궁
2013년 4–6월. 8–10월	창덕궁 달빛기행	한국문화재보호재단	
2012년 12월	궁궐 일상성 재현 행사「궁궐의 일상을 걷다」참여 안내	한국문화재보호재단	창경궁
2012년 7월	고궁청소년 문화학교	문화재청	
2012년 4–6월. 8–10월	창덕궁 달빛기행	한국문화재보호재단	
2012년 10월	내의원한의학체험	한국문화재재단	규장각
2011년 4–6월. 9–10월	창덕궁 달빛기행	창덕궁관리소	낙선재
2010년 6–7월	고궁에서 우리음악 듣기	문화체육관광부	낙선재
2010년 6–7월	고궁에서 우리음악 듣기	문화체육관광부	낙선재
2010년 5–6월	창덕궁 달빛기행	창덕궁관리소	낙선재
2010년 5–6월. 9–10월	창덕궁 내의원 한의학 체험 행사	내의원	창덕궁관리소

2010년 5-10월	창덕궁 왕위계승 교육	창덕궁관리소	낙선재 승화루
2010년 4월	봄맞이 궁궐일상모습재현 및 체험행사	한국문화재 보호재단	창경궁
2010년 4-6월	풍류 음악을 그리다	창덕궁관리소	낙선재
2010년 2월	입춘 체험 행사	창덕궁관리소	연경당

창덕궁 달빛기행

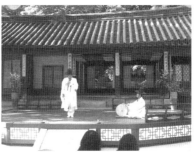
창덕궁 연경당 국악공연

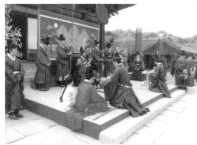
창경궁 양로연

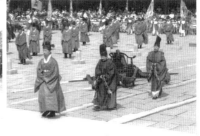
창경궁 수인국서폐의

※ 사진출처 : ㈜한국의장

(3) 덕수궁

덕수궁은 조선시대를 통틀어 크게 두 차례 궁궐로 사용되었다. 덕수궁이 처음 궁궐로 사용된 것은 임진왜란 때 피난갔다 돌아온 선조가 머물 궁

궐이 마땅치 않아 월산대군의 집이었던 이곳을 임시 궁궐(정릉동 행궁)로 삼으면서부터이다. 이후 광해군이 창덕궁으로 옮겨가면서 정릉동 행궁에 새 이름을 붙여 경운궁이라고 불렀다. 경운궁이 다시 궁궐로 사용된 것은 조선 말기 러시아공사관에 있던 고종이 이곳으로 옮겨 오면서부터이다.

조선 말기 정국은 몹시 혼란스러웠다. 개화 이후 물밀듯 들어온 서구 열강들이 조선에 대한 이권 다툼이 치열했기 때문이다. 고종은 러시아공사관에서 돌아와 조선의 국호를 대한제국으로 바꾸고, 새로 환구단을 지어 하늘에 제사를 지낸 뒤 황제의 자리에 올랐다. 대한제국 선포는 조선이 자주 독립국임을 대외에 분명히 밝혀 정국을 주도해 나가고자 한 고종의 선택이자 강력한 의지였다. 대한제국의 위상에 맞게 경운궁 전각들을 다시 세워 일으킨 것도 이과 같은 맥락이다. 고종 당시의 궁궐은 현재 정동과 시청 앞 일대를 아우르는 규모로 현재 궁역의 3배 가까이 이르렀다.

그러나 고종의 의지와 시도는 일제에 의해 좌절되고, 고종은 결국 강압에 의해 왕위에서 물러났다. 이때부터 경운궁은 '덕수궁'이라는 이름으로 불렸다. 고종에게 왕위를 물려받은 순종이 창덕궁으로 옮겨가면서 고종에게 장수를 비는 뜻으로 '덕수'라는 궁호(공덕을 칭송하여 올리는 칭호)를 올린 것이 그대로 궁궐 이름이 되었다. 고종은 승하할 때까지 덕수궁에서 지냈으며, 덕수궁은 고종 승하 이후 빠르게 해체, 축소되었다.

개화 이후 서구 열강의 외교관이나 선교사들이 정동 일대로 모여들면서 덕수궁도 빠른 속도로 근대 문물을 받아들였다. 덕수궁과 주변의 정동에는 지금도 개화 이후 외국 선교사들에 의해 건립된 교회와 학교, 외국 공관의 자취가 뚜렷이 남아 있다. 덕수궁이 다른 궁궐들과 달리 서양식 건축을 궐 안에 들인 것도 이와 같은 맥락이다.

정관헌은 고종이 러시아 건축가를 불러 새롭게 지은 연회와 휴식의 공간이다. 러시아공사관에서 커피를 처음 마시고 커피 애호가가 된 고종은 정관헌을 자주 찾아 커피를 마셨다. 정관헌이 서양 건축에 전통양식을 섞어 지은 전각이라면, 석조전은 서양식으로만 지은 건물이다.

고종 당시의 궁궐 면모에는 크게 못 미치지만, 덕수궁에는 저마다 사연을 안은 유서 깊은 전각들이 오순도순 자리하고 있다. 석어당에서 석조전에 이르는 뒤쪽에는 도심의 번잡함을 잊게 하는 호젓한 산책로도 있다. 파란만장한 근대사의 자취를 기억하는 덕수궁은 서울에서 손꼽히는 산책로인 정동길과 더불어 도심의 직장인과 연인들에게 사랑받고 있다. 덕수궁에서의 행사 및 프로그램은 다음과 같다.[덕수궁 홈페이지 참조(www.deoksugung.go.kr)]

개최일시	프로그램명	주관	비고
2015년 11월	"1905 을사늑약 110년" 행사	덕수궁관리소	중명전
2015년 11월	덕수궁미술관 특별전	국립현대미술관	덕수궁관 전시실
2015년 11월	덕수궁 가을 음악회	덕수궁관리소	석조전 분수대앞
2015년 10월	Great Wednesday 석조전 음악회 – 가을밤의 공감클래식	신한카드	석조전 대한제국 역사관
2015년 5월. 8–10월.	덕수궁 풍류	한국문화재보호재단	정관헌
2015년 5월. 10월	대한제국 외국공사 접견례	한국문화재재단	정관헌
2015년 5월	국중문화축전	한국문화재보호재단 대한황실문화원	준명당

2015년 3-8월	음악으로 역사를 읽다	문화재청	석조전
2015년 1-12월	왕궁 수문장 교대의식	서울특별시	대한문
2014년 상하반기	덕수궁 풍류	한국문화재 보호재단	정관헌
2014년 9월. 10월	고궁에서 우리음악 듣기	전통공예예술진흥 재단	함녕전
2014년 9월	덕수궁 문화축전	문화재청	
2014년 5-6월	덕수궁음악회	문화체육 관광부	함녕전
2014년 10월	대한제국 외국공사 접견례	한국문화재 재단	정관헌
2014년 1-12월	왕궁 수문장 교대의식	서울특별시	대한문
2013년 9월	추석맞이 전통문화공연	문화재청	즉조당
2013년 8월	풍류 특별 공연	문화재청	정관헌
2013년 5-9월	덕수궁 풍류	한국문화재 보호재단	정관헌
2013년 5-6월	고궁에서 우리 음악 듣기	(재) 전통공연예술 진흥재단	함영전
2013년 10월. 11월	대한제국 외국공사 접견례	한국문화재 재단	정관헌
2013년 1-12월	왕궁 수문장 교대의식	서울특별시	대한문
2012년 5월. 8-10월	덕수궁 풍류	한국문화재 보호재단	정관헌
2012년 3월. 4월. 10월	고종황제 외국공사 접견하며	한국문화재 재단	정관헌
2012년 1-12월	왕궁 수문장 교대의식	서울특별시	대한문
2011년 9-10월	고궁에서 우리음악 듣기	덕수궁관리소	정관헌
2011년 5월	제6회 서울스프링실내악축제	서울시문화 재단	중화전
2011년 4-10월	덕수궁 풍류	덕수궁관리소	정관헌
2011년 1-12월	왕궁 수문장 교대의식	서울특별시	대한문
2010년 9월	추석맞이공연	덕수궁관리소	중화전

2010년 9~11월	대한제국 외국공사 접견례	한국문화재 보호재단	정관헌
2010년 2월	설맞이 특별공연	덕수궁관리소	중화전
2010년 1~12월	왕궁 수문장 교대의식	서울특별시	대한문

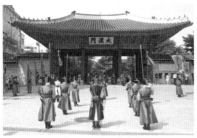 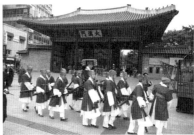

왕궁수문장교대의식 사직대제

※ 사진출처 : ㈜한국의장

2) 국내 궁 활성화 프로그램의 특징

경복궁, 창덕궁과 창경궁, 덕수궁에서 진행되고 있는 행사의 성격이 조금씩 다르다고 할 수 있다. 우선 경복궁은 다른 궁궐과 비교하여 전통재현 행사가 비교적 다양하게 전개되고 있다고 할 수 있다. 이는 경복궁이 우리나라 궁궐을 대표하는 공간이며, 이로 인해 상대적으로 외국의 관광객이 많이 찾아오기 때문이라고 할 수 있다. 이로 인해 경복궁 관리소 및 문화재청에서도 경복궁에서의 행사를 진행하는데 있어서 궁궐내의 모습을 그대로 보여주려 하고 있다.

상대적으로 창덕궁은 유네스코 지정 세계문화유산이기에 입장이 제한되어 있다. 공간적으로 보면 창덕궁과 창경궁이 연결되어 있어 관람하는

것이 자유롭게 느껴지지만, 창덕궁의 핵심 장소인 후원을 관람하기 위해서는 사전 예약이 필요하다. 이 때문에 창덕궁은 예약하고 관람하는 것 자체가 하나의 행사처럼 여겨지고 있다. 따라서 달빛기행 프로그램과 같이 야간에 진행하는 후원 개방행사는 매우 인기있는 프로그램으로 알려져 있다.

덕수궁은 애국계몽기 국왕이 거주한 장소이며, 이로 인해 근대적인 건축물이 고궁 건축과 어울려 다른 궁궐에서 찾아보기 어려운 경험을 제공해 준다. 그리고 이러한 건축물을 활용한 미술관과 역사관 등이 개설되어 있다. 때문에 이러한 특징을 활용한 프로그램들이 진행중이며, 상대적으로 대중적인 프로그램들이 활성화되어 있다.

전체적으로 정리하자면, 궁궐에서의 행사는 재현행사, 체험행사, 공연행사, 전시행사, 학술행사로 크게 나눌 수 있다. 재현, 체험행사는 궁궐에 사람들이 살았던 거주 공간이자 정치 공간이었다는 성격에 따라 전개하는 행사라고 성격을 정의할 수 있다. 재현행사로는 수문장 교대식, 의례 재현 등이 대표적이다. 체험행사는 장담그기, 다례체험 등이 대표적이다. 공연, 전시, 학술행사는 궁궐이 거주 공간이었지만 지금은 그곳에 사람들이 거주하지 않는다는 측면에서, 공간을 현대적으로 활용하는 행사라고 할 수 있다. 음악회 등이 공연행사에 속하며, 그림이나 궁중 물건을 보여주는 것이 전시행사라고 할 수 있다. 이외에 각종 인문학 강좌 등은 학술 행사라고 할 수 있다. 따라서 다음과 같다고 할 수 있다.

행사 유형	내 용
재현행사	수문장교대식, 의례 재현
체험행사	장담그기, 일상체험, 다례체험
공연행사	음악회, 국악 공연, 전통춤 공연
전시행사	미술 전시, 왕실 물품 전시
학술행사	인문학 강좌, 청소년 학술 강좌, 궁궐 역사 강좌

위의 행사 유형에서 이 책이 추구하는 바와 부합되는 것은 재현행사이다. 이는 궁궐이라는 공간과 직결되며 관광객을 위한 체험형 행사이기 때문이다. 상대적으로 다른 행사와 비교하여, 재현행사는 역사 문화적으로 고증을 통해 가능한 원형 그대로의 모습을 보여주는 것이 목적이라고 할 수 있다. 때문에 다른 행사와 비교하여, 행사를 진행하는 과정에서 더 많은 준비 과정이 필요하다. 그렇지만 준비 과정이 복잡함에도 재현행사는 지속하는 것이 중요한데, 실제로 궁궐의 상황을 실제적으로 보여줄 수 있기 때문이다.

궁궐이 가진 역사성과 문화적 특성은 기본적으로 두 가지로 나누어진다. 하나는 정치 공간이면서 거주 공간이라는 것이다. 공간의 측면에서 이를 채워주어야 공간의 의미가 살아나지만, 현 시점에서 궁궐은 이러한 전통적 의미가 사라졌기에 공간이 지닌 의미가 드러나지 않는다. 이러한 점에서 궁궐의 공간만을 활용하는 전시나 학술행사는 궁궐의 성격을 관람객들에게 본질적으로 전달하기 어려운 측면이 있다. 따라서 재현행사를 통해 궁궐의 의미를 보여주는 것이 필요하며, 재현의 과정 또한 역사적 고증이 중요한 의미를 지닌다고 할 수 있다. 이에 각 궁궐에서 진행된 재현행사를 살펴보기로 한다.

(1) 경복궁 수문장 교대의식

경복궁 수문장 교대의식	
수문장 교대의식 시간	10시, 13시, 15시 / 1일 3회 / 소요시간 20분
광화문 파수의식 시간	11시, 14시, 16시 / 1일 3회 / 소요시간 10분
수문궁 공개 훈련 시간	12시35분(15분간) / 14시 35분(15분간)
수문장 교대의식 절차	1. 초엄(대북)이 울리면, 교대수문군이 출발하여 광화문에 도착한다. 2. 중엄이 울리면 교대 수문군이 광화문 밖으로 이동하여, 당직수문장과 교대수문장이 군례 및 신분확인을 한다. 3. 교대 수문군이 수문장의 호령으로 광화문에 배치되고 당직 수문군은 광화문 안쪽으로 이동 4. 삼엄이 울리면 당직 수문관이 수문장의 지휘하에 퇴장한다.

　조선시대 수문장은 흥인지문, 숭례문 등 도성문과 경복궁 등 국왕이 임어(생활)하는 궁궐의 문을 지키는 책임자를 의미한다. 수문장은 정해진 절차에 따라 광화문을 여닫고 근무교대를 통하여 국가의 중심인 국왕과 왕실을 호위함으로써 나라의 안정에 기여했다.

　현재 경복궁에서 진행되는 수문장 교대의식은 수문장 제도가 정비되는 15세기 조선전기로 당시 궁궐을 지키던 군인들의 복식과 무기, 각종 의장물을 배경으로 재현한 것이다. 교대의식은 대체로 위의 표에 정리된 내용과 같은 절차에 따라 진행된다. 또한 기획 행사로 매년 3월중 국왕이 친히 수문장을 뽑는 낙점의식인 수문장 임명의식과 매년 10월중 국왕의 궁궐 나들이 모습을 볼 수 있는 궁궐 호위군 사열의식을 거행한다.

(2) '창경궁 일상을 걷다' 행사

창경궁 일상을 걷다	
행사 일시	2015년 10월 24일
행사 공개	문화유산 TV 공개
행사 경로	행사 사진

　'창경궁, 일상을 걷다' 프로그램은 창경궁에서 펼쳐진 영조와 관련된 에 피소드를 테마로 하여 연극으로 펼쳐지는 궁궐 투어이다. 현대적 관점에 서 스토리텔링을 통해, 궁궐의 일상을 재현하고 이를 체험할 수 있게 하기 위한 것이다. 해설사의 안내와 함께 홍화문, 옥천교, 문정전, 함인정, 통 명전, 영춘헌 등 주요 전각에서 펼쳐졌던 400여년 전의 역사적 사실을 재 현하고자 하는 것이다. 2015년 행사의 진행 상황은 현재 문화유산 TV에 공개되어 있어 확인할 수 있다.

(3) 덕수궁 수문장 교대의식

덕수궁 수문장 교대의식	
수문장 교대의식 시간	매일 3회 : 오전 11시, 오후 2시, 오후 3시 30분
교대의식 행사 내용	– 수문장 교대의식 – 전통의상 입어보기 체험 : 수문장 교대의식 진행 중 관람객 중 복식체험 희망자를 접수 받아 체험실시 – 수문군과 관람객의 포토타임 : 수문장 교대의식 종료 후, 교대 군이 퇴장하지 않은 상태에서 관람객들이 행사장 안으로 들어가 여러 명의 수문군과 함께 다양한 기념사진을 찍을 수 있는 포토 존 운영

덕수궁 수문장 교대식은 1996년 6월 8일부터 시행된 행사로, 궁궐을 활용한 행사 가운데 가장 오래된 것이다. 처음에 서울시에서는 2억원의 예산을 들여 진행하였으며, 토요일과 일요일 및 공휴일에 하루 두차례 재현되었다. 현재는 인원이 늘어나 규모가 커졌으며, 매일 3회씩 진행되고 있다.

3) 국내 궁 활성화 프로그램의 문제점

궁궐을 배경으로 하는 재현행사는 덕수궁에서의 수문장 교대의식이 출발이었다. 당시 신문보도 내용을 보면 유럽에서 행해지는 근위병 교대의식을 벤치마킹한 관광상품으로 되어 있다. 당시 신문보도의 내용을 통해, 수문장 교대식이 어떻게 준비되었고 진행되었는지 확인할 수 있다.

수문장 교대의식 재현 서울시 내달6일부터 덕수궁앞서[〈경향신문〉, 1996년 5월 7일 기사]

옛날 왕궁을 지키던 수문장은 과연 어떤 모습이었을까. TV사극에서 흔히 볼 수 있는 포졸이나 순라군의 모습은 아니다. 기품있고 화려한 군복차림에 허리나 겨드랑이에 칼을 차고 화살통을 멘채 위풍당당하게 팔자걸음을 걷는다. 서울시가 다음달초부터 세계에 자랑할 관광상품으로 선보일 예정인 '왕궁수문장교대의식' 재현 준비작업이 마무리에 접어들었다.

서울시는 이달 중순쯤 국립묘지 현충문 앞에서 두세차례 예행연습을 통한 막바지 고증 점검을 거쳐 다음달 6일 현충일부터 덕수궁 앞에서 수문장 교대의식과 행렬을 일반에게 공개할 예정이다. 지난해말부터 분야별 전문가들이 고증에 나서 구령 의례 분야를 제외하고는 전체적인 윤곽이 잡혔다. 문헌고증은 서울대 규장각 관장인 한영우 교수, 복식 고증은 성균관대 유송옥 교수가 맡았으며 구령 무기 분야에는 육군사관학교 관계자들도 참여했다.

우선 의복은 조선조 당시 가장 화려했던 시기로 꼽히는 정조17년때 것으로 정해졌다. 협도 패도 환도 등 칼 종류무기는 손에 드는 법 없이 허리나 겨드랑이에 차게했다. 행진할 때 징이나 북, 나각을 불며 발걸음을 맞춘다. 걸음걸이는 사료에 근거한 대로 별 논란없이 팔자걸음으로 정했다. 인원은 15명씩 편성된 2개조 30여명이 참여키로 했다.

서울시는 수문장 교대의식이 철저한 군인정신을 보여주는 행사인 만큼 초창기에는 국군 전통 의장대원들에게 수문장 역할을 맡기기 위해 관계당국에 협조를 요청했다. 행사가 어느정도 정착이 된 후부터는 대학생 등 민간인들도 참여시킬 방침이다.

구령과 예법분야는 논란의 여지가 있어 실제 예행연습을 거치며 계속 수정 보완해 나갈 계획이다. 구령은 사료에 나와있는 한자 발음대로 할 것인지, 현대 감각에 맞게 바꾸어야 할지가 결정이 나지 않은 상태이다. 실제 구령을 고증해내기 위해 구한말 시위대에 근무했던 노인을 찾아나서기도 했지만 일본식 군제하의 구령만을 기억하고 있어 도움을 얻지 못했다. 행사기획을 맡은 예문관 대표 박성진씨는 수문장교대식에 대한 사료가 없어 고증에 어려움을 겪었다고 말했다.

위의 보도내용에서 같이 전통재현행사는 기본적으로 고증의 과정에서 많은 어려움을 겪는다. 수문장 교대의식의 경우에도 복식에서부터 절차와 같은 큰 사항들뿐만 아니라, 걸음걸이와 구령을 어떻게 할 것인지에 대한 고민이 내재되어 있다. 그러나 이러한 과정을 거치면서도 완벽한 고증의 어려움이 있었다는 것을 알 수 있다.

이와 같은 점에서 현재의 고궁을 활용한 재현행사가 쉽게 진행되기 어려운 이유가 드러난다. 고궁이 우리 문화의 상징적인 공간이기에, 그 곳에서 행해지는 행사의 진행은 철저한 고증을 통해 진행되어야 하는 것이다. 아울러 반복 가능하며, 일상적인 성격을 지녀야 하기 때문에 숙련된 인원이 변경된다 하더라도 지속되어야 한다. 이러한 점은 결과적으로 궁궐 재현행사의 경우에 매뉴얼을 통한 행사의 정착이 중요하다는 것을 시사한다.

제3부

궁중문화 재현을 위한
포맷 바이블

1. 포맷 바이블의 개념과 유용성

1) 포맷 바이블의 개념

한류를 이끌어온 대표적인 콘텐츠는 드라마와 음악, 그리고 게임이다. 한류 3.0의 단계에 접어들면서 한류를 이끌어가는 장르들은 매우 다양해졌지만, 그럼에도 불구하고 가장 주류를 이루는 것들은 이들이라고 말할 수 있다. 특히 드라마는 앞서 한류의 발전과정에서 언급된 바 있듯이 일본과 중국에서 방영되면서 한류가 폭발적인 성장세를 일으키는 기폭제가 되었고, 현재까지도 한류의 성과를 이어가는 유력한 콘텐츠 중의 하나로 자리 잡고 있다. 그리고 그 과정에서 한국에서 제작한 방송 콘텐츠들의 영향력이 점점 확산되어왔다.

K-Drama의 보급은 초창기와 현재가 조금 다른 양상을 보인다. 초창기에는 현지 방송국과 계약을 맺어 완성된 프로그램을 수출하는 형태로 보급되었다. 지금은 방송국 중심의 방영과 함께 인터넷을 통한 서비스도 제공되고 있다. 그만큼 전 세계의 한류 팬들이 접촉할 수 있는 채널들이

다양해졌다는 뜻이다. 특히, 인터넷을 통한 보급이 활발해지면서, 전 세계의 한류 팬들은 드라마 이외의 프로그램에도 관심을 갖게 되었다. K-Pop에 관심을 갖고 있는 한류 팬들이 한국의 방송국에서 제작한 음악 프로그램에 열광하는 일은 당연한 일이지만, 전혀 다른 장르의 프로그램들에 관심을 갖게 되었다는 점에서 고무적인 현상이라고 말할 수 있다.

최근 방송 프로그램으로서 한류를 이끌어가고 있는 것은 예능 프로그램들이다. 예능 프로그램은 연속성 있는 이야기를 이어가야 하는 드라마와는 달리, 기본적인 포맷이 매회 반복된다는 것이 특징이다. 독특하고 시청자들의 관심을 끌만한 포맷이 개발되면, 거기에 출연자들의 섭외를 통해 지속적으로 이어갈 수 있다는 것이 장점이다. 또한, 예능 프로그램은 철저하게 오락성에 초점이 맞춰져 있기 때문에 성공하게 되면 시청자들을 쉽게 몰입시킬 수 있어 시청률의 향상에도 많은 기여를 하게 된다.

방송 프로그램의 수출에서 드라마가 완벽하게 제작이 끝난 것을 수출하는 것과는 달리, 예능 프로그램은 포맷을 수출한다. 어떤 포맷을 생각해내었는가, 그리고 그것이 시청자들에게 어떤 반응을 이끌어내었는가가 중요한 것이기 때문이다. 시청자들로부터 좋은 반응을 이끌어낼 수 있는 포맷이 하나 개발되면, 그 다음부터는 출연자들만 바꿔가며 꾸준히 일정 수준 이상의 시청률을 유지해나갈 수 있다.

그런데 드라마와는 달리, 예능 프로그램 포맷은 표절이나 도용이 매우 쉽다는데 문제가 있다. 매회 다른 출연자가 등장한다 하더라도, 결국은 기본적인 포맷을 기반으로 제작되는 것이기 때문이다. 우리나라 방송 프로그램들이 끊임없이 일본 프로그램 포맷의 표절 논란이 있었던 것도 다 그런 이유 때문이다.

여기에서 포맷 바이블이라는 용어가 탄생한다. 포맷 바이블은 작게는 제작 노트에서부터 수백 페이지에 달하는 방대한 문서에 이르기까지 전체 세부사항과 가이드 내용을 서류 형식으로 정리한 인쇄 형태의 정보를 말하며 그림, 그래픽, 스튜디오 플랜, 사진 등이 포함된 개념이다.(홍순철:2010) 한마디로 말해 방송 프로그램 제작을 위한 매뉴얼이라고 말할 수 있다. 하나의 프로그램을 기획하고 제작하는 전 과정을 담은 것이다. 특히 예능 프로그램의 경우, 포맷에 대한 아이디어는 프로그램의 성패를 좌우하는 중요한 요소이다. 그러한 중요성에도 불구하고 앞서 언급했던 것처럼 표절이 쉽기 때문에 저작권의 보호가 무엇보다 중요하다. 이러한 문제를 해결하기 위해 1990년대 중반부터 전 세계 TV산업에서는 포맷 바이블의 판매가 활발하게 이루어지기 시작하였고, 이를 통해 기발한 포맷을 갖고 있는 제작사들은 막대한 수익을 올릴 수 있게 되었다.

방송 콘텐츠의 유통에 있어 포맷 바이블의 수출은 포맷 바이블의 패키지화, 프로그램의 현지화 컨설턴트, 프로그램 아이디어의 지적 재산권화를 주 내용으로 하는 비즈니스 모델이다.(홍순철:2010) 더군다나 완제품으로 수출되는 드라마는 횟수가 고정적이지만, 예능 프로그램의 경우 편당 계약이 이루어지기 때문에 프로그램이 방영되는 한 지속적인 수익 창출이 가능하다는 장점이 있다.

영국을 중심으로 1990년대 중반부터 시작된 포맷 바이블 비즈니스에 우리나라가 본격적으로 참여하기 시작한 것은 2007년 경부터이다. 다른 나라들에 비해 늦은 감이 없지 않지만, 적극적인 수출을 위해 많은 노력을 기울이고 있으며, 〈도전 골든벨〉, 〈진실게임〉, 〈러브 하우스〉, 〈강호동의 천생연분〉, 〈호텔리어〉, 〈풀하우스〉, 〈미녀들의 수다〉 등이 해외로 수출

된 바 있다.

2) 포맷 바이블의 유용성

포맷 바이블이 갖고 있는 유용성은 여러 가지 측면에서 파악이 가능하다. 이를 포맷 바이블 판매자의 입장과 포맷 바이블을 활용하는 프로그램 제작자의 입장에서 파악해볼 수 있다.

(1) 포맷 바이블 판매자의 입장

포맷 바이블 판매자의 입장에서 포맷 바이블의 유용성은 그것이 왜 개발되게 되고, 왜 유통되게 되었는지와 연관지어 생각해볼 수 있다. 앞서도 언급했듯이, 포맷은 프로그램의 경쟁력을 좌우하는 중요한 요소임에도 불구하고 그 가치를 명확하게 인정받지 못 해온 것이 사실이다. 그러나 전 지구적 미디어의 영향력이 확대되고, 수많은 채널들이 증가하게 되면서 경쟁이 치열해진 개별 채널들은 포맷의 개발에 열을 올리게 되었고, 심지어는 무단 도용과 같은 부적절한 행태들도 만연하게 되었다.

그에 따라 좋은 포맷을 확보하고 있는 포맷 바이블 판매자들의 입장에서는 저작권을 명확히 함으로써 자신들이 좋은 포맷을 개발하기 위해 들인 창의적 노력과 비용에 대해 보상을 받아야 할 필요성이 대두되게 되었다. 기존에는 완성된 프로그램에 대해서만 저작권을 주장해왔으나, 이제는 프로그램의 아이디어에 대한 저작권도 중요한 보호의 대상이 되게

된 것이다.

이러한 인식을 바탕으로 포맷 바이블의 판매자 입장에서 생각해볼 수 있는 포맷 바이블의 유용성은 크게 세 가지라고 할 수 있다.

① 콘텐츠 산업 발전을 위한 선순환 구조 확립

순수 예술 분야 작가들의 활동과는 달리, 콘텐츠 산업은 철저하게 산업적인 측면에서 고려되어야 한다. 한 마디로 수익을 낼 수 있어야 한다는 것이다.

하나의 콘텐츠는 기획 과정을 거쳐 개발되고, 그것이 생산되고 유통되며, 그로 인해 수익이 발생함으로써 그 수익을 추가 생산이나 새로운 콘텐츠의 개발에 투자할 수 있어야 한다. 그래야 생산된 콘텐츠들은 더 많은 사람들에게 사랑받을 수 있고, 더욱 창의적이고 완성도 높은 콘텐츠를 개발할 수도 있기 때문이다. 이를 콘텐츠 산업 발전을 위한 선순환 구조라고 말할 수 있다.

포맷 바이블은 철저하게 저작권을 기반으로 한다. 포맷 바이블의 제작자들은 그들이 갖고 있는 창의성과 시청자들과의 소통 능력을 가장 핵심적인 역량으로 보고 있으며, 이에 대한 충분한 보상을 받을 권리가 있다. 따라서 포맷 바이블의 판매를 통해 수익이 창출되면 그것은 곧 콘텐츠 산업 전반의 활성화를 이끌어가는 원동력이 될 수 있을 것이다.

이러한 선순환 구조가 든든하게 구축된다면, 더욱 창의적인 콘텐츠를 개발할 수 있게 될 것임은 물론, 콘텐츠 산업 발달의 가속화가 이루어질 수 있게 될 것이며, 이를 통해 콘텐츠 기업과 관련 구성원들의 경제적 수익도 높아지게 될 것이다.

② 콘텐츠 기업의 명성 획득 및 유지

콘텐츠 산업은 많은 자본과 설비가 필요한 장치산업과는 달리 인적자원을 중심으로 이루어진다. 뛰어난 콘텐츠를 개발하는 과정에서 최적화 된 인재들을 선발하여 육성하고, 그들이 최상의 능력을 발휘할 수 있도록 지원하는 것이 핵심이다.

시청자들을 끌어들이는 차별화 된 포맷의 개발은 이러한 인적자원의 개발 및 관리를 통해 성취할 수 있는 성과라고 말할 수 있다. 이러한 성과를 지속적으로 창출해낼 수 있는 콘텐츠 기업이야말로 콘텐츠 산업을 이끌어가는 기업으로 자리 잡을 수 있을 것이다. 이러한 과정은 우수한 포맷을 개발해낸 회사에게 명성을 안겨주며, 그 기업은 끝없는 선순환 구조의 구축을 통해 그 명성을 유지해나가고자 할 것이다.

무엇보다 콘텐츠 기업의 명성이 중요한 이유는 앞서 언급했던 것처럼 콘텐츠 산업이 인적자원의 우수성에 절대적으로 기대고 있기 때문이다. 콘텐츠 기업의 명성은 곧 우수한 인재들을 선발할 수 있는 가장 큰 밑거름이 된다. 그리고 이러한 인적자원들을 바탕으로 콘텐츠 기업은 더욱 굳건한 경쟁력을 갖추게 될 수 있음은 물론, 콘텐츠의 전 지구적 확산에 힘입은 전 지구적 기업으로 성장해 나갈 수 있는 기틀을 마련할 수 있게 된다.

③ 콘텐츠 산업에서의 영향력 확대

콘텐츠 산업은 콘텐츠를 개발하는 기업의 힘만으로 이루어질 수 없다. 콘텐츠의 개발은 그 무엇보다 중요한 것이긴 하지만, 그것을 직접 구현하는 것은 또 다른 문제이다. 자신의 기업이 생각해냈던 포맷을 생각한 만큼, 때로는 생각보다 더욱 훌륭한 수준으로 구현해내기 위해서는 나름의

분야에서 전문성을 가진 기업들과의 협업이 무엇보다 중요하다.

그 과정에서 콘텐츠 기업이 갖고 있는 명성은 더욱 활발하고 광범위한 협업을 가능하게 한다. 또한, 명성을 갖고 있는 기업과 협업을 원하는 기업들이 늘어나게 됨에 따라, 그들의 협업을 통해 생산해내는 콘텐츠의 질은 점점 더 높아질 것이며, 그것은 곧 포맷 바이블을 개발한 기업의 영향력으로 되돌아온다.

잘 알려져 있다시피, 콘텐츠 산업은 승자독식이라는 특징을 갖고 있다. 타 콘텐츠들보다 경쟁력에서 압도적인 킬러 콘텐츠를 개발할 수 있는 콘텐츠 기업들은 막대한 시장의 수익을 대부분 독차지한다. 이를 통해 막강한 영향력을 획득하게 되고, 그것은 곧 콘텐츠 시장에서의 지배력을 높임과 동시에 향후 새로운 콘텐츠는 물론 플랫폼 비즈니스의 주도권을 쥘 수 있는 밑거름이 될 수 있다.

(2) 프로그램 제작자의 입장

이상과 같이 포맷 바이블의 판매자들의 입장에서 포맷 바이블의 유용성을 생각해보았다. 이번에는 포맷 바이블을 구매하여 프로그램을 제작해야 하는 제작자들의 입장에서 바라본 유용성을 생각해보기로 한다. 포맷 바이블을 개발하고 판매하는 측과 마찬가지로, 세 가지의 유용성을 생각해볼 수 있다.

① 시행착오 최소화 및 프로그램 개발의 효율성 향상

포맷 바이블을 구매하여 프로그램 제작에 활용하는 이유는 먼저 시행착

오를 최소화할 수 있기 때문이다. 새로운 포맷을 개발하는 일도 쉽지 않은 일이지만, 그 포맷에 시청자들이 몰입할 수 있느냐를 판단하는 일은 더욱 어려운 일이다. 그러므로 새로운 포맷의 프로그램을 개발하였을 경우, 정식으로 편성하여 방송하기보다는 파일럿 프로그램 형태로 방송되는 것이 대부분이다. 파일럿 프로그램이란 새로 개발된 프로그램을 시험적으로 제작한 것을 말한다. 정규 편성을 하기 전에 시청자들이나 광고주의 반응을 살핌으로써 정규 편성의 가능성을 타진한다.

파일럿 프로그램이 좋은 반응을 얻었고 정규 편성 후에도 지속적으로 좋은 평을 받게 되면 잘 개발된 포맷이라고 할 수 있지만, 파일럿 프로그램으로 방영되었을 때부터, 혹은 파일럿 프로그램으로 방영되었을 때는 괜찮은 평을 받았으나 이후 그 평가가 좋지 않을 때는 사실상 실패한 포맷이 되기 때문에 거기에 투여된 비용과 시간의 손실이 커지게 된다. 일반적으로, 성공할 확률보다는 실패할 확률이 더 많기 때문에 새로운 포맷을 무한정 개발하는 것도 불가능한 일이고, 그렇다고 기존의 포맷을 재활용하는 것도 적절하지는 않다.

포맷 바이블을 구매하여 활용하는 것은 이러한 시행착오를 줄여준다는 면에서 효율성이 탁월하다고 말할 수 있다. 포맷 바이블을 구매하는 과정에서도 비용이 드는 것은 사실이지만, 프로그램을 만들어 반응을 보고 지속할 것인가를 결정하는 과정에 들어가는 비용보다는 훨씬 저렴할 가능성이 높다. 단순히 제작을 위한 비용뿐만 아니라 기회비용까지 추가되기 때문이다. 프로그램 제작에 관여하는 많은 스태프들이 포맷 개발을 위해 투여하는 시간과 노력을 줄이고, 검증된 포맷 바이블을 기반으로 잘 구현해 낼 수 있는 방안만 연구한다면 훨씬 더 완성도 높은 프로그램을 만들어낼

가능성이 높아진다. 실제 제작비에 대한 비용 부담은 물론, 기회비용에 대한 부담까지 같이 덜어낼 수 있다는 장점이 있다.

물론, 이미 검증된 포맷이기 때문에 안정적인 시청률을 확보할 수 있다는 가능성도 빼놓을 수 없는 장점이다. 높은 시청률은 곧 높은 수익과 직결되므로, 손쉽게 높은 시청률을 확보할 수 있는 가능성을 높일 수 있는 방법이라는 면에서 검증된 포맷의 구매 및 활용은 매우 매력적인 선택이다.

② 프로그램의 균질성 확보

프로그램 제작자의 입장에서 포맷 바이블을 활용했을 때에 가질 수 있는 가장 큰 유용성은 제작된 콘텐츠의 균질성이다.

프로그램의 제작에는 여러 가지 변수들이 개입될 여지가 많다. 기본적으로 철저한 계획이 뒷받침되더라도 제작과 관련된 정확한 규정들이 정해져 있지 않으면 프로그램의 기본 의도에서 벗어날 가능성이 많다. 그것은 곧 콘텐츠의 질적 저하를 가져오게 되고, 그것은 시청률의 저하를 갖고 오게 되므로 궁극적으로 프로그램의 생명력에 영향을 미치게 된다. 또한, 스태프의 변화도 중요한 변수이다.

그러나 포맷 바이블을 기반으로 제작되게 되면, 포맷 바이블에서 규정한 것 이외에는 원칙적으로 불가능하므로 균질성이 확보될 수 있게 된다. 물론, 현지와의 계약에 의해 어느 정도 변형이 불가능한 것은 아니지만, 기본적으로는 포맷 바이블의 내용을 준수해야 한다. 심지어는 MC가 하는 멘트를 그대로 번역하여 내보내도록 계약되었기 때문에 문화적 차이에 의해 다소 어색한 부분들도 감수해야 하는 경우도 있다. 예를 들어 미

국의 인기 리얼리티 프로그램인 〈프로젝트 런웨이〉의 경우 영국의 배급사를 통해 수입한 포맷 바이블에서 미국 MC의 멘트까지 그대로 방송할 것을 규정하고 있어 어색한 줄 알면서도 방송을 할 수밖에 없었다는 말을 국내 MC가 다른 프로그램에 출연하여 한 적이 있었다.[참조:blog.naver.com/leannakim] 이런 사소한 문제들이 존재하는 것은 사실이지만 전체적으로 균질한 콘텐츠를 만들어낼 수 있다는 것은 긍정적인 측면이라고 말할 수 있다. 더군다나, 프로그램을 이어가는 과정에서 주요 제작진의 교체가 이루어질 수 있는데, 그런 경우에도 포맷 바이블에 기반하여 제작이 이루어지기 때문에 균질성은 지속될 수 있다는 장점이 있다.

균질한 콘텐츠를 지속적으로 제공할 때의 장점은 지속적인 시청률을 유지할 수 있다는 것이다. 일단, 시청률이 담보된 포맷 바이블을 기반으로 프로그램을 제작하기 때문에 기본적인 시청률을 확보할 수 있게 되며, 그것이 차차 자리를 잡아가는 과정에서 더 높은 시청률을 기대할 수 있다. 시청률의 상승은 방영되는 채널의 수익을 증대시켜줄 뿐만 아니라, 채널이 갖는 영향력과 시청자들의 신뢰도를 높여 줌으로써 수익 외적인 이익들도 함께 가져올 수 있게 된다. 또한, 원소스 멀티유즈를 통해 다양한 파생 상품이나 이벤트들도 가능하므로 그 파급력은 매우 커지게 된다.

③ 체계적인 제작 프로세스 구축 가능

하나의 프로그램을 만들기 위해서는 수많은 전문 분야의 인력들의 협업이 필요하다. 따라서 그들에게 프로그램 제작 단계별로 자신이 해야 할 일들을 명확하게 알려줘야 할 필요가 있다. 그래야 시간과 비용의 낭비를 줄이고 프로그램의 질을 확보할 수 있다. 모든 프로그램을 만들 때 이러한

상세한 계획 없이 만드는 경우는 드물지만, 포맷 바이블에는 제작의 전 과정이 분야별로 상세하게 기술되어 있기 때문에 이러한 계획을 수립하는데 들어가는 시간을 절약해줄 뿐만 아니라, 제작과정에 참여하는 개별 스태프들이 해야 할 일들을 명확하게 알려주고 있으므로 프로그램의 제작 과정이 훨씬 체계적으로 이루어질 수 있다.

체계적인 제작 프로세스의 구축은 궁극적으로 시간과 비용의 절감, 일정 수준 이상의 질 확보 등의 성과로 이어질 수 있으며, 또한 그 과정에서 스태프들의 전문성도 높아지므로 제작이 거듭될수록 질적인 향상을 보일 것을 기대할 수 있다.

3) 궁중문화 재현과정에서 포맷 바이블의 유용성

앞서 살펴본 내용들은 일반적인 방송 시스템 상에서 포맷 바이블의 장단점을 논의한 것이다. 본 연구는 궁중문화의 재현과 관련된 포맷 바이블을 제작하는 데 그 목적이 있으므로, 포맷 바이블의 유용성 역시 다른 측면에서 생각될 수 있다.

먼저, 궁중문화 재현을 위한 포맷 바이블은 독점적인 저작권의 대상이 되기에 어려운 부분이 있다. 가장 큰 이유는 궁중문화가 특정 개인의 소유가 될 수 없는 공공재이기 때문이다. 궁중문화는 우리 민족에게 있어 전통적으로 이어온 공동의 유산인 것이지, 그것을 누군가가 독점하여 저작권을 주장할 수는 없다. 또한 방송 프로그램을 제작하기 위한 포맷 바이블과는 달리 광범위한 판매도 불가능하다. 방송 프로그램 포맷의 경우, 전 세

계 각국으로 판매가 될 수 있는 가능성이 있지만, 궁중문화 재현을 위한 포맷 바이블은 국내에서만, 그것도 관련 분야 종사자들에게만이 판매 대상이 된다.

그렇기 때문에, 앞서 살펴본 포맷 바이블 판매자의 입장에서 바라본 유용성은 기대하기 어렵다. 오히려, 이는 국가적인 차원에서 지원을 하여 만들어내야 할 부분이며, 한류 3.0의 확산을 위해 국가가 해야 할 주요한 과업 중의 하나라고 생각한다.

그렇다면, 궁중문화 포맷 바이블을 활용하는 프로그램 제작자들에게는 어떠한 유용성이 있는가. 이들에 대해 살펴보기로 하자.

① 역사적 고증을 기반으로 한 정확한 재현 가능

궁중문화는 오늘날의 문화와 여러 가지 면에서 다르다. 비교적 많은 부분이 자유로운 오늘날의 문화와는 달리, 궁중문화는 궁중에서만 통용되는 전통적이고 엄격한 예법들이 있다. 더군다나 궁중문화이기 때문에 일반인들이 쉽게 접근하기도 어렵다. 그렇기 때문에 오늘날 정확한 재현이 쉬운 일은 아니다.

정확한 재현을 위해서는 궁중문화에 대한 문헌들을 해독하고, 그것을 바탕으로 궁중의 예법들을 명확히 이해하고 있어야 한다. 그러나 현실적으로 궁중문화 재현과정에 참여하는 모든 사람들이 그것을 명확히 이해하기는 쉬운 일이 아니다. 그리고 규모가 커질수록 등장인물들도 많아지게 되는데, 그들 한 사람 한 사람의 복식에서부터 그들이 재현을 수행하기 위한 제반 소도구, 분장 등의 모든 과정을 다 정확히 파악하기란 쉬운 일이 아니다.

이러한 부분들을 역사적 고증을 기반으로 잘 정리해놓은 포맷 바이블이 개발된다면 정확한 재현이 가능해지고, 이는 곧 궁을 찾는 국내외 관광객들에게 우리 궁궐문화가 갖고 있는 아름다움을 알리고, 좀더 생동감 있게 살아 있는 궁을 만드는 원동력으로 작용할 수 있을 것이다.

② 궁중문화 재현행사의 균질성 확보

앞서 언급했던 것과 같이, 궁중문화를 정확하게 재현하기 위해서는 그에 대한 정확한 이해가 필요하다. 따라서 포맷 바이블을 통해 그러한 정확성을 보완할 수 있다.

그러나 정확한 이해가 정확한 재현을 담보하는 것은 아니다. 정확하게 이해하고 있더라도, 실제로 그것을 운영해본 경험이 있어야 한다. 궁중문화는 일반인들이 생활 속에서 경험하는 것들과는 완전히 다른 격식을 갖추고 있다. 이를 원활하게 재현해내기 위해서는 재현행사에 대한 경험이 필수적이다. 문제는 모든 사람들이 그러한 경험을 갖출 수는 없다는 점이다. 따라서 경험이 있는 제작자들에 의해 만들어진 포맷 바이블은 새로운 제작자들의 경험을 상쇄해주는 중요한 역할을 한다.

또한, 서울의 5대 궁에서 각각 재현되는 다양한 궁중문화들 사이에 일관성이 반드시 필요하다. 관광객들의 입장에서는, 특히 우리의 궁중문화에 매우 생소한 외국인 관광객의 입장에서는 일관성이 담보되지 않으면 매우 혼란을 느낄 것이다. 이러한 문제를 최소화시켜주는 것이 포맷 바이블이 될 수 있다.

③ 체계적인 제작 프로세스 구축 가능

일반적인 방송 프로그램의 제작을 위한 포맷 바이블과 마찬가지로, 궁중문화 재현을 위한 포맷 바이블 역시 체계적인 제작 프로세스의 구축이 가능해진다. 특히, 방송 프로그램처럼 녹화를 하는 것이 아니라 많은 관광객들이 지켜보는 현장에서 수행되는 것이므로 제작 프로세스의 체계성은 매우 중요하다.

궁중문화 재현을 위한 포맷 바이블은 이러한 체계성을 구축하는 데 기여할 수 있다. 모든 제작 스태프들이 지금 이 장면에서 자신이 해야 할 역할들을 정확히 알고 있어야 하고, 그것을 오차 없이 수행해내야 하는데, 그 부분에 대해 분야별로 포맷 바이블에 담고 있기 때문에 체계적으로 재현행사를 수행해낼 수 있는 것이다.

2. 궁중문화 포맷 바이블의 구성

1) 궁중문화 포맷 바이블 구성의 가이드라인

(1) 방송용 포맷 바이블과 궁중문화 포맷 바이블의 차이

① 통제된 장소에서 녹화를 전제 vs. 열린 장소에서 실연을 전제

일반적인 포맷 바이블은 방송 프로그램 제작을 전제로 한다. 일반적인 프로그램은 편성의 전략에 따라, 혹은 시의적절성 등의 이유에 의해 단 한 번의 방영으로 끝나는 경우도 있지만, 이런 경우 포맷 바이블을 만들지 않는다. 포맷 바이블의 구매를 원하는 타 제작사가 단 한 번의 방영을 위해 포맷 바이블을 구입할 가능성은 없기 때문이다. 그리고 앞서 언급하였듯이, 포맷 바이블의 판매는 단순히 포맷 바이블 그 자체만을 판매하는 것이 아니라 그것을 기반으로 제작된 프로그램의 편수에 의해 판매가 이루어지기 때문에 지속성이 담보되지 않으면 산업적 가치가 떨어지게 된다.

따라서, 포맷 바이블은 당연히 여러 편의 콘텐츠가 하나의 포맷 바이블을 기반으로 지속성, 혹은 연속성을 가지고 제작되는 경우에 제작된다. 이런 경우, 제작과정은 철저하게 사전 녹화를 전제로 한다.

　생방송의 대척점에 서 있는 사전 녹화는 생방송처럼 생생한 현장감은 없지만, 실 방영시간보다 훨씬 많은 시간과 노력을 들여 완벽한 프로그램을 제작할 수 있는 여건을 충분히 갖춰놓고 만들기 때문에 그만큼 완성도가 높게 마련이다. 이를테면 생방송으로 진행되는 토크쇼는 편성된 시간만큼만 내보낼 수밖에 없지만, 사전 녹화를 통해 제작되는 토크쇼는 편성된 시간보다 훨씬 더 많은 양을 녹화하고, 그들 중에서 가장 핵심적인 것, 가장 재미있는 것들을 추려 방송하게 된다. 당연히 시청자들을 훨씬 더 쉽게 몰입시킬 수 있다. 촬영에 있어서도 시간과 공간, 그리고 빛 등 생방송에서는 콘트롤할 수 없는 여건들을 완벽하게 콘트롤할 수 있다. 또한, 녹화를 하기 전에 보안 및 안전에 대해 철저하게 점검하게 되므로, 녹화하는 과정에서 돌발적인 상황이 발생할 가능성도 적다. 심지어 방송의 제작과정에 참여하게 되는 방청객들까지 콘트롤이 가능하다. 방청객들의 불필요한, 혹은 부적절한 행동이나 반응이 나왔을 때는 즉시 녹화를 멈추고 설명한 뒤 다시 녹화를 하면 되는 것이다. 그 과정은 편집을 통해 모두 걸러내게 되므로, 시청자들은 그러한 시행착오들을 확인할 방법이 없다. 물론, 확인할 필요조차 없다.

　그러므로 방송 프로그램의 포맷 바이블은 거기에 담긴 내용들을 그대로 재연해내는데 초점을 맞춘다. 모든 조건들이 완벽하게 갖춰져 있으므로, 제작자들은 포맷 바이블에서 지시하고 있는 내용들을 충실히 지켜가면 되는 것이고, 그렇게 되면 균질한 품질의 프로그램들을 지속적으로 제작할

수 있게 된다. 그리고 그것은 곧, 포맷 바이블이 거둔 성과를 기반으로 볼 때, 안정적인 시청률을 확보하는 밑거름이 되는 것이다. 다만 궁중문화 재현을 위한 포맷 바이블은 성격이 다를 수밖에 없다.

우선, 궁중문화 재현은 방송 프로그램으로 말하면 생방송과 같다. 사전에 리허설은 충분히 하겠지만, 관광객들이 보는 앞에서 직접 해내야 하는 것이기 때문이다. 그런데 궁중문화의 활성화를 위해서는 장기적으로 반복된다. 그것은 사전 녹화되어 반복 방영되는 방송 프로그램과도 같다. 때로는 뮤지컬이나 연극과도 유사한 성격을 갖고 있다고 하겠다. 그러나 또 한편으로 보면 뮤지컬이나 연극과도 완전히 다른 면이 있다. 뮤지컬이나 연극은 관객들과 무대가 완전히 분리되어 있다. 관객들은 무대 위로 오를 수도 없고, 오르지도 않는다. 오르지 않는 것이 당연한 일이다. 관객과 연희자들이 같은 평면에서 소통하는 마당놀이도 무대와 객석의 암묵적인 경계는 있다. 그러나 궁중문화 재현시에는 관광객들과 분리된 무대가 없다. 다시 말해 언제 어디서 뛰어들지 모르는 관광객들을 통제하는 것이 매우 힘겹다는 뜻이다. 그러므로 궁중문화 재현을 위한 포맷 바이블은 방송 프로그램을 위한 포맷 바이블처럼 세세한 부분까지 꼼꼼하게 지킬 것을 강제할 수 없다. 재현을 하는 제작자들이 하지 못 하는 것이 아니라 상황이 지키기 어렵게 하는 것이다.

② 내용에 따른 공간 구성 vs. 공간에 따른 내용 구성

방송 프로그램의 녹화가 이루어지는 공간은 기본적으로 전달하고자 하는 내용을 가장 잘 전달할 수 있는, 그래서 내용에 맞춰 선정된 공간들이다. 그렇기 때문에 녹화를 하고자 하는 공간에서 어떤 문제가 생겨 녹화

가 어려워지면, 다시 적절한 공간을 찾아서 녹화를 진행할 수 있다.

그러나 궁중문화 재현의 경우에는 철저하게 궁이 우선시된다. 모든 것을 그 궁에 맞춰 진행해야 하는 것이다. 게다가 그 궁들이 각각 다른 역사적, 문화적 배경을 갖고 있다는 점에 주목해야 한다. 조선시대의 왕들은 5개의 궁에서 생활해왔는데, 각 궁마다 그 궁을 대표하는 왕들이 있다. 이를테면 조선의 법궁으로 자리매김 하고 있는 경복궁의 경우에는 세종이 대표적이다. 반면에 창경궁은 영조가 대표적이다. 세종의 치적이 다르고 영조의 치적이 다르다. 세종 시대의 사건들이 다르고 영조 시대의 사건들이 다르다. 또한 세종의 통치 스타일이 다르고 영조의 통치 스타일이 다르다. 이러한 차이는 당연히 재현행사의 차이로 나타난다. 그러므로 궁마다 다른 포맷 바이블이 필요하다. 또한, 어떤 인물들이 등장하느냐에 따라 재현행사의 규모와 구성도 달라지게 된다. 따라서, 방송 프로그램의 포맷 바이블은 제작의 범위를 특정할 수 있지만, 궁중문화 재현을 위한 포맷 바이블은 그렇지 않은 것이 현실이다.

(2) 궁중문화 포맷 바이블의 조건

이상과 같이 궁중문화 재현은 방송 프로그램과 성격적으로 다르기 때문에 포맷 바이블의 구성 역시 다를 수밖에 없다. 따라서 본 연구에서는 궁궐 재현행사를 위한 포맷 바이블이 가져야 할 필수적인 조건으로 두 가지를 제안하고자 한다.

① 실용성

우선, 실용적이어야 한다. 여기에서 이야기하는 실용성은 어떤 궁궐에서도 활용이 가능한 것이어야 한다는 것이다. 특정한 궁에서는 유용하지만, 다른 궁에서는 사용하기 어렵다면 그것은 실용성을 가진 포맷 바이블이라고 할 수 없다. 모든 궁에서 재현행사를 할 때 참고할 수 있고, 그 결과가 궁중문화의 가치를 충실하게 이어갈 수 있는 방법을 제시할 수 있어야 한다.

② 명확성

두 번째로 명확해야 한다는 것이다. 궁중문화 재현의 가장 어려운 문제는 고증이다. 정확한 고증이 뒷받침되지 않으면 그 행사가 갖는 고유의 의미를 올바로 재현하기 힘들다. 따라서 궁중 의례의 전문가들의 철저한 고증이 뒷받침된 내용들이 담겨 있어야 하며, 제작자의 상상력이 필요한 부분이라고 하더라도 그것이 궁중문화의 기본 틀에서 어긋나서는 안 된다.

이러한 두 가지 조건을 갖추기 위해서는 방송 프로그램용 포맷 바이블처럼 제작자들이 반드시 해야 하는 행위를 적시하는 형태보다는 제작자들이 궁중문화 재현행사를 준비하는 과정에서 반드시 체크해야 하는 사항들을 나열하는 것이 적절하다고 판단된다. 재현하고자 하는 사건에 따라 스토리는 얼마든지 달라질 수 있고, 거기에 등장하는 인물도 달라질 수 있다. 또한 계절과 날씨에 따라 재현을 위한 궁궐의 상황도 달라질 수 있다. 이렇게 일관성을 갖기 어렵고, 여건도 통제하기 어려운 것이 궁중문화 재현이기 때문에 특정한 행위를 해야 한다는 의무를 지우기가 불가능하다.

따라서 본 연구에서 제시하는 궁궐 재현행사를 위한 포맷 바이블은 행사의 준비과정에서 반드시 확인해야 할 체크리스트 형태에 가깝다. 또한 여러 궁궐에서 공히 사용할 수 있는 것이지만, 이 책에서는 조선의 법궁인 경복궁을 사례로 들어 각 체크리스트의 유용성을 설명하였다.

2) 궁중문화 포맷 바이블의 내용

위에서 언급한 가이드라인에 의해 작성한 궁중문화 포맷 바이블은 다음과 같다. 내용은 크게 기획단계로부터 사후단계까지 총 10개의 단계로 나누어져 있으며, 각 단계마다 세부적인 실행내용과 그에 따른 점검내용이 제시되어 있다.

단계	실행내용	점검내용
(1) 기획단계	① 주제의 선정	1. 행사의 의미는 무엇인가? 2. ○○궁에서 시행되는 것이 타당한 행사인가?
	② 주제의 유형	3. 주제의 선정은 적절한가? 4. 주제는 ○○궁의 어느 지역에서 실행할 수 있는가?
	③ 주제의 규모	5. 인력과 물자는 어느 정도 동원해야 하는가? 6. 동원 가능한 예산이 확보되어 있는가?
(2) 기획서 완성단계	① 행사시기의 결정	7. 정해진 행사일은 시의적절한가?
	② 연출과 작가 선정	8. 시나리오는 주제를 적절히 구현하고 있는가?
	③ 고증을 위한 전문가 선정과 고증작업	9. 고증에 대한 준비는 철저한가? 10. 시나리오의 시대고증은 정확한가?
	④ 관리기관의 업무협조	11. 궁궐 사용심의는 받았는가? 관계기관과의 협조는 원활한가?

(3) 행사계획서 작성	① 행사계획의 확정	12. 행사구성은 주제를 잘 구현하고 있는가?
	② 구체적인 추진일정 확정	13. 추진일정표는 구체적이고 실현가능한가?
	③ 시나리오 작성	14. 시나리오는 자료에 맞춰 작성되었는가?
	④ 행사장 배치도 작성	15. 궁의 상황을 고려한 시설물 배치도가 작성되었는가? 16. 확정된 출연자의 역할에 따른 배치도가 작성되었는가?
(4) 운영계획 확정	① 인력 운영계획	17. 인력 운영계획서가 작성되었는가?
	② 시설 및 장비	18. 시설 장비 운영계획서가 작성되었는가?
	③ 요의상과 물품 준비	19. 소요복식 및 물품 운영계획서가 작성되었는가?
	④ 날씨에 대한 대책	20. 날씨 변화에 따른 대책은 마련되었는가?
(5) 계약, 보험 등 행정적 사안 확인	① 계약의 중요성	21. 계약서 작성과 보험 가입은 완료되었는가?
	② 보험의 중요성	
(6) 실행단계	① 총괄진행표 작성	22. 총괄진행표는 작성되었는가?
	② 배역별 의상 · 분장 · 물품표 작성	23. 배역별 의상 · 분장 · 물품표는 작성되었는가?
(7) 리허설	① 행사장소 재확인	24. 행사장소 상황 및 출연자 교육은 적절한가?
	② 출연자 동선확인	
	③ 출연진 교육	
	④ 문화재 보호와 안전 조치 확인	25. 문화재 보호와 안전대책은 문제 없는가?
	⑤ 관광객 통제 및 동선 확보	26. 관광객의 안전대책은 문제 없는가?
(8) 실행	① 행사장 준비	27. 행사 당일 물품배설은 완벽한가?
	② 출연진의 분장과 환복	28. 출연자의 분장과 환복은 원활한가?
	③ 관람객 안내	29. 관람객의 안전과 편의제공에 만전을 기했는가?
	④ 의전	
	⑤ 편의시설	

	① 경비대책	
(9) 기타 안전대책	② 출연진 안전대책	30. 제반 안전대책은 면밀하게 준비되어 있는가?
	③ 방재/소방	
	④ 의료대책	
	⑤ 청소/위생	
(10) 사후단계	① 장비 철수와 뒷정리	31. 궁궐이 행사 전 상태로 복구되었는가?
	② 결과보고서 작성과 기록물 제출	32. 결과보고서 및 기록물은 완성되었는가?

위의 표에서 제시된 내용들을 상세하게 설명하면 다음과 같다.

(1) 기획단계

① 주제의 선정

궁궐에서 의례를 재현하거나 공연을 하는 데에는 먼저 주제가 정해지기 마련이다. 선정된 주제로 성급하게 행사를 추진하면 고식적이거나, 행사를 위한 행사로 귀착하게 마련이다. 왜 그러한 주제의 행사가 선정되었는가를 고민할 필요가 있다. 어느 경우에나 주제를 깊고 넓게 상상하는 것은 그 행사의 의미를 파악하는 첫 번째 일이다. 행사에 대한 의미 파악은 행사의 감동폭을 깊고 넓게 하는 일임을 깊이 새겨야 한다.

주제에 대한 생각은 장소에 대해서도 마찬가지의 주의를 요한다. 경복궁에서 행하는 행사는 경복궁이라는 궁궐이 갖는 아우라를 충분히 활용하여야만 한다. 경복궁은 앞 장에서 살펴본 바와 같이, 의례재현 행사적 측면에서 경복궁은 국가의례서의 『국조오례의』의 설행의 중심장소가 된다.

조선 건국의 정당성을 확보하고 국가의 위용을 보여주는 의례재현에 가장 적합한 장소다. 시대적으로 본다면 건국 이래 임진왜란 직전까지와 고종대 경복궁 중건 이후시기의 의례가 타당하다. 현재적 시점에서 본다면 대한민국의 법통과 정통성을 이어가는 의미의 국가의 큰 경사나 국경일 등에 맞는 중요한 의미를 가진 의례나 공연을 시행함이 바람직하다. 궁인들의 풍속 같은 장면들은 그것이 비록 매우 아름답다 하더라도 경복궁처럼 넓고 장중한 공간에서는 잘 어울리지 않는다.

* 체크포인트1 : 행사의 의미는 무엇인가?
* 체크포인트2 : 경복궁에서 시행되는 것이 타당한 행사인가?

『국조오례의』 흉례 행례 장소(조재모:2003)

구분	의례	행례장소	설치	비고
대중국흉례	위황제거애의	근정전 당중	궐정	(근정전 서변)
	성복의	근정전 당중	궐정	(근정전 서변)
	거림의	근정전 당중	궐정	(근정전 서변)
	제복의	근정전 당중	궐정	
상 례 의 식	국휼고명	사정전		
	초종	사정전		동수
	복	사정전		류
	목욕	사정전		전 중간/와내 · 유장
	위위곡	사정전 전내외		
	거림	사정전 외정		
	소렴	사정전	소렴상	이후 전
	대렴	사정전	대렴상	이후 전

	성빈	정전 중서	찬궁기	
	여차	정전 중문외	기려/여차	
	사위	근정문 당중		
	반교의	근정문 당중		
빈전의식	조석곡전급상식의	빈전 호외	전하좌	
사위의식	삭망의	빈전 호외	전하좌	
	청시종묘의	정침 · 중문		호외
	상시책보의	빈전 서계 하	책보 욕위	근정전 동변
	계빈의	빈전 호외		
	조전의	빈전 호외		
발인	견전의	빈전 호외 동	어좌	중문 · 외문
	발인의	빈전		견전 후/ 발인반차
	혼전우제의	혼전 동계 동남	전하 욕위	
	졸곡제의	혼전 동계 동남	전하 욕위	
	혼전조석상식의	혼전		종친 · 부마
	혼전사시급 납친향의	혼전 동계 동남	전하 욕위	별전/섭사의
	혼전속절급 삭망친향의	혼전 동계 동남	욕	섭사의
	사부의	근정전 정중	궐정	
발 인 후 의 식	사시의	혼전 고명안 앞	전하 대수위	영좌동북 고명안
	분황의	혼전 동계 동남	전하 욕위	사시의 후
	사제의	혼전 영좌 서남	전하 입위	
	연제의	혼전 동계 동남	전하 욕위	기년
	상제의	혼전 동계 동남	전하 욕위	재기
	담제의	혼전 동계 동남	전하 욕위	상제 후 1월

발인 후 의식	혼전우제의	혼전 동계 동남	전하 욕위	
	졸곡제의	혼전 동계 동남	전하 욕위	
	혼전조석상식의	혼전		종친·부마
	혼전사시급 납친향의	혼전 동계 동남	전하 욕위	별전/섭사이
	혼전속절급 삭망친향의	혼전 동계 동남	욕	섭사의
	사부의	근정전 정중	궐정	
	사시의	혼전 고명안 앞	전하 대수위	영좌동북 고명안
	분황의	혼전 동계 동남	전하 욕위	사시의 후
	사제의	혼전 영좌 서남	전하 입위	
	연제의	혼전 동계 동남	전하 욕위	기년
	상제의	혼전 동계 동남	전하 욕위	재기
	담제의	혼전 동계 동남	전하 욕위	상제 후 1월
기타	제위판의	혼전 서계 외정		
	부 문소전의	문소전		

『국조오례의』 가례 행례 장소(조재모:2003)

구분	의례	행례장소	설치	비고
대중국의식	정지급성절망궐행례의	근정전 정중	궐정	
	황태자천추절망궁행례의	근정전 정중	궁정	
	영조서의	(모화관)	장전	
	영칙서의	(모화관)	장전	
	배표의	근정전 정중	궐정	세종오례 도설

조하의식	정지왕세자백관조하의	근정전 북벽	어좌	
	정지왕세자빈조하의	내전 북벽	어좌	
	정지회의	(근정전)		조하 이후
	중궁정지명부 조하의	정전 북벽	왕비좌	
	중궁정지회명부의	정전 계단 위 · 전정		조하 이후
	중궁정지왕세자조하의	정전 북벽	왕비좌	
	중궁정지왕세자빈조하의	정전		조하 이후
	중궁정지백관조하의	정전 북벽	왕비좌	
	정지백관하왕세자의	정당 동벽	세자좌	세종오례:자선당
	삭망 왕세자백관조하의	근정전 북벽	어좌	
조참 상참	조참의	근정정 정중	어좌	
	상참조계의	사정전 정중	어좌	
관례의식	왕세자 관의(임헌명빈찬)	근정전 북벽	어좌	문무루
	왕세자관의(관)	동궁	관차	중행/장막
	왕세자관의(회빈객)	(동궁) 동서상		
	왕세자관의(조알)	근정문 외	세자차	
	문무관관의			(궐외)
혼례의식	납비의(납채)	근정전 북벽	어좌	
	납비의(납징)	근정전 북벽	어좌	
	납비의(책비)	근정전 북벽	어좌	
	납비의(동뢰)	합문 · 어전실내		
	*납비의(왕비조왕대비)	정전 북벽	왕대비좌	
	책비의	근정전 북벽	어좌	
	책비의(비수책)	궁문 · 정전문	차	
	책왕세자의	근정전 북벽	어좌	
	책왕세자의(조왕비)	정전 북벽	왕비좌	
	책왕세자의(백관조하)	*근정전 정		
	책왕세자의(백관하왕세자)	동궁문 외		

혼례의식	책왕세자빈의	근정전 북벽	어좌	
	책왕세자빈의(비수책)	내당 · 궁문		
	왕세자납빈의	근정전 북벽	어좌	
	왕세자납빈의(납징)	근정전 북벽	어좌	
	왕세자납빈의(책빈)	근정전 북벽	어좌	
	왕세자납빈의(임헌초계)	근정전내 동	어좌	
	왕세자납빈의(동뢰)	동궁중문 · 실내	빈차	
	왕세자납빈의(빈조현)	내전 동서벽		
	왕자혼례			(궐외)
	왕녀하가의			(궐외)
	종친문무관 1품이하 혼례			(궐외)

② 주제의 유형

선정된 주제를 가장 잘 표현할 수 있는 행사가 되기 위한 방안을 도출해야 한다. 즉 주제를 강렬하고 인상적으로 구현할 것인가 아니면 자연스럽게 순화된 행사를 시행할 것인가에 따라 몇 가지 유형을 나눌 수 있다.

ㄱ 단일형 : 주제를 집약적으로 표현하여 하나의 사건을 하나의 장소에서 행하며 강조하는 유형

예) 근정전의 세종대왕즉위식, 숙종인현후가례, 왕세자관례, 조하의 등의 의례와 경회루의 국악공연

ㄴ 복합형 : 주제를 도출하기 위해 여러 가지 사건과 절차를 궁궐의 여러 장소에 펼쳐놓아, 관객이 전체를 관람하도록 강요하지 않아 피로도가 낮다.

예) 문무과과거재현의—근정전 문과행사장, 흥례문 무과행사장, 영추문 고선장, 근정문 밖 어린이백일장과 과거의상체험장이 동시 진행되어 선택 관람이 가능하다.

ⓒ 집약형 : 단일유형의 주제구현과 연관성이 높다. 대규모 국가의례를 재현하거나 혹은 작은 규모의 행사를 시행할 때, 짧은 시간에 한 가지 사건만을 표현하여 관객의 집중도를 높인다.

　예) 대규모-어가행렬, 한글반포식, 세종조회례연, 흥례문낙성식

　　소규모 - 조참의, 자경전의 국악공연

ⓔ 일상형 : 시간적인 구애를 받지 않고 주제를 표현 할 수 있고, 공간적으로는 작은 공간에서 관객과의 호흡이 가능하다. 주로 생활사 위주의 행사가 있어 관객의 공감을 얻기 쉽다.

　예) 궁궐의 일상을 표현 - 왕가의 산책, 내의원진료, 소주방 궁중음식 재현,

* 체크포인트3 : 주제의 선정은 적절한가?

* 체크포인트4 : 선정된 주제는 경복궁의 어느 지역에서 실행할 수 있는가?

③ 주제의 규모

주제의 규모는 선정된 주제의 구현을 위해 필요한 인력과 이를 뒷받침하는 예산의 편성에 따라 달라진다. 그러나 예산이 편성되었어도 전문가의 시행방법에 따라 규모가 달라지기도 한다. 즉 인력과 물자의 품질에 따라 짜임새 있는 주제가 구현될 수도 있고, 인력과 물자가 많아도 집중도 없는 나열식 행사가 될 수도 있기 때문이다.

일단 인력과 물자수량으로만 규모를 나눈다면 다음과 같다.

ⓐ 대규모 : 200명 이상의 인원과 물자가 소요되는 행사.

예) 종묘대제(어가행렬 포함), 세종대왕즉위식, 한글반포식, 과거재현 등

ⓒ 중규모 : 50명~200 이하의 인원과 물자가 소요되는 행사.

예) 상참의, 왕세자관례, 숙종인원후가례 등

ⓒ 소규모 : 50명 이하의 인원과 물자가 소요되는 행사

예) 수문장교대의식, 왕실의 일상재현, 왕세자교육체험 등

* 체크포인트5 : 인력과 물자는 어느 정도 동원해야 하는가?
* 체크포인트6 : 동원 가능한 예산이 확보되어 있는가?

(2) 기획서의 완성

주제가 선정된 후 실행을 위해서는 구체적인 기획 작업에 들어간다. 구성 원칙은 '무엇을' 주제로 할 것인가와 '왜' 하는 것인가는 이미 '주제의 선정'에서 정해졌으므로 '언제' '누가' '어떻게'를 포함한 기획서를 완성해야 한다.

경복궁에서 주제를 구현하는 일은 매우 복잡하고 정밀한 작업을 요한다. 고증작업과 문화재보호가 우선되어야 하고, 세계 여러 나라의 관람객이 모이는 곳이므로 행사의 품위를 유지하는 것도 매우 중요하다.

① 행사시기의 결정

행사를 언제 실행시기를 정하기 위해 첫째 계절적 요인이 가장 중요하다. 특히 실외에서 진행되는 의례는 날씨와 밀접한 관계가 있다. 여름과

겨울은 피해야 하고, 봄 가을에도 비가 자주 오는 시기는 행사일로 정하기 어렵다. 그러나 날씨와 관련된 상황만을 고려할 수도 없는 것이 반드시 시행해야 하는 날이 있을 수 있다. 예컨대 기념일이나 정해진 제사일, 의례서에 규정된 날짜가 그러하다. 그러므로 행사일은 제반 모든 상황을 고려하여 실행 주최기관과 시행기관이 서로 협의하여 최적일을 정해야 한다.

* 체크포인트7 : 정해진 행사일은 시의적절한가?

② 연출과 작가의 선정

연출가와 작가의 수준은 어떤 행사든 마찬가지겠지만, 시행주제를 가장 잘 구현할 수 있는 인물을 선택해야 한다. 의례를 설행할 경우와 공연행사를 진행하는 경우 적임자를 선정하는데 큰 차이가 있다. 의례행사인 경우 연출자와 작가는 역사를 전공하거나 전통의례에 대한 전문적인 지식이 있어야 한다. 이런 경우 연출은 작가를 겸하기도 하는데, 이는 의례시행의 모든 절차를 인지하면서 장소배치와 인물설정 등 제반사항 등을 고려하여 시나리오를 작성해야 하기 때문이다.

공연행사의 연출과 작가는 의례연출과는 약간의 차이가 있다. 의례연출은 고증을 기반으로 하지만 공연은 관객과의 소통과 재미를 추구한다. 누구나 공감할 수 있는 내용의 공연을 위해서는 공연예술을 전공한 사람이 적합하나, 이 역시 궁궐에서 진행해야 하므로 문화재보호와 전각의 특징을 고려한 시나리오가 필요하다.

* 체크포인트8 : 시나리오는 주제를 적절히 구현하고 있는가?

③ 고증을 위한 전문가 선정과 고증작업

역사를 전공하거나 의례전문가일지라도 모든 분야에 정통할 수는 없다. 이에 각 분야 전문가를 인선하여 고증위원으로 위촉해야 한다. 일반적으로 고증의 분야는 시대배경고증, 의례절차고증, 복식고증, 소품기물고증, 음악·정재고증 등으로 구성된다.

시대배경고증은 고증 가운데 가장 중요한 부분이라고 할 수 있다. 의례재현의 목적을 명확하게 규정지어 주기 때문이다. 당대의 시대상황과 의례가 오늘을 사는 현대인에게 어떠한 교훈과 감동을 줄 수 있는가를 말해준다.

의례절차고증은 실제로 상상 속의 조선을 현실로 끌어내어 보여주는 역할을 한다. 절차를 거행할 때 행동과 말투를 규정하고, 동선과 위치를 정확하게 고증함으로써 행사의 격을 높인다. 조선전기는 『세종실록오례』와 『국조오례의』로, 후기는 『국조속오례의』와 『춘관통고』 등 오례의 관련 의례서를 기본으로 고증하고 역사기록물을 모두 찾아 정리하여 사용한다. 특히 '궁중기록화'는 인물의 배치와 복식고증에 배우 유용한 자료다.

복식고증은 관객이 가장 빨리 시각적으로 인식할 수 있는 기재다. 이는 의례행사 성패의 중요한 변수가 된다. 모든 고증이 그러하듯이 복식도 완벽한 고증이 중요하지만, 때로는 현실에 맞도록 조정하기도 한다. 예컨대 관람객 대부분은 전통복식을 사극영화나 드라마에서 인식한다. 요즘 사극은 시대고증을 중요하게 여기지 않는 추세라 조선시대 500년 동안의 복식이 비슷하거나 터무니없는 경우도 많다. 이럴 때 제대로 고증된 복식은 오히려 관객들에게 혼란을 주기도 하고, 화려한 비단을 사용하지 않은 군사복식을 초라하다고 여기기도 한다. 이 부분을 어떻게 정리하는가는 매우

중요하다. 그러므로 복식은 직책에 맞는 복식에 대한 기본 고증을 바탕으로 복식 종류와 모양새, 색상을 결정한 후 소재의 선택에서 좀 더 유연할 필요가 있다.

소품과 기물고증은 복식고증과 달리 정확한 시대 고증을 할 때 빛난다. 그러나 현실적으로 제작방법과 소재가 멸실되어 제작할 수 없거나, 영조척·주척·예기척·포백척 등의 구분과 같이 정확한 칫수에 대한 고증이 없어 크기를 가늠하기 어려운 경우가 많다. 그럼에도 불구하고 기물의 고증은 꾸준히 연구되고 있다.

음악·정재고증은 궁중정악과 궁중무용을 말한다. 궁중음악과 정재 고증의 기본 고증자료는 『악학궤범』이다. 『악학궤범』은 성종 3년인 1493년 찬정되었으며, 제향·조회·연향 때의 주악에 필요한 악리부터 진설도설·향악과 당악의 정재도설·악기도설·의물·관복도설에 이르기까지 당시 음악 전반에 관한 내용을 담았고, 광해군 2년, 효종 6년, 영조 19년에 복각했다. 악학궤범에 대한 연구는 지속적으로 이루어져 현재 많은 정악과 정재가 복원되어 연행되고 있다. 그러나 아직 복원되지 못한 악보와 무보가 있어 의례를 재현할 때 기록되어있는 음악과 무용을 모두 재현할 수는 없다. 그러므로 고증위원과 연주단, 정재단의 긴밀한 협의가 필요하다.

* 체크포인트9 : 고증에 대한 준비는 철저한가?
* 체크포인트10 : 시나리오의 시대고증은 정확한가?

④ 관리기관의 업무협조

경복궁의 관리주체는 문화재청이고 관리는 경복궁관리소에서 주관하고 있다. 문화재청은 주된 업무가 문화재를 관리하고 보호하는 것이다. 그러므로 기본적으로 모든 궁궐 의례행사와 공연행사를 할 때는 '궁궐사용심의'를 거쳐 허가를 받아야 한다.

허가를 득한 이후 실행에 들어가면 다음과 같은 업무협조와 행정지원이 필요하다.

㉠ 경복궁 근정전 시설물 설치 협조

㉡ 경복궁내 차량 출입 협조

㉢ 근정전 이외 지역의 출연자 진행자의 출입 협조

㉣ 환복소 및 출연진 대기장소 협조

㉤ 출연자 및 진행자의 무료입장 협조

㉥ 식음료 반입 및 식사장소 협조

㉦ 음향기기 전기 사용 협조

㉧ 관람객 동선 및 출연자 동선을 위한 공간확보 협조

* 체크포인트11 : 궁궐 사용심의는 받았는가? 관계기관과의 협조는 원활한 가?

(3) 행사계획서 작성

기획서가 완성되고 궁궐사용이 허가되면 구체적인 실행계획서가 필요

하다. 이 단계에서 치밀한 추진일정과 시나리오, 큐시트 등이 완성된다.

① 행사구성의 확정

행사가 결정되었으면 행사구성이 필요하다. 행사구성이란 큰 주제를 실현하기 위해 하위개념의 소주제를 잡아내어 여러 가지 행사를 조합하게 된다. 예컨대 병렬의 행사가 이어질 수 있고, 다른 한편 주행사에 대해 부대행사를 배치할 수도 있다. 또 작은 행사를 묶음으로 엮어 하나의 대주제를 구현해낼 수도 있다. 의례 속에 창작극을 활용하여 주제를 표현하는 방법도 이러한 조합의 한 방식이다.

* 체크포인트12 : 행사구성은 주제를 잘 구현하고 있는가?

② 구체적인 추진일정 작성

행사가 시작되는 것은 실제로 약 5개월 전 준비단계부터지만, 구체적인 계획의 실행을 위해 3개월 전에는 일정표를 작성하고 체크한다.

* 체크포인트13 : 추진일정표는 구체적이고 실현가능한가?

③ 시나리오 작성

고증된 자료를 토대로 행사 시나리오를 작성한다. 이때 의례절차의 원문에서 공간의 활용, 동선, 직책에 맞는 위치 선정, 절차, 복식 등을 모두 확인할 수 있다. 그러나 현재의 궁궐공간을 보면 정전 내부를 사용하지 못하고, 국왕이 근정전 뒤편 편전에서 들어오게 되면 국왕행차를 볼 수 없는

상황이 발생하기도 한다. 태종~세종 연간에 본래 행해진 의례에 동원된 인력은 외곽의 군사를 포함하여 1,000명 이상이었지만, 당시에는 관객이 없었다. 현재의 행례에서는 현실적으로 밀려드는 관람객들의 공간과 동선을 확보해야 한다. 돌발적인 상황이 발생할 수 있고, 안전을 확보하는 것이 무엇보다 중요하다.

또 한문으로 작성된 홀기를 우리말로 옮기는 작업이 필요하다. 창홀만으로는 무엇을 진행하고 있는지 전혀 알 수 없기 때문이다. 시나리오에는 이 모든 상황들을 고려해야 하며, 고증자료를 완전하게 확인한 후에 현실에 맞는 의례 시나리오를 작성할 수 있다. 외국인을 위해서 번역작업 역시 반드시 필요하다. 직역을 피하고 의미전달이 명확하되, 친근한 번역이 되도록 주의해야 한다.

* 체크포인트14 : 시나리오는 자료에 맞춰 작성되었는가?

④ 행사장 배치도 작성

전각의 구조, 월대와 광장의 구성 때문에 무대의 규모와 위치가 규정되고, 이에 따라 출연자의 직책에 따른 위치와 동선이 달라진다. 기물의 배치, 악공의 위치는 행례에 적합해야 하지만, 관람객의 시선도 고려해야 한다. 따라서 배치도가 필요하다. VIP가 참가할 때는 그에 따라 수행원과 기자들의 움직임이 많아지고, 경호상의 문제까지 겹쳐져 이 사이에 행사 방해 요소가 발생하게 된다. 이러한 요소들을 감안하여 배치도에 반영한다.

* 체크포인트15 : 궁의 상황을 고려한 시설물 배치도가 작성되었는가?

* 체크포인트16 : 확정된 출연자의 역할에 따른 배치도가 작성되었는가?

(4) 운영계획 확정

① 인력 운영계획

㉠ 주요인물 캐스팅 : 국왕, 왕세자, 왕비 등 주인공은 연극배우나 인지도가 있는 연기자가 좋다. 명확한 대사전달과 탄탄한 연기력으로 관객들을 행사에 몰입시킬 수 있게 하고, 행사의 목적을 정확하게 전달할 수 있기 때문이다.

㉡ 정악단과 무용단 : 현재 궁중정악과 정재를 연행 할 수 있는 대표적인 단체는 국립국악원이나, 국립단체가 국가행사가 아닌 일반 행사에 출연하기는 어렵다. 그러므로 사설단체 가운데 정악단과 정재단을 각각 섭외하는 것이 좋다.

㉢ 전문 스태프의 결정 : 원활한 행사 진행을 위해서 전문 스태프가 반드시 필요하다. 전문 스태프란 통상적으로 전통행사 10년 이상의 경험자를 말하며, 필요인원은 다음과 같다.

총연출 1명, 조연출 1명, 무대감독 1명, 음향감독 1명, 인력담당 3명 (출연자 입장 동선에 따라 각각 배치).

㉣ 사회자와 외국어 통역 : 사회자는 전문직 아나운서나 성우 혹은 행사전문 사회자로 섭외하여 행사의 전달력을 높인다. 통역자도 필요에 따라 영어, 중국어, 일본어 통역을 각각 섭외한다. 통역자의 발음이 매우 중요하므로 사전에 이를 확인하는 과정이 필요하다.

ⓜ 분장 · 미용팀 섭외 : 분장은 한 팀을 섭외하여 분장의 균질성을 유지해야 한다. 특히 분장은 시대 고증이 중요하므로 이에 대한 많은 연구를 마친 전문가가 필요하다. 주의할 점은 의례의 분장은 드라마 분장과 달리 관객이 가까운 곳에서 얼굴을 확인하고 있으므로 분장 펜으로 터치하듯이 그리거나 뜬 수염을 사용하지 않는다.

여성출연자가 있는 경우는 반드시 미용팀이 필요하고, 옛날 여인의 머리는 사극에서 보듯이 생각보다 다양하고 매우 정갈한 모습이어야 한다.

ⓗ 보조출연자 섭외 : 대부분의 출연자는 보조연기자 들이다. 보조출연자 역시 주요배역과 일반배역으로 나눌 수 있다. 행례를 이끄는 집사관이나 위엄있는 장군, 입장과 퇴장시 선두에서 이끌어주거나 국왕 가까이에서 역할이 있는 문무백관 등은 사극이나 전통행사 경력이 있는 출연자로 선정한다.

ⓢ 일반안전요원 섭외 : 개방된 장소의 행사 특성상 언제 어디서나 돌발사항이 발생할 수 있다. 특히 익숙치 않은 깃발이나 가마 등의 기물이 있고, 고정된 시설물이 아닌 관계로 안전사고의 위험이 높다. 적재적소에 안전요원을 배치하여 관람객의 위험요소를 제거해야 하고 이들은 담당 팀장이 관리하도록 한다.

* 체크포인트17 : 인력운영 계획서가 작성되었는가?

② 시설 및 장비

무대설치 및 음향장비, 영상시설 등과 같이 안전과 직결된 시설물의 설

치는 각별한 주의가 요구된다. 특히 경복궁은 문화재이므로 전각은 물론 월대의 돌축대, 전정의 돌바닥까지 훼손될 수 있다는 것을 염두에 두고 설치해야 한다. 특히 전정에 차량이 출입할 수 없으므로 무대자재나 음향장비를 옮기기 위해서는 별도의 운반 수단이 필요하다. 무대는 바닥에 고무판을 깔고 그 위에 무대를 세운다. 근정전의 음향은 적어도 20kw 이상의 용량이 필요하며, 무선마이크와 다수의 정악단용 스텐드마이크, 대사가 있는 배우의 마이크 등이 필요하다.

ㄱ 기록 및 촬영팀 : 행사후 결과물을 납품을 위하여 스틸과 ENG CAM 이 필요하다. 이밖에 LED 판이 설치되어 있어 입체적인 행사장 조망을 위해서 지미집 카메라도 있어야 한다.

ㄴ 렌탈업체 섭외 : 출연자의 환복소 및 분장소, 안내소 등의 운영을 위한 천막과 관람석의 의자, 진행테이블, 무전기 등을 렌트한다. 천막은 무명천으로 만든 것이 좋지만 무겁고 제작이 용이하지 않으므로 백색천막을 주로 사용한다.

* 체크포인트18 : 시설 장비 운영계획서가 작성되었는가?

③ **소요의상과 물품준비**

경복궁 시대에 적합한 고증을 거친 복식과 기물은 제작과 대여로 분리하여 준비한다. 복식은 새롭게 고증되는 부분을 제외하고 대부분 대여하여 사용한다. 그러므로 대여업체의 선정이 중요하다. 대여업체에는 복식을 전공한 직원이 있어 행사에 소용되는 복식을 제대로 선별하여 대여해야 하고, 고증된 시대의 복식종류와 필요수량을 정확하게 준비해야 한다.

특히 드라마나 연극에 사용되었었던 복식은 낡거나 오염이 심할 수 있으므로 직접 눈으로 확인하고 전달받아야 한다.

전통의장물을 대여하는 업체는 많지 않아서 전문업체를 반드시 미리 체크하고, 물량도 확보해야 한다. 의장물은 제작하는 곳도 많지 않아 비록 학문적으로는 완전하게 고증이 되었더라도 실제로는 전혀 다른 의장물로 대체해야 하는 경우도 많이 있다. 주의할 점은 복식이나 기물이 분실 또는 훼손되었을 경우 실제 가격에 상응하는 비용을 지불해야 하므로 사용자의 각별한 주의를 요한다.

* 체크포인트19 : 소요복식 및 물품 운영계획서가 작성되었는가?

④ 날씨에 대한 대책

행사일을 정하고서 가장 걱정되는 요소는 날씨다. 추위나 더위는 큰 문제가 되지 않는다. 그러나 우천시는 진행할 수 없는 경우가 많다. 폭우 때는 처음부터 행사가 연기되는 일이 많은데, 행사장 설치 중이나 행사 중에 갑작스럽게 내리는 비는 행사의 분위기를 떨어뜨릴 뿐 아니라, 소품을 망가뜨려 손해를 끼친다. 따라서 이러한 불확실성에 대해 사전에 주최측과 주관사는 상세하게 조율해 놓을 필요가 있다. 주최측은 일정대로 강행하려고 하는 경향이 있고, 우천으로 행사가 취소되는 경우에는 행사 미실행을 이유로 사전에 지출된 소요비용을 지불하지 않으려 하기 때문이다.

우천에도 불구하고 행사가 이뤄질 때를 대비해서 우비·천막·내빈용 우산은 규모에 맞춰 준비해두는 것이 좋다.

* 체크포인트20 : 날씨 변화에 따른 대책은 마련하였는가?

(5) 계약, 보험 등 행정적 사안 확인

① 계약의 중요성

행사대행사가 결정되면 주최측과 대행사간의 계약이 체결된다. 이후에 앞에서 언급한 운영계획에 의거하여 모든 관련업체와 개별 출연자와의 계약이 필요하다. 다만 보조출연자의 경우는 보조출연전문업체와 계약도 가능하다.

　ㄱ 사업계약서의 핵심조항

　· 사업의 목적

　· 사업개요

　· 변경보완에 따른 사전승인

　· 사업비의 지급

　· 사업비의 집행과 관리

　· 사업비의 정산과 반환

　· 일정 및 법규준수 등

　· 계약의 해지

　ㄴ 물품납품과 대여계약서의 핵심조항

　· 물품의 훼손과 분실에 관한 조항

　· 납품시기 및 검수

　· 사양변경에 대한 사전승인

　· 법적 소유권 등

② 보험의 중요성

보험은 출연자의 안전에 대한 담보로 가입하는 '화재보험'과 주최측의 요구로 행사의 이행을 담보로 하는 '행사이행보증보험'이 있다. 화재보험은 이름을 기명하지 않고 포괄적으로 가입하는데, 이는 많은 불특정출연자에 대한 개인 가입이 불가능하기 때문이다. 행사장은 늘 사고 위험을 안고 있기 때문에 반드시 행사전에 가입해야 한다.

행사이행보증보험은 통상적으로 계약금의 10~15%선의 보험료를 납부하고, 이를 주최측에 제시해야 한다.

* 체크포인트21 : 계약서 작성과 보험가입은 완료되었는가?

(6) 실행단계

① 총괄진행표 작성

행사 일주일 전에는 총괄진행표가 작성된다. 총괄진행표에는 시간대별 진행사항을 기록한다. 행사장 전체를 세분하여 각 구역에서 진행되고 있는 상황을 한눈에 볼 수 있도록 작성하는 것이 핵심이다. 예컨대 음향콘솔, 무대 위, 무대좌우, 입장대기소, 환복소 등으로 구분하고 담당자를 정하여 수시로 체크할 수 있도록 하는 것이다.

* 체크포인트22 : 총괄진행표를 작성하였는가?

② 배역별 의상 · 분장 · 물품표 작성

행사 일주일 전에 확정된 배역의 복식과 물품을 재확인하기 위해 구체적인 품목을 모두 기록하여 크로스체크가 가능하도록 한다. 복식의 1습은 가장 간단한 것이 기본한복, 중단, 겉옷, 두식, 요대, 화제다. 국왕의 경우는 더욱 복잡한 장신구를 갖추어야 한다. 물품의 종류도 다양하여 깃발과 의물, 무기, 악기, 가마, 보안 등의 가구류가 있다. 행사장에 미리 배치되는 것을 제외하고 개인이 소지해야 할 품목을 배역별로 확인하여 작성한다. 진행 담당자는 미리 품목의 명칭과 모양을 숙지해야만 원활한 진행이 가능하다.

* 체크포인트23 : 배역별 의상 · 분장 · 물품표를 작성하였는가?

(7) 리허설

리허설은 일반적으로 행사 전일 진행되는 경우가 많지만 때론 상황에 따라 행사일 아침에 진행될 수도 있다. 어떠한 경우라도 아래 몇 가지 사항은 반드시 확인해 두어야 한다.

① 행사장소 재확인

궁궐에서 의례를 재현할 경우 긴급보수 공사의 시행이나 타 행사와의 충돌이 있을 수 있다. 리허설 시간에 협조를 구하고 대책을 마련해야 한다. 특히 정전의 월대는 행사진행을 할 수 없을 정도로 관람객이 많으므로 리허설과 정식 행사 시간에는 정전을 닫아 관람객이 월대 위로 올라오

지 않도록 한다.

② 출연자 동선 확인

전체 출연자가 참여하는 리허설은 총리허실 한 번 징도다. 리허설은 부분적으로 나누어 하는 것이 효율적이다.

　㉠ 근정문에서 입장하는 문무백관과 의장노부의 입장순서와 전정배위
　　를 반복적으로 연습하여 숙지한다.

　㉡ 편전에서 입장하는 국왕과 호위무사, 근시의 입장 순서와 위치를 확
　　인한다.

　㉢ 집사관의 행례 절차와 정확한 역할을 교육한다.

③ 출연진 교육

　㉠ 교육내용 :

　· 행사의 의의 및 행사일반현황, 궁궐 내에서의 주의사항, 출연진의 정
　　신자세, 행사진행상황을 고지한다.

　· 주요 출연진에게 사전에 연습계획 및 교육자료 배포를 통해 도상훈
　　련을 실시하고 행사내용을 사전에 숙지하고 연습에 임하도록 조치
　　한다.

　· 부문별 연습 실시 : 역할과 대사가 많은 전문연기자는 사전에 시나리
　　오를 배포, 행사의 품격을 높일 수 있게 사전연습을 실시한다.

　㉡ 궁중의례 재현관련 예절교육 :

　· 국왕의 사배와 문무백관의 국궁사배, 산호, 부복, 궤하는 시점, 차이
　　점, 방법을 교육하고 모두 동시에 정리된 동작이 될 때까지 반복 연

습을 한다.

· 절선 : 의례 도중 전정이나, 중계, 전계를 걸어 다닐 때 이동하는 동
선이 곡선을 이루지 않도록 직각으로 이동하도록 교육한다.

· 공수법 : 입,퇴장 및 이동 시 양 손 엄지손가락끼리 깍지를 끼워 여자
의 경우 오른손이, 남자의 경우 왼손이 위로 올라오게 한 다음 자연
스럽게 단전 위에 얹도록 한다.(손에 들고있는 물건이 없는 경우)

· 습족 : 중계나 전계 위를 오르내리기 위해 계단을 이용할 때 올라갈
때는 오른발부터 올라가 왼발을 모으는 동작을 반복하여 올라가고,
내려올 때는 올라갈 때와 반대로 왼발부터 내딛고 오른발을 내려모으
는 동작을 반복하여 오르내린다.

* 체크포인트24 : 행사장소 상황 및 출연자 교육은 적절한가?

④ 문화재 보호와 안전조치 확인
품계석보호틀을 만들고, 동선용 차단봉을 비롯한 모든 설치물의 바닥에
완충재를 깐다.

* 체크포인트25 : 문화재 보호와 안전대책은 문제없는가?

⑤ 관광객 통제 및 동선 확보
출연자의 동선은 파이텍스와 돗자리를 깔아 구분하고, 차단봉을 사용하
여 관광객의 동선을 사전에 유도한다.

* 체크포인트26 : 관광객의 안전대책은 문제 없는가?

(8) 실행

① 행사장 준비

기존에 설치된 행사용품 이이에 의례절차에 사용되는 기물을 배설한다. 배설될 기물은 보안, 향안, 향로, 어좌, 삼절풍, 일월도병, 화탁, 화준, 서안, 교서안, 건고, 배위 등이다.

* 체크포인트27 : 행사 당일 물품배설은 완벽한가?

② 출연진의 분장과 환복

분장과 환복은 오전 일찍 시작하며 환복 후 분장이 바람직하다. 또한 역할 별 부분 연습이 이루어지므로 교대로 분장이 진행된다.

- ㉠ 국왕의 분장과 환복 : 국왕은 의례진행 당시의 나이에 맞는 수염을 부착한다. 특히 나이가 많은 경우는 흰색 수염을 섞어 사용한다. 머리는 금관자 상투를 튼다. 국왕의 복식은 기본복―소(대)창의―철릭―답호―중단―겉포의 순서로 겹쳐 입는다. 그 위에 옥대와 기타 장신구(면복의 경우는 폐슬, 후수, 패옥, 상)를 하고 마지막으로 관을 쓴다.
- ㉡ 문무백관의 분장과 환복 : 문무백관의 수염은 옛 조상의 초상화를 참고하여 부착한다. 품계가 높은 관원은 나이가 들어보이는 흰 수염을, 품계가 낮은 관원은 젊은 사람의 검은 수염을 사용하여 구분한다. 문무백관의 복식은 조복과 관복으로 나눌 수 있다. 대례가 설

행될 경우는 최고의 예복인 조복을 착용하고, 소례시에는 관복을 착용하는데, 관복에도 공복과 상복, 시복이 있어 각각 착용례가 다르므로 유의해야 한다.

ⓒ 무사의 분장과 환복 : 갑주를 착용하는 무사와 철릭을 착용하는 무사가 있으며, 수염은 숱이 많아 무사로서 위엄을 보이는 것이 좋다. 갑주는 철릭을 받침옷으로 사용한다. 환도와 동개는 허리띠에 차는 것이 올바른 착장법이므로 손에 들거나 등에 차지 않는다.

ⓔ 기수와 군사의 분장과 환복 : 기수와 군사는 대부분 수염을 붙이지 않는다. 많은 인원이 동시에 분장해야 하기 때문에 시간이 부족하기 때문이다. 환복 시간이 여유가 있다면 빠짐없이 부착하는 것이 바람직하다. 의장노부의 복식은 청의·홍의, 또는 청창의·홍창에 검은 피모자다. 그러나 피모자에 대한 고증이 없어 흑건으로 대체하기도 한다. 군사복식은 조선초기부터 중기까지는 철릭으로 추정하고, 후기에는 동다리나 소창의에 반수의(쾌자)를 걸친다. 후기의 복식은 기록화나 유물로 확인되나, 전기 복식은 적은 종류의 복식만이 전해지고 있어 아직까지 고증이 완전하다고 할 수 없다.

* 체크포인트28 : 출연자의 분장과 환복이 원활한가?

③ 관광객 안내

㉠ 출연진 입·퇴장

· 고증에 따라 입퇴장 동선을 정하되 행사장 상황에 맞는 적절한 배치를 통한 효율적 운영으로 관광객 불편을 최소화한다.

·유도 사인물을 적재적소에 설치하여 안내서비스를 제공한다.

·안내방송 및 진행요원 배치로 관객의 원활한 흐름을 유도한다.

ⓒ 관람동선

·각 행사장의 관광객 수용상태를 확인하여 관광객을 유도함으로써 행사장 내 혼잡을 미연에 방지한다.

·행사운영시간을 연계적으로 운영하여 효율적인 관람효과를 창출한다.

·행사인물 및 안내요원을 효율적으로 활용하여 질서 있는 관람을 유도한다.

④ **의전**

VIP 초청을 위한 의전계획을 수립한다.

·담당자 선정으로 방문일정 및 연락체계를 구축한다.

·외국인의 경우 통역요원 동반하여 수행한다.

·의전도우미를 활용하여 별도 입. 퇴장 안내서비스를 한다.

⑤ **편의시설**

㉠ 종합안내소

·행사장 안내서비스 시설 : 행사 안내 팜플렛을 제공한다.

·외국기자 및 외국인 관광객을 위한 통역요원을 배치한다.

·관광객을 위한 사회자 중계시설을 운영한다.

ⓒ 주차관리

·교통계획과 연계한 효율적 주차계획을 수립한다.

· 원활한 주차관리로 입 · 퇴장시 불편사항을 제거한다.

· 행사차량 및 귀빈차량을 위한 별도주차장을 마련한다.

· 사전홍보를 통해 일반관람객 대중교통을 이용 권장한다.

· 주차전담 진행요원 배치한다.

· 주차동선을 설정하여 교통 혼잡을 최소화 한다.

ⓒ 미아보호소 / 분실물 습득소

· 미아보호소 운영 : 미아 발생시 관리사무소와 긴밀한 협조체제를 유지한다.

· 분실물 보관소 운영 : 종합안내소에서 운영한다.

ⓔ 장애인서비스

· 장애인 편의도모 : 장애인 전용안내 및 진행요원을 배치한다.

* 체크포인트29 : 관광객의 안전과 편의제공에 만전을 기했는가?

(9) 기타 안전대책

① 경비대책

ⓐ 경찰 및 경비단체와 유기적 업무협조로 관광객 신변보호 및 도난손실을 예방한다.

ⓑ 쾌적한 관람질서 유지한다.

② 출연진 안전대책

ⓐ 출연진 대기공간 확보 및 경비대책을 마련한다.

ⓒ 별도의 출연진 입퇴장 동선을 확보한다.

ⓒ 전담 스태프를 배치 운영한다.

③ **방재/소방**

ⓐ 고궁의 특수성을 감안하여 재해, 사고, 화재의 예방 및 긴급구조대책을 수립한다.

ⓒ 방화순찰 및 인화물질을 사전 제거한다.

ⓒ 소화기 준비 및 인근 소방서와 비상연락망을 구축한다.

④ **의료대책**

ⓐ 안전사고 및 응급사고 발생 시 응급서비스체계를 구축한다.

ⓒ 의료인력, 약품 등은 관계기관이나 단체의 후원을 받는다.

⑤ **청소/위생**

ⓐ 청결상태 유지로 쾌적한 관람환경을 조성한다.

ⓒ 행사장 내외 청소상태 수시점검, 쓰레기 회수, 화장실 청소 등에 요원을 배치한다.

ⓒ 사전고지를 통한 관람객의 시민의식을 유도한다.

* 체크포인트30 : 제반 안전대책은 면밀하게 준비되어 있는가?

(10) 사후단계

① 장비 철수와 뒷정리

행사가 끝나고 철수할 때도 계획이 필요하다. 출연진이 행사장을 빠져 나와 환복소로 돌아오면 의장기물을 먼저 받아 정리하고, 한편에서는 의 상과 장신구를 반납 받는다. 행사장에서는 훼손되기 쉬운 물품과 위험한 물품을 우선하여 철수한다. 즉 관람객의 동선을 방해하는 차단봉을 걷고, 전정에 깔린 돗자리를 치운다. 다음으로 훼손되기 쉬운 건고와 용상 등 월 대 위의 물품을 거둔다.

이렇게 기본적인 동선이 확보되면 음향과 영상장비 등이 철거되고 제일 마지막에 무대를 철거한다. 모든 물품이 철수하고 난 뒤에는 진행요원들 이 동시에 바닥에 떨어진 쓰레기와 못 등을 수거하여 원상태로 복구한다.

* 체크포인트31 : 궁궐이 행사 전 상태로 복구되었는가?

② 결과보고서 작성과 기록물 제출

행사를 마치면 일주일 이내로 결과보고서를 작성하여 보고하고, 이 때 촬영한 앨범과 동영상 CD를 제출해야 한다.

결과보고서에 들어 갈 내용은 다음과 같은 내용을 포함하는 것이 좋다.

㉠ 행사개요와 행사구성을 먼저 기록하고, 실제 시행된 것과 시행되지 못한 것을 구분하여 보고한다.

㉡ 행사의 실행상황에 대한 평가를 한다.

㉢ 관람객의 숫자, 반응을 보고한다. (외국인에 관람율 포함)

ㄹ 홍보의 종류별 영향력을 분석하고 보고한다.

ㅁ 보도기사의 빈도와 보도내용을 정리해 보고한다.

ㅂ 제반 문제점과 해결방안을 제시한다.

ㅅ 절차에 따른 사진을 정리해 추가한다.

* 체크포인트32 : 결과보고서 및 기록물은 완성되었는가?

제4부

궁중문화 재현의 실제

1. 궁중문화의 재현

이 책에서 제시하는 궁중문화 재현을 위한 포맷 바이블은 개별 행사들에 대한 구체적인 운영방안을 적시하고 있는 것은 아니다. 방송 프로그램의 경우에는 제작을 위한 제반 상황을 완벽하게 통제할 수 있기 때문에 포맷 바이블대로 제작이 가능하지만, 궁중문화 재현의 경우에는 제작을 위한 제반 상황들을 완벽하게 통제할 수가 없다. 궁마다 갖고 있는 역사적, 문화적 가치가 다르고, 또한 공간의 구성이 다르다. 그렇기 때문에 그 궁에서 재현할 수 있는 것이 있고, 재현하는 것이 불가능한 것이 있다. 또한 예산에 따라 동원할 수 있는 인력과 물자들의 차이가 날 수 있기 때문에 그에 대한 변수도 염두에 둬야 하고, 주로 야외에서 이루어지는 것이므로 날씨 역시 중요한 변수 중의 하나이다. 계절적인 문제도 있다. 계절적으로 가능한 행사가 있고 가능하지 않은 행사가 있으며, 재현행사 중 함께 상호작용을 해야 하는 관광객들의 수에도 차이가 있게 마련이다.

따라서, 앞서 언급했던 바와 같이 이 책에서 제시되는 연구결과물로서의 포맷 바이블은 궁궐문화 재현을 기획하고 준비하고, 실행하는 과정에

서 확인해야 할 체크해야 할 사항들이다. 기본적으로 총 32개의 체크포인트들이 제시되며, 각각의 포인트에 대하여 구체적으로 검토해야 하는 내용을 담고 있다. 또한, 이러한 연구결과물을 바탕으로 실제로 궁중문화 재현행사를 실행해봄으로써 제안되는 포맷 바이블이 현실적으로 유용한가를 검증해본다.

연구결과물의 검증은 궁중문화 재현행사들 중 세종대왕 즉위식과 고종 명성황후 가례를 통해 이루어졌다. 이들이 선정된 이유는 조선시대 궁중문화에서 왕의 즉위와 가례는 가장 중요한 행사들 중의 하나이기 때문이다. 행사의 중요성에 걸맞게 등장인물도 많고, 그에 따라 준비해야 하는 의상과 분장, 물품 등도 복잡하고 수량이 많을 수밖에 없다. 그만큼 고증의 과정부터 시나리오 작업 등 제반 준비과정에서부터 철저한 관리가 필요하다. 또한, 행사 자체가 큰 행사이기 때문에 진행의 과정도 일상적인 다른 행사들에 비해 복잡하고, 행사가 큰 만큼 관람객들의 관심을 끌 수 있는 가능성도 높기 때문에 안전대책에도 만전을 기할 필요가 있다.

연구결과물의 검증은 궁중문화 재현에 대한 경험이 많은 〈㈜한국의장〉에서 담당하였다. 〈㈜한국의장〉은 연구의 과정에서 연구협력파트너로서 참여하였으며, 연구의 아이디어 구체화, 연구의 기획, 답사 및 연구결과물 산출 과정 등 전 분야에서 함께 작업을 해왔다. 그럼으로써 본 주제에 대한 이해가 탁월하며, 사업적 경험을 바탕으로 포맷 바이블의 작성 및 검증 작업에서 유의미한 역할을 담당하였다.

2. 세종대왕즉위식의 재현과 포맷 바이블

1) 주제의 선정

* 체크포인트1 : 행사의 의미는 무엇인가?

 세종대왕즉위식 행사는 조선의 초석을 만든 태종이 현자에게 양위한다는 명분으로 사위를 하게 된 행사다. 권위 있으면서도 성대한 즉위의례는 앞으로 이루어질 세종의 업적을 예견하게 한다. 민족문화를 발달시키고, 과학기술을 향상시키는 등 문화중흥기를 이끈 세종대왕을 세계적인 인물로 부각시킴과 동시에 국가와 국민이 자부심을 가질 수 있는 매우 특별한 행사다. 관객이 될 시민들과 해외관광객들에게 한국인의 기상을 보여줄 수 있도록 기획안을 만들고 연출할 수 있어야 한다.

 한국을 찾는 관광객의 증가로 세계의 관심이 한국을 향하고 있던 시기이고, 전통문화에 대한 국민적 관심도 높아지고 있는 이때에 대한민국의 화려한 궁중의례를 재현함으로써 우리의 문화적 우수성을 전세계에 알리

는 국민적 행사가 필요하다.

 * 체크포인트2 : 경복궁에서 시행되는 것이 타당한 행사인가?

 경복궁은 외국인의 서울 관광 1번지로, 한국에 대한 인상을 결정짓는 곳이다. 또한 경복궁은 조선의 법궁으로서 그 존재만으로도 권위를 지니고 있다. 이러한 곳에서, 외국인의 첫 인상을 위해서 한국이 품고 있는 기쁘고 장중한 장면을 드러내기에는 매우 합당한 장소다. 연출 또한 이 점을 극적으로 표현하는 것이 좋다.

2) 주제의 유형

 * 체크포인트3 : 주제의 선정은 적절한가?

 대한민국의 역사 속에 등장하는 왕들 중에서 가장 큰 대중적 인지도를 갖고 있는 왕 중의 한 사람이 바로 세종대왕이다. 대한민국 국민들에게 세종대왕은 문화적, 정치적으로 많은 치적을 남긴 왕으로 기억되고 있다. 그렇다면 세종대왕이 왕위에 오를 때는 어떠한 행사가 펼쳐졌을까. 그리고 그 행사의 이면에는 어떤 이야기가 담겨 있을까. 대부분의 왕들이 선왕의 부음 후에 즉위하는 데 반해, 세종대왕은 선왕이 왕위를 양위한 경우이다. 그만큼 다른 왕들의 즉위과정과는 많은 이야기가 담겨 있다. 경복궁을 방문한 우리나라 관광객들에게는 이러한 내용을 드라마틱하게 전달함으

써 관심과 흥미를 유발할 수 있고, 외국인 관광객들에게는 이런 이야기와 함께 조선시대 즉위의례의 화려함과 장중함을 경험할 수 있는 계기를 제공할 수 있다.

* 체크포인트4 : 주제는 경복궁의 어느 지역에서 실행할 수 있는가?

경복궁은 넓고, 많은 공간으로 나뉘어 있다. 세종대왕즉위식은 단일형, 집약형 행사로 경복궁의 근정전은 이미 고증에 의해 타당한 장소로 판정되었다. 세종대왕에게 사위할 당시 태종은 경복궁에 거처하고 있었고, 근정전에서 즉위의례를 하였고, 반교서의도 근정전에서 이뤄졌다. 세종대왕은 즉위하여 근정전의 어좌에 앉았다. 즉위란 곧 임금의 어좌에 나아가 앉는 것을 말한다. 그러므로 근정전 영역이 행사 지역이 되는 것이 합당한 것이다.

하지만, 우리는 근정전을 사용할 수는 없다. 근정전 전내에 들어갈 수 없고, 어좌에 앉을 수 없다. 그래서 차선책으로 우리는 근정전 상월대에 어좌를 준비하고 이곳을 중심으로 재연하는 방법을 선택하였다.

3) 주제의 규모

* 체크포인트5 : 인력과 물자는 어느 정도 동원해야 하는가?
* 체크포인트6 : 동원 가능한 예산이 확보되어 있는가?

국왕의 즉위의례는 국가 존엄과 위엄의 상징이다. 궁궐과 국가의 장중한 기품을 표현하기 위해 즉위의례에는 대규모의 인력과 금력이 투입되어 왔다. 실제로 조선 초기 당시 즉위의례에 대한 기록을 살펴보면 실제 참여한 인력은 외곽의 군사를 포함하여 1,000명을 상회한다.

즉위식은 출연인원 약 350명, 스텝과 안전요원들 포함 총인원 약 450명에 달하는 행사이다. 경복궁 근정전 전정의 1/5 가량을 채울 수 있는, 품계석 영역의 40%에 해당하는 인원규모였다. 여기에 소요되는 의상과 의물 등 물량은 약 700점 정도이다. 실제 즉위의례에 비해서는 규모가 작았지만, 재현행사로서는 큰 규모라고 말할 수 있다.

4) 행사시기의 결정

* 체크포인트7 : 정해진 행사일은 시의적절한가?

실제로 세종대왕의 즉위의례가 행해진 것은 1418년 음력 8월 11일(양력 9월 10일)이다. 우리나라의 9월은 연중 계절적으로 가장 쾌적한 달 중의 하나이다. 따라서 야외에서 거행되는 재현행사를 치르기에는 최적화 된 시기라고 볼 수 있다. 정확한 날짜까지 맞추는 것이 고증에 충실한 것이겠지만, 관람객의 편의를 도모하기 위해서는 9월 10일과 가장 가까운 주말을 활용하는 것도 좋다고 본다. 물론, 기상 상태에 따라 일 주일 정도 변동 가능성은 있을 수 있다.

5) 연출과 작가의 선정

* 체크포인트8 : 시나리오는 주제를 적절히 구현하고 있는가?

세종대왕 즉위식은 조선의 다른 왕들의 즉위의례와 매우 다른 특징이 있다. 조선의 국왕즉위는 부왕의 승하 후, 부왕의 영구 앞에서 슬픔에 가득 찬 가운데 왕위를 승계하게 된다. 그러나 세종대왕의 즉위의례는 그러한 슬픔 없이 오직 가례로서만 이뤄진다.

다만 조선시대에 행해진 의례를 그대로 행한다면 21세기의 관람객으로서는 그 리듬을 견딜 수 없다. 지루해질 가능성이 높은 것이다. 따라서 당시의 의례 기록을 살피되, 핵심 포인트만을 선정하여, 보여주는 방식을 택해야 할 것이다. 그렇다면 선위를 받는 당시 상황을 극으로 구성하여 관람객의 이해와 흥미를 도와야 한다. 시나리오는 기승전결의 구조를 갖추고 대단원의 막을 내려야 하지만 길이가 짧아야만 할 것이다. 또 한국어를 모르는 외국인 관광객을 위해서는 극적인 장면에서의 액션과 표정 연기를 충분히 할 수 있도록 구성하여 소통할 수 있는 여지를 마련해줘야 할 것이다.

6) 고증을 위한 전문가 선정과 고증작업

* 체크포인트9 : 고증에 대한 준비는 철저한가?
* 체크포인트10 : 시나리오의 시대고증은 정확한가?

『세종실록 오례』『국조오례의』를 기본으로 하고, 기록물로『조선왕조실록』의『세종실록』『태종실록』이 중심 자료다. 해설서로는 경복궁 관련 서적과 조선의 의례와 풍속, 중세복식에 대한 서적이 필요하다. 의례에 관한 원자료를 해독하기 위해『조선전기의례연구』『조선조의 의궤』『조선시대 즉위의례와 조하의례의 연구』같은 자료를 준비하고, 의상을 위해서는『한국복식사』『조선시대궁중복식연구』같은 개설서·연구서를 준비한다. 행사의 분위기를 위해서『조선조의 궁중의례와 음악』『조선조 궁중풍속연구』『조선시대궁중기록화연구』같은 서적을 준비하되 화보를 많이 포함한 책을 준비하는 것이 좋다. 행사 음악을 선정하기 위해서는 국악에 조예가 깊은 전문가가 기획에 함께 참여하도록 하는 것이 좋다.

7) 관리기관의 업무협조

* 체크포인트11 : 궁궐 사용심의는 받았는가? 관계기관과의 협조는 원활한가?

궁궐 사용심의는 부정기적으로 행해진다. 특히 행사가 몰리는 봄·가을에는 사용하고자 하는 단체가 많아 같은 장소를 두고 서로 경합하기도 한다. 따라서 늦어도 행사 6개월~3개월 전에 신청 서류를 갖추고 준비하는 것이 좋다. 같은 국가기관들이지만, 정부산하의 문화재청과 지자체인 서울특별시 사이에 반드시 원활한 협조가 이뤄지는 것은 아니다. 만일 장

소를 확보하지 못하면 부득이 다른 장소로 옮기거나, 그 행사를 포기해야만 한다.

8) 행사구성의 확정

* 체크포인트12 : 행사구성은 주제를 잘 구현고 있는가?

즉위식을 4단계로 나누어 구성하고, 부대행사로 어가행렬과 하례연을 설행한다.
① 행사명 : 고궁축제 '세종대왕 즉위식'
② 주요내용
- 즉위식 : 대보전달, 전위교서 반포, 즉위하여 하례받는 의식, 즉위교서 반포
- 태종알현 어가행렬
- 통명전 : 하례연

9) 구체적인 추진일정 작성

* 체크포인트13 : 추진일정표는 구체적이고 실현가능한가?

궁궐 행사 추진일정표는 최소 4개월 전에 작성해야 한다. 장소 승인 여

부가 전제되기 때문이다.

10) 시나리오 작성

* 체크포인트14 : 시나리오는 자료에 맞춰 작성되었는가?
* 체크포인트15 : 궁의 상황을 고려한 시설물 배치도가 작성되었는가?

대보전달, 전위교서 반포는『태종실록』을 참고하고, 즉위하여 하례받는 의식은『세종장헌대왕실록』『오례의』중『사위(嗣位)』와『정지백관조하의』를 기본으로 하며, 즉위교서 반포는『세종실록』의『교서 반강의』와『반교서』를 대본으로 하여 재구성한다.

일반적으로 실록이나 오례서는 한글번역이 되어있지만, 창홀작성을 위해서는 원문이 필요하다. 오히려 원문을 확인하고 홀기를 작성하는 것이 의례시나리오 작성의 정석이다. 실록의 번역은 때때로 오역이 나타난다. 의례분야에 대하여 충분한 지식이 쌓이지 않았던 시기에 번역이 이뤄졌기 때문이다. 이런 점을 감안하여 반드시 원문을 확인할 필요가 있다. 전각은 근정전 월대 위로 정해져 있으므로 월대를 정전 안이라고 상정하고 의례를 진행해야 한다. 그러므로 오례의에 나타난 절차에서 월대 위에 자리하던 인물들을 중월대 또는 전정으로 내려보내야 하는 어려움이 있다. 따라서 장소의 변통은 불가피한 문제다. 행례 인물들의 위치는 상하 뿐만 아니라, 동서 방향에도 의미가 있다. 변통할 때는 세심한 주의를 기울여야 한다.

〔시나리오〕

'세종대왕 즉위식'

1. 대보전달 :

사전 제작된 영상을 통해 유교·국보전달 과정을 재현한다.
(태종실록을 바탕으로 영상 재구성)

- 제1장 (장소 : 경회루)

태종이 이명숙, 원숙, 성엄 등을 불러 말하기를 "내가 재위한지 지금까지 18년이 되었소. 비록 덕만은 없었으나, 그렇다고 의(義) 아닌 일을 한 바도 없는데, 위로 천의에 보답하지 못하여 여러 번 수재와 한재, 충황의 재앙에 이르렀소. 또한 묵은 병 근래에 더욱 심하니, 이런 이유로 세자에게 전위하고자 하오. 아버지가 아들에게 전위하는 것은 천하고금의 떳떳한 일이니 신하들이 이 문제로 간쟁할 수는 없는 법이오. 그대들은 간하지 말고 나의 말을 기록하여 정부대상에게 갖추어 전하여 나의 뜻을 생각하게 하오."

- 제2장 (장소 : 보평전)

태종이 승전 환자인 최한을 시켜 승정원에 전교하였다. "오늘 개인(開印)할 일이 있으니 속히 대보(大寶)를 들이라." 대언들이 소리내어 울면서 문밖에 이르고 내시를 시켜 세자를 부르고 상서사에 명하여 대보(大寶)를

내올 것을 촉구한다. 정부, 육조, 공신, 삼군총제, 육대언 등이 문을 밀치고 입장하여 큰소리로 통곡하면서 대보를 붙들고 나가지 못하게 한다.

왕이 큰소리로 이명덕을 꾸짖기를 "임금이 명을 내렸는데 신하가 듣지 않는 것이 옳으냐?" 이명덕이 (어쩔 수 없이) 대보를 왕 앞에 내감. (지계문으로 왕세자 입장) 태종이 "애야, 대보를 줄 테니 받거라." 세자가 부복하여서는 일어나지 않았다. 왕이 세자의 소매를 잡아 일으켜서 대보를 주고 보평전 안으로 들어감. (세자) 대보를 안위에 놓고 따라 들어가 지성으로 사양한다. 전 밖에는 신하들의 통곡이 그치지 않고 간언하기를 "세자를 봉하여 줄 것을 청하여 아직 주준도 받지 못하였는데, 어찌 이리 서두르시옵니까?" 태종이 말하기를 "주문하지 않았다는 것이 어찌하여 왕위를 전하지 못할 이유가 되겠는가?" 최한을 통해서 대소 신료들에게 하교하기를 "내가 이미 국왕과 마주 대하여 앉았으니, 경들은 다시 청하지 마오."라고 이른 후 세자에게 명하여 대보를 받고 궁에 머무르게 한 후 이어서 국왕의 상징인 홍양산을 내린다.

2. 전위교서 반포 :

사전 제작된 영상을 통해 전위교서 반포과정을 재현한다.

- 제1장 (장소 : 연화방의 옛 세자전)

태종이 직접 세자에게 충천각모를 씌어주고는 드디어 국왕의 의장을 갖추어 경복궁에 가서 즉위하도록 한다. 왕세자가 (어쩔 수 없이) 명을 받아들이고 내문을 열게 하고 나와서 말하길 "내가 어리고 우둔하여 큰 일을 감

당할 수 없기에 지성으로 사양하고자 하였으나 끝내 윤허를 받지 못하였소. 어쩔 수 없이 경복궁으로 돌아가고자 하오." 이에 여러 신하가 세자가 충천모를 쓴 것을 보고는 통곡을 그치고 서로 어리둥절하여 아무 말도 하지 않았다. 세자가 홍양산을 갖추고 경복궁으로 향하여 간다. 박은이 말하길 "세자는 우리 임금의 자제시다. 힘껏 사양하였는데 윤허를 얻지 못하였고, 이미 임금의 모자를 쓰셨으니, 신하들이 다시 청할 이유가 없다."

- 제2장 (장소 : 연화방의 옛 세자전)

대소 신료가 조복을 갖추어 입고 반영에 따라 전정에 차례로 늘어선 상태에서 전위교서를 반포. "내가 부덕함에도 태조의 홍업을 이어받아 아침저녁으로 삼가고 두려워하여 힘써서 다스리기를 도모한지가 벌써 18년이 되었으나, 은택이 백성에 미치지 못했고, 여러 번 재변이 일어났으며, 더구나 묵은 병이 있어, 최근에는 더욱 악화되니 정치에 참여하는 것을 감당할 수 없게 되었다. 세자 도는 영명하고 공손, 검소하며 효도하고 우애가 두터우며 인품이 너그러워 대위에 오르기에 합당하다. 이미 영락 16년 8월 8일에 직접 대보를 주어 기무에 전념하도록 하였으며, 오직 군국의 중사만 내가 친히 청단하겠노라. 아아! 중외 대소신료들은 모두 지극한 뜻을 깨달아 한마음으로 협력하여 유신의 경사를 맞이하도록 하라. 이에 교시하니 마땅히 알라."

3. 즉위하여 하례받는 위식

(초엄)

- 병조에서 노부대장을 설치. 노부의 위치는 전계, 전정의 동서, 명전
 문 안팎
- 내금위는 근정전 정계 위의 동서에 위치
- 충의위는 근정전 중계 위의 내금위 뒤쪽에 위치.
- 충순위는 전정에 동서로 위치. 별시위와 갑사는 전정에 동서로 위치,
 갑사 뒤에 다시 별시위가 위치.
- 총통위는 의장 뒤에 위치, 창을 쥔 갑사는 총통위 뒤와 근정문 안팎
 에 위치, 장검을 쥔 갑사는 내외문에 위치.
- 예조정랑이 전안을 정계 위에 설치. 예조정랑이 전함을 청옥용정에
 넣어둔다.
- 고악이 전함을 인도하여 근정문에 이른다. 음악이 그치고, 녹공복을
 입은 영사 2인이 전함을 눈썹 위까지 들어 올린다.
- 예조정랑이 인도하여 동쪽 계단으로 올라가 전안 위에 놓는다.

(중엄)

- 종친과 문무백관이 문외위에 나아간다.
- 호위 관원과 사금이 각각 무기와 제복을 갖추고, 상서관은 대보를 받
 들고 사정전 합문 밖에 나가서 사후.
- 판통례가 합문 밖에서 중엄을 계청
- 근정전 중계에 아악서령(전악)이 악생을 거느리고 들어와 자리에 나
 가고, 협률랑이 들어와 거휘위에 나간다.

(삼엄)

- 선전목관 · 선전관 · 감찰 · 전의 · 통찬 · 봉례랑이 각자의 위로 나아
 간다.

- 봉례랑이 종친과 문무 3품 이하관을 나누어 인도하여 들어와 자리에 나아간다.(문관은 동편문, 종친과 무관은 서편문을 이용하여 입장)
- 봉례랑이 성균학생, 회회인, 노인, 승려를 인도하여 자리에 나아간다.
- 종소리가 그치면 안팎의 문을 연다.
- 판통례가 외판을 계청하면 전하가 여를 타고 나가고, 홍양산과 청선이 시위한다.
- 움직임을 표시하는 의장이 움직이면, 협률랑이 꿇어 앉아 부복하였다가 휘를 들고 일어나고 이를 신호로 악생이 축을 두드리고 헌가에서 음악을 연주한다.
- 판통례가 전하를 인도하여 여좌에 오르면 향로의 연기가 피어오른다.
- 상서관이 대보를 받들고 안에 둔다.
- 산과 선은 전하를 시위한다.
- 협률랑이 꿇어앉아 휘를 눕히고는 부복하였다가 일어나고 이에 맞추어 악생은 어를 긁어서 음악이 그친다.
- 여러 호위관원이 들어와서 정계 양편에 동서로 늘어선다.
- 다음에 승지가 동서로 나누어 들어와서 부복
- 사관은 승지 옆에 조금 뒤로 물러나 부복한다.
- 다음에 사금이 중계 위에 동서로 나누어 선다.
- 봉례랑이 종친 및 문무 2품 이상관을 나누어 동편문과 서편문을 이용하여 들어와서 근정전 뜰에 정해진 자리로 인도한다.

(사배)

- 전의가 "사배!"라고 하면 통찬이 받아서 "국궁 사배 흥 평신"하고 창한다.
- 종친 이하 모든 관원이 국궁한 후, 음악이 시작되고, 사배 후 일어나면 음악이 그친다.
- 서안 지악 연주

(전목선포)

- 전전관 2명이 근정전 앞에 있던 전안을 마주 들고 어좌 앞에 둔 다음 부복한다.(전전관은 내직별감으로 공복을 입는다.)
- 선전목관이 서쪽 계단으로 올라와 들어와서는 전안의 남족에 이르러서 부복하였다가 무릎 꿇는다.
- 전전관이 무릎꿇고 전목을 취하여 마주잡아 펼친다.
- 선전목관이 이를 선포한 후 부복하였다가 일어나며, 내려가서 자리로 돌아간다.
- 전전관이 전목을 안에 놓고는 부복한다.
- 선전관은 전목의 선포가 끝나갈 무렵 서편 계단으로 올라와서 전안의 남쪽에 이르러서 부복하였다가 무릎 꿇는다.
- 전전관이 무릎꿇고 최고관의 전문을 취하여 마주잡아 펼친다.
- 선전관이 전문을 읽는다.

"영의정 臣 한상경은 전하께서 태조대왕 흥업(興業)을 비승(丕承)하시어 조선의 보위(寶位)를 이어가시니, 이에 삼가 축하의 말씀을 올리나이다."

- 전문읽기가 끝나면, 선전관은 부복하였다가 일어나 내려와서 자리로 돌아간다.

(삼고두 / 산호)

- 통찬이 "궤, 진홀, 삼고두"라고 칭하면 종친과 백관이 궤하고 홀을 꽂은 후 세 번 고두한다.
- 통찬이 "산호"라고 창하면 종친과 백관 등이 두 손을 마주잡아 이마에 얹으면서 "천세"하고 외친다.
- 통찬이 "재산호"라고 하면 "천천세"라고 외친다.(천세를 외칠 때는 악생과 군교들이 일제히 소리를 내어 이에 응한다.)

(사배)
- 통찬이 "출홀, 부복, 흥, 사배, 흥, 평신"하고 창하면 종친과 백관 등이 홀을 내어 쥐고 부복하였다가 일어난다.
- 음악이 시작되고, 종친 백관 등이 네 번 절하고 일어나면 음악이 그친다.
- 서안 지악 연주

(예필)
- 판통례가 서편계단으로 올라와서 어좌 앞에 부복하였다가 일어나서 아뢴다.

"예필이옵니다." 창한 후 부복하였다가 일어나서 내려가서 자리로 돌아간다.

(퇴장)
- 협률랑이 무릎꿇고 부복하였다가 휘를 들고 일어난다.
- 악생이 축을 두드리어 헌가에서 음악을 시작하다.
- 융안지악 연주
- 전하가 자리에 내려가서 여를 타고 동편으로 퇴장하는데 산과 선 시위하기를 올 때와 같이 한다.

- 나머지 인원은 차례로 근정문을 통해 퇴장한다.
- 협률랑이 무릎을 꿇고 휘를 가로로 눕히고는 부복하였다가 일어 난다.
- 악생이 어를 긁어 음악을 그친다.

4. 즉위교서 반포

(초엄)
- 병조에서 제위를 이끌어 노부 대장을 진설, 의장은 전정의 동서, 근 정문 내외에 위치.
- 내금위 자리는 정계, 충의위 자리는 중계 위 내금위 뒤, 충순위는 중 계의 동선, 별시위 · 갑사는 전정의 동서, 별시위가 다시 갑사의 귀에 위치한다.
- 총통위는 의장의 다음 줄에, 갑사는 총통위 뒤와 근정문 내외에, 장 검을 쥔 갑사는 근정문에 위치한다.
- 전의가 개독위를 중계 위의 동쪽에 서향으로 설치한다.
(이엄)
- 상서관은 대보를 받들고 근정전 뒤 소방차에서 기다린다.
- 판통례가 합문 밖에 가서 부복하여 무릎 꿇고 중엄을 계청한다.
- 전하가 원유관 강사포를 갖추어 소차방 자리에 앉아있고 산선이 시 위한다.
- 전악이 공인을 거느리고 자리에 나아가고 협률랑이 거휘위에 나아 간다.

(삼엄)

- 집사관이 자리에 나간다.

- 봉례랑이 종친 문무백관 삼품 이하를 이끌고 동서 편문을 지나 자리에 나간다.

- 판통례가 부복하였다가 무릎 꿇고 바깥이 준비되었음을 아뢴다.

"외판이여이다."

- 전하가 여에 올라타서 근정전 동쪽 편에서 입장한다.

- 평상시와 같이 산선이 시위한다.

- 전하가 나오기 위해 의장이 움직이면 협률랑이 무릎 꿇고 부복하였다가 휘를 들고 일어난다.

- 공인이 축을 두드리고 헌가에서 융안지악을 연주한다.

- 전하가 자리에 오르면 향이 오른다.

- 상서관이 보를 받들어 안에 놓는다.

- 협률랑이 무릎 꿇고 휘를 눕히고 부복하였다가 일어나면 공인이 어를 긁어 음악이 그친다.

- 호위관, 승지, 사관, 사금이 각자의 위에 위치한다.

- 봉례랑이 종친 문무 이품 이상을 동서 편문으로 이끌어 자리에 나간다.

 (문관은 동편문, 종친과 무관은 서편문)

(사배)

- 전의가 말한다. "사배" 통찬이 창한다.

"국궁, 사배, 흥 평신" 종친백관이 국궁한다.

- 음악은 서안지악이 연주된다.

- "사배, 흥, 평신"하면 음악이 그친다.

(교서 선포)

- 교관이 동편계로 올라와서 개독위에 나간다.

- 승지인 전교관이 어좌 앞에 나가 부복하였다가 무릎 꿇고 아뢴다.

"전교하겠사옵니다."

- 부복하였다가 일어나 동문으로 나가서 선교관의 북쪽에 서향하여 선다.

- 내직별감인 전교관 2인이 교서안을 마주들고 따른다.

- 전교관이 "교지가 있다."라고 말한다.

- 통찬이 "궤"하면 종친 백관이 모두 무릎 꿇는다.

- 전교관이 교서를 취하여 선교관에게 준다. 선교관이 무릎 꿇고 받아 전교관에게 준다.

- 전교관이 마주 펼친다.

- 전교관은 교서를 전달했으므로 다시 자리로 돌아와서 시위한다.

- 선교관이 교서를 읽는다.

○ **교서 선포내용**

"삼가 생각건대 태조께서 왕업을 크게 여시고, 부왕께서는 그 큰 일을 이어 받으셨다. 삼가고 조심하여 하늘을 공경하고 백성을 사랑하시어, 충성이 천자에 이르렀고, 효하고 공경함이 신명에게 통하였으니, 나라의 안팎이 다스려 평안해지고, 창고는 넉넉하여 가득하였으니, 해 구가 복종하고 문치는 융성하고 무위는 떨치었다. 법제는 정비되고, 예악이 갖추어져, 깊은 사랑과 두터운 은택이 백성의 마음을 적시었고, 두드러진 업적은 역

사책에 넘치었으니, 태평함이 극치를 이루어 예전에 볼 수 없었던 모습을 이룬 것이 지금까지 20여년이 되었다.

근자에 오랜 병환으로 정사를 돌보시기에 고달프셔서, 자에게 명하여 자리를 잇도록 하셨다. 자는 학문이 얕고 엉성하며 일찍이 일을 경험한 바도 없으니, 사양하기를 재삼하였으나, 허락하심을 받지 못하였다. 이에 영락 16년 8월10일 경복궁 근정전에서 즉위하여 백관의 조하를 받았고 부왕을 상왕으로 모후를 대비로 높이었다. 일체의 제도는 태조 및 우리 부왕께서 이루어놓은 성헌을 좇아 변경함이 없을 것이다. 이 성대한 의례에 덧붙여 사면의 영을 선포하노니, 영락 16년 8월10일 새벽 이전의 모반, 대역, 조부모와 부모에 대한 구타와 살해, 처첩의 남편 살해, 노비의 주인 살해, 독충을 기르거나 귀신으로 저주한 건, 살인 모의, 강도 범행을 제외한 이미 발각되었거나 발각되지 않았거나, 이미 판결이 정해졌거나 재판이 진행중인 건이거나에 구분 없이 모두 용서하니 감히 이 용서의 특지가 있기 이전의 일로 서로 고소하는 사람이 있다면, 그 해당하는 죄로 죄줄 것이다.

아, 보위를 바로 하고 처음을 삼가며, 종사를 받듦을 중히하여 어진 정치를 베풀어, 돌이킬 수 없는 은혜에 보답하리라.

- 선교관이 읽기를 마치면 부복하였다가 일어나 내려와서 자리에 돌아간다.
- 전교관이 교서를 안에 놓는다. 부복하였다가 일어나 물러난다.

(사배)

- 통찬이"부복, 흥, 사배, 흥, 평신"하고 창하면 종친백관이 부복하였다가 몸을 일으킨다.
- 음악이 시작되고, 사배 후 일어나면 음악이 그친다.

(삼고두 / 산호)

- 통찬이 "궤, 진홀, 삼고두"라고 칭하면 종친과 백관이 무릎 꿇고 홀을 꽂은 후 세 번 고두한다.
- 통찬이 "산호"라고 창하면 종친과 백관 등이 두 손을 마주잡아 이마에 얹으면서 "천세"하고 외친다.
- 통찬이 "산호"라고 창하면 "천세"하고 외친다.
- 통찬이 "재산호"라고 하면 "천천세"라고 외친다. 천세를 외칠 때는 악생과 군교들이 일제히 소리를 내어 이에 응한다.

(사배)

- 통찬이 "출홀, 부복, 흥, 사배, 흥, 평신"하고 창하면, 종친과 백관 등이 홀을 내어 쥐고 부복하였다가 일어난다.
- 음악이 시작되고, 종친·백관 등이 네 번 절하고 일어나면 음악이 그친다 .

(예필)

- 판통례가 서편계단으로 올라와서 어좌 앞에 부복하였다가 일어나서 아뢴다.
"예필하였사옵니다." 부복하였다가 일어나서 내려가 자리로 돌아간다.

협률랑이 무릎 꿇었다가 부복하고 휘를 들고 일어난다. 악공이 축을 두드리고 헌가에서 악연주를 시작하다.

- 전하가 어좌에서 내려가 연을 타고 산·선이 시위하여 근정문으로 퇴장한다.
- 협률랑이 무릎 꿇고 휘를 눕히고, 부복하였다가 일어나면 악공이 어를 긁어 음악을 그친다.

11) 행사장배치도

* 체크포인트16 : 확정된 출연자의 역할에 따른 배치도가 작성되었는가?

출연진과 관람객 및 물품을 행사의 진행에 맞추어 배치한다. 근정전을 중심으로 앞에 무대를 만들고 각각의 인원을 동선에 따라 정리하고 배치한다.

12) 인력 운영계획

* 체크포인트17 : 인력 운영계획서가 작성되었는가?

연출, 진행요원, 안전요원, 의상 코디네이터, 사회자 및 외국어 통역자, 분장요원 등 행사 진행에 따란 인력 운영에 대한 계획서를 작성한다.

13) 시설 및 장비 운영계획

* 체크포인트18 : 시설 장비 운영계획서가 작성되었는가?

무대, 음향, 조명, 중계시설, 영상시설, 기록, 천막, 테이블, 무전기 등 행사에 필요한 모든 물품에 대한 운영계획서를 작성한다.

14) 소요복식 및 물품 운영계획

* 체크포인트19 : 소요복식 및 물품 운영계획서가 작성되었는가?

금관조복, 홍관복, 녹관복, 녹공부, 국사 홍철릭, 국사 청철릭, 갑주, 면 청의, 면 홍의, 면 홍철릭, 홍주의, 의장 구군복 등 각각의 소요 복식 및 물품에 대한 운영계획서를 작성한다.

15) 날씨에 따른 진행방식 확정

* 체크포인트20 : 날씨 변화에 따른 대책은 마련되었는가?

① 사전계획

— 사전인지 경우 : 행사 당일 기상상황 수시로 확인(주최측의 사전 의사결

정)

– 당일 우천시 : 적절한 행사수행방안 강구(취소, 축소, 연기, 현장처리방안
 등)

② 대비방안

– 우천시에도 행사가 거행될 수 있도록 전천후 체제 완비(일시적인 설치,
 철거가 용이한 조립식 천막을 비치)

– 각 행사장 주변에 비닐과 천막을 준비

– 귀빈용 우의 준비

– 출연자와 관람객을 위한 효율적인 대기소 설치

16) 계약, 보험의 행정적 사안 확인

* 체크포인트21 : 계약서 작성과 보험가입은 완료되었는가?

여행보험, 상해보험, 보증보험 등 필요한 보험에 가입한다.

17) 총괄진행표 작성

* 체크포인트22 : 총괄진행표는 작성되었는가?

경복궁은 장소가 넓어 세분화된 총괄진행표가 필요하다. 행사시간은 오전 7시부터 오후 5시까지로 정하여 시간대별 진행상황을 체크한다.

 − 음향콘솔 : 총연출자, 음향감독, 영상감독, 사회자, 통역 대기
 − 국왕입장대기소 : 조연출 대기
 − 근정문 앞 : 인력담당 팀장 대기
 − 근정전 월대 : 무대감독 대기
 − 환복소 : 환복담당 팀장 대기
 − 소품분배소 : 물품담당 팀장 대기
 − 안내소 : 홍보담당 팀장 대기 등

18) 배역별 의상 · 분장 · 물품표를 작성

* 체크포인트23 : 배역별 의상 · 분장 · 물품표를 작성되었는가?

세종대왕즉위식의 출연자는 악공과 정재단을 제외하고 총350명이었다. 표의 작성요령은 다음과 같다.

역할	배역자	겉옷	두식	요대	화제	소품
국왕	000	강사포	원유관	옥대	흑피화	규
선교관	000	조복	금관	서대	흑피화	홀
기수1	000	청의	청건	홍대	흑혜	청룡기
		이	하	생	략	

19) 리허설

* 체크포인트24 : 행사장소 상황 및 출연자 교육은 적절한가?

① 행사장소 재확인
② 입퇴장 동선과 의례절차 동선 확인
③ 출연진 교육

출연진은 행사 전날부터 행사일 오전까지 의례절차와 입퇴장, 예절의식 등을 반복적으로 연습하였다.

20) 문화재 보호와 안전조치 확인

* 체크포인트25 : 문화재 보호와 안전대책은 문제 없는가?

목조건축물인 궁궐의 보호를 위해 화기 사용을 금지하며, 환복이나 탈의의 경우 궁궐 건물이 아닌 간이 천막을 설치하여 하도록 한다. 현수막이나 깃발 등은 궁궐에 고정시키지 않는다. 위급한 상황을 대비하여 안전요원을 배치한다.

21) 관람객 통제 및 이동 동선 확보

* 체크포인트26 : 관광객의 안전대책은 문제 없는가?

관광객의 관람을 위한 동선과 입장 및 퇴장에 따른 동선을 정하고, 안내 요원을 배치하여 혼란이 없이 진행될 수 있도록 한다.

22) 행사장 준비

* 체크포인트27 : 행사 당일 물품배설은 완벽한가?

- 어좌를 근정전의 북벽에 남향하여 설치한다.
- 향안 2개를 전계 양쪽에 각 1개씩 설치한다.
- 어좌 앞에 보안을 설치한다.
- 정악 연주단을 전계 남쪽에 가까이 진열하고, 협률랑과 전악의 자리를 서계 위에 남향으로 진열한다.
- 중계 위에 건고를 설치한다.
- 종친 및 문무백관의 위를 설치한다.(문관은 전정의 길 동쪽, 종친 및 무관은 길 서쪽에 설치하고, 성균학생, 회회인, 노인,승려의 자리는 문무반의 뒤쪽 동서쪽에 설치한다.)
- 전정에 들어오기에 앞서 참석자들은 문외위(근정문 앞)에서 대기한다.
- 근정전의 공간구도와 출연자 동선에 맞추어 배치한다.

－ 출연자 배치구도를 정할 때는 관람객의 규모와 동선·시선을 고려
 한다.

23) 출연진의 분장과 환복

* 체크포인트28 : 출연자의 분장과 환복은 원활한가?

'총괄진행표'와 '인원·분장·물품표'에 계획된 대로 준비하되, 반드시
10%의 여벌을 준비한다.

환복소

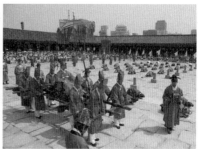
강사포를 입은 젊은 세종

24) 관광객안내, 의전, 편의시설

* 체크포인트29 : 관광객의 안전과 편의제공에 만전을 기했는가?

· 사전에 준비한 매뉴얼대로 시행한다.

· 궁궐 관리소 측에서 박석 · 기둥 · 석물 등의 문화재 시설에 대해 특별 보호 요청하는 경우, 지시에 따라 창의적 조치를 행한다.

· 행사장의 각 모서리에 안전요원을 두는 것을 반드시 지킨다.

· 본래 통행하던 계단을 차단봉으로 막은 경우에도 마찬가지 조치를 한다.

· 피할 수 없는 동선에 안전요원을 두어서 관람객의 원활한 흐름을 유지 한다.

· 경호요원 · 의전요원 같은 특별 안전요원은 부서조장의 책임 아래 두되, 상황에 따라 행사 총괄진행자와 직통 통화 혹은 무전기 통화가 항상 가능하게 한다.

25) 기타 안전대책

* 체크포인트30 : 제반 안전대책은 면밀하게 준비되어 있는가?

· 모든 상황에는 사전에 준비한 메뉴얼대로 시행한다.

· '대 관광객 안전대책'과 '기타 안전대책'은 궁궐을 비롯한 모든 행사장에 통용되는 매뉴얼이다.

· 안전요원은 늘 행사에서 무시되기 쉬운 존재다. 행사 비용 절약을 하려 할 때 가장 먼저 줄이는 것이 일반적이다. 이러한 부분을 최소화

시켜야 한다.

· 안전관리 책임자는 이러한 점에 관심을 두고 순회체크를 한다.

– 우천시에는 관광객의 급격한 이동이 생겨 돌발상황이 나기 쉽다.

– VIP가 이동할 때 돌발상황이 일어나기 쉽다.

– 우천시, 혹은 맑은 날씨에도 바람이 불면 LED 판넬이나 대고가 넘어질 수 있다. 이 설치물들 주변에는 관객과 충분한 거리를 유지하도록 한다.

– 무대 위에 못질로 가설한 수직 구조물 근처에는 돌발상황이 일어날 수 있다.

· "사고가 없는 행사란 없다." 즉 완전한 행사란 없다. 작건 크건 어떠한 사고라도 일어날 수밖에 없는 것이 행사현장이다. 작은 조짐을 놓치지 않으려는 마음자세만이 큰 사고를 피할 수 있다.

※ 출연자와 관광객이 차단선과 안내요원들로 분리되어 있다. 관광객들의 통로는 어느 경우에도 2인이 마주서서 비켜갈 수 있도록 확보하는 것이 필요하다.

근정전 안쪽에서 바라본 행사장 입구

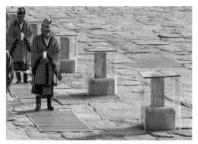

※ 품계석에 걸터앉거나 막대기로 두드리는 관광객을 막기 위해 품계석 덮개를 덮기도 한다.

아크릴 품계석 덮개

26) 장비 철수와 뒷정리

* 체크포인트31 : 궁궐이 행사 전 상태로 복구되었는가?

· 궁궐은 세계문화유산이다. 박석 하나라도 손상가지 않도록 하는 마음
 자세가 중요하다.
· 행사물품을 철거·철수할 때는 손으로 들거나 고무바퀴 리어카로 이
 동하도록 한다. 바닥에 끌고 다니는 행위를 절대 금하게 한다.
· 행사요원은 반드시 마킹테이프를 떼어내고, 마당에 흘린 쓰레기 조
 각을 손이나 집게로 줍는 습관을 기르게 한다. 관광객이 흘린 쓰레기
 역시 마찬가지다.
· 궁궐행사 매뉴얼의 마지막은 '손으로 쓰레기를 주워 비닐봉지에 넣
 는다'로 마치게 한다. 행사요원과 문화유산과의 심리적 거리는 그러
 한 낮은 자세로서 좁힐 수 있기 때문이다.
· 청소와 정리가 끝난 행사장은 최종적으로 스마트폰 혹은 카메라로 촬
 영하여 회사에 보관한다.

27) 결과보고서 작성과 기록물 제출

* 체크포인트32 결과보고서 및 기록물은 완성되었는가?

(결과보고서 예시)

'세종대왕 즉위식'

총평	
기획	세종대왕즉위식은 국가의례로서 경사스러운 일을 행하는 가례에 속한다. 한국에 대한 관심을 높이고 전통문화를 보여줄 수 있는 시의적절한 행사이다. 특히 조선시대 최고의 성군인 세종대왕의 즉위식과 함께 하례식과 전통공연을 접목시켜 '궁중정재와 정악'이라는 장르적 특성과 장소(근정전)적 특성을 조화롭게 엮어, 국왕과 문무백관, 회회인과 유학자들까지 함께하는 '진연'의 형식이 되었다. 즉위식과 하례라는 의례 안에 궁중정악과 정재가 아름답게 펼쳐지면서 우리 전통문화의 새로운 시너지를 창출하였다.
연출	세종대왕의 즉위식 당시의 역사적 상황에 대한 관람객의 이해를 돕기 위해 연극적 요소를 가미한 영상을 제작하여 중월대 위에 설치된 LED로 감상할 수 있도록 하였다. 즉위식은 정전과 월대, 중월대, 전정에 적절한 인원과 기물을 배치하여 조화로운 공간연출이 되었다. 또한 모든 시설물에 전통적 디자인 요소 적용, 고궁공연의 품위를 위해 전문성이 검증된 협력업체와 궁궐의 격에 맞는 출연자 섭외로 행사의 품격을 높였다. 특히 어린이날을 맞아 부모와 함께 근정전을 찾은 어린이들이 세종대왕의 업적에 대해 공부할 수 있는 전시물을 설치하여 교육적 효과를 거두고, 전통복식을 입어볼 수 있는 체험장도 진행하였다.
구성 및 배치	메인 무대는 근정전 월대가 되어 장엄한 근정전을 무대로 모든 행사가 집중되도록 하였다. 근정전 앞의 상월대에 어좌를 설치하고 삼절풍과 일월도병으로 낮은 배경을 만들어 근정전을 가리지 않으면서도 품위있는 행사가 연출되었다. 중월대에는 악공의 자리와 건고, LED를 배치하고, 전정에는 문무백관의 배위와 의장노부를 배치하여 관람객이 출연자 가까이에서 전통문화를 느낄 수 있도록 하였다. 출연자의 환복소와 대기소는 근정전에서 전혀 보이지 건춘문 앞터를 사용하여, 현대적인 설치물을 최대한 배제하였다. 다만 피치 못할 설치물은 전통문양이 디자인된 판넬을 이용하여 마감하여 자연스럽게 보이도록 하였다. 이로써 경복궁 찾는 관람객은 역사속의 한 장면에 있는 듯한 분위기를 갖도록 노력하였다. 행사 초반에 근정문 입구 쪽에 자리잡고 앉아있던 사람들이 점차 차단봉을 밀고 넘어와 중반에는 통로쪽이 거의 막혀버렸다. 대규모인원에 대한 통제는 차단봉으로는 역부족임을 다시 한번 깨닫게 되었다.

3. 고종명성황후가례의 재현과 포맷 바이블

1) 주제의 선정

* 체크포인트1 : 행사의 의미는 무엇인가?

궁궐에서 연행되는 궁중의례는 현재를 살아가는 세계인에게 과거의 문화가 현재의 삶에 반추되며 문화의 연속성과 삶의 지속성을 느끼게 만들어준다. 이런 면에서 매년 봄·가을 2회씩 거행되는 '고종명성후 가례재현'은 서울에 소재하는 궁궐에서 정례적으로 만날 수 있는 유일한 조선국왕의 의례다. 현재 경복궁을 비롯한 창덕궁, 창경궁, 경희궁, 덕수궁에서 시행되는 행사는 2014년부터 정례행사로 자리잡은 고궁축제가 있지만 국왕의례는 특별행사로서 정례계획에 잡혀있지 않다. 그러므로 매년 4월과 9월 셋째 주에 거행되는 고종명성후가례는 문화의 연속성이라는 관점에서 매우 중요한 행사인 것이다.

운현궁은 고종의 자란 곳으로 대원군의 사저다. 철종이 승하하자 어린 명복은 사왕이 되어 1863년 운현궁을 떠났지만, 3년 뒤인 1866년 돌아와 친영례를 치른다. 운현궁을 민자영을 왕비로 맞아들이기 위한 별궁으로 사용했기 때문이다. 고종의 어머니인 여흥민씨 부부인의 친오라비 민승호 가 민자영의 아버지인 민치록에게 입후되어, 민자영과 민승호는 남매지간 이 되니 운현궁은 민자영의 친정과 같았다. 그러므로 별궁이었던 운현궁 은 '고종명성후가례'를 위한 최적의 장소다.

2) 주제의 유형

* 체크포인트3 : 주제의 선정은 적절한가?

조선의 국가의례 길례 · 가례 · 군례 · 빈례 · 흉례의 오례 가운데 경사로 운 의례를 규정한 것이 가례다. 가례 가운데 대표적인 의례인 국왕의 혼례 는 남녀의 만남이자 국모를 맞이하는 의식으로, 일생의 가장 중요하고 아 름다운 의례라고 할 수 있다.

행사의 유형으로 보면 단일형이자 집약형 행사로 관객의 집중도가 높다. 그러므로 '운현궁에서 열리는 가례는 왕비책봉의식과 친영례를 합 쳐 2시간에 달하는 긴 행사지만, 부부가 되는 과정에 이르는 극적인 의식' 은 결혼의 의미가 퇴색해 가는 현대인들에게 잔잔한 감동을 줄 수 있다.

운현궁은 1860년대에서 1870년대 사이에 지어졌다. 상량문에 의하면 노안당과 노락당은 고종이 국왕으로 즉위한 후 9개월 만인 1864년에 중건되었고, 이로당은 그보다 5년 뒤인 1869년에 지어졌다. 당시 운현궁은 약 2만평에 달하는 규모였는데, 아재당, 노안당, 노락당, 이로당, 영로당, 육사당, 영화루 등 주요건물 외에 은신군과 남연군을 모신 사당이 있었다고 한다.

현재 운현궁은 서울시가 1993년 대원군의 후손으로부터 매입하여 관리 운영하고 있다. 대지 2,140평에 노안당, 노락당, 이로당, 행각, 수직사, 전시실 등이 수리를 거쳐 보존되고 있다. 고종이 별궁인 운현궁에서 친영의를 했을 당시는 정당에서 행례를 하였겠지만, 오늘날 재현행사는 운현궁 뜰에 무대를 만들어 많은 사람들이 즐길 수 있도록 하였다.

3) 주제의 규모

* 체크포인트5 : 인력과 물자는 어느 정도 동원해야 하는가?

'고종명성후가례'는 출연인원 108명, 연인원 약 130명의 중규모 행사다. 매년 지속적으로 시행되고 있으므로 물품은 충분히 준비하여 동원되고 있으며, 새로운 고증이 나올 때마다 조금씩 수정 보완하여 사용하고 있다. 인력 역시 많은 대규모 인원이 동원되는 행사가 아니므로 의례행사 경험

이 충분한 출연자를 섭외한다.

* 체크포인트6 : 동원 가능한 예산이 확보되어 있는가?

운현궁은 민간위탁으로 관리 운영하고 있다. 운현궁의 연간 예산 안에 가례재현 예산이 편성되어 있어 안정적이고 지속적인 행사가 가능하다.

4) 기획서의 완성

* 체크포인트7 : 정해진 행사일은 시의적절한가?

'고종명성후가례' 행사일은 매년 4월과 9월 셋째 주 토요일로 정해져 있지만, 우천으로 한 주를 연기할 수 있는 여지를 두고 홍보하고 있다. 이 시기는 비교적 비가 자주 오는 계절로, 실제로 지난 2013년 봄과 2012년 봄에 행사일이 한 주씩 연기되기도 하였다. 그럼에도 불구하고 운현궁의 가례는 매년 같은 날 시행한다는 원칙은 변하지 않는다.

* 체크포인트8 : 시나리오는 주제를 적절히 구현하고 있는가?

고종명성후 가례의 시나리오의 기본 틀은 고종명성후의 『가례도감의 궤』다. 의궤의 의주를 따라가며 의례가 진행되지만 역사에 대한 기본인식과 당대의 시대상황, 고종과 명성황후, 대원군, 부대부인, 여흥민씨 집안

의 관계에 대한 고찰이 있어야 이 행사의 의미를 관객에게 정확하게 전달할 수 있다. 물론 단순히 절차를 따라가는 의례재현만으로도 훌륭한 행사지만, 가례의 의미를 새길 수 있다면 더욱 가치있는 행사가 될 것이다. 여기에 더하여 연출자는 출연자의 성격과 당시 지위를 파악하여 자세와 말투를 끌어내며 관객이 재미와 감동을 느낄 수 있도록 해야 한다.

* 체크포인트9 : 고증에 대한 준비는 철저한가?

고종대인 조선말기의 사료와 운현궁 관련 기록 비교적 풍부한 편이다. 기본적인 역사서로 『고종실록』 『철종실록』 『국조오례의』 『고종명성후가례도감의궤』, 운현궁 관련 단행본 유시원, 1996, 『풍운의 한말역사 산책』, ㈜한국문원. 서울시, 1996, 『운현궁중수보고서』, ㈜동양고속건설조사편집. 황현, 1995, 『매천야록』, 한양출판. 서울역사박물관, 2009, 『운현궁을 거닐다』. 서울역사박물관, 2009, 『구름재 큰집 운현궁』. 조교환, 2001, 『운현궁의 어제와 오늘』. 복식 및 기물 고증자료는 성균관대학교생활과학연구소, 2001, 『은신군 관례복식 고증제작전』, 궁중복식연구원. 국립중앙박물관, 2010, 『조선시대궁중행사도 Ⅰ·Ⅱ』. 국립중앙박물관, 2002, 『조선시대풍속화』. 석주선, 『한국복식사』. 박정혜, 2000, 『조선시대궁중기록화연구』, 일지사. 문화재청, 1999, 『조선조후기궁중복식』, 명원문화재단. 이강칠 외, 2003, 『역사인물초상화대전』, 현암사. 국립현대미술관, 2012, 『대한제국 황실의 초상』. 등을 참고하였다.

* 체크포인트10 : 시나리오의 시대고증은 정확한가?

고종이 가례를 올리던 1866년은 문화로는 진경시대였지만 세도정치가 시작된 정조로부터, 순조와 효명세자, 헌종, 철종으로 넘어오며 세도정치가 정점에 있던 시기였다. 후사 없이 철종이 승하하자 흥선대원군의 둘째 아들 명복을 익종비 신정왕후가 입양하여 12세 어린나이에 국왕이 되었다. 대원군이 바야흐로 최고의 실세였던 시기였다. 가례를 올리는 당시가 대원군의 확고한 위세를 만천하에 드러낼 수 있는 기회였다면, 오늘의 행사는 이러한 위세와 풍모를 연출하여 재미를 더할 것이다.

5) 관리기관의 업무협조

* 체크포인트11 : 궁궐 사용심의는 받았는가? 관계기관과의 협조는 원활한가?

운현궁 장소사용 허가업무는 서울시가 담당하고 있다. 그러나 고종명성후가례는 연간행사로 편성되어 있으므로 별도의 허가를 얻지 않고 행사를 시행할 수 있다.

6) 행사계획서 작성

* 체크포인트12 : 행사구성은 주제를 잘 구현하고 있는가?

가례재현행사는 4단계로 구성하였다. 주 행사는 명성황후의 왕비책봉 의식인 '비수책의'와 국왕이 왕비를 궁궐로 모시고 가기위해 별궁으로 행차하는 '친영의'다. 비수책의와 친영의는 실제로 하루의 차이를 두고 행해지므로 두 의식 사이에 간격이 필요하다. 친영의를 행하기 위해 운현궁 정문 밖에 행렬대형을 준비하는 동안 무대 위에서 정재공연이 펼쳐진다. 또한 오후 2시에 시작하는 행사를 위해 장내 정리와 의례의 시작을 알리는 사전 공연도 펼쳐진다. 그러므로 식전공연-비수책의-축하공연-친영의의 순서로 구성된다.

고종명성황후가례 재현 행사구성

구성	내용	소요시간	출연자	내용
식전 공연	정재 공연	15분	한국전통문화연구원	춘앵전, 검무
의례 진행	비수 책의	30분	의례출연자	왕비책봉의식
축하 공연	정재 공연	20분	한국전통문화연구원	여령차용무, 향발무
의례 진행	친영의	30분	의례출연자	국왕이 왕비를 맞이하는의식

구체적인 행사내용으로 보면 예로부터 혼례는 경사스러운 일이지만 음

악은 연주하지 않았다. 부모의 슬하를 떠나게 되는 것은 불효하는 것이라 여겼기 때문이다. 이를 진이부작(陳而不作)이라고 한다. 악기는 펼쳐놓지만 연주하지 않는다는 뜻이다. 행사에서 악가무를 공연하는 것은 본래 혼례의 의미와 맞지 않고, 의식의 중간중간에 삽입되는 배경음악도 사용할 수 없다. 그러나 많은 관람객이 모두 장중한 의식만을 감상하게 되면 전통문화에 대한 호감을 갖게 될 수는 없다. 비록 의례와 부합하지는 않지만 문화의 연속성과 지속성이라는 큰 의미 속에서 오롯이 의례자체를 즐기는 사람이 많아질 때까지 가무악의 공연은 계속될 것이다.

* 체크포인트13 : 추진일정표는 구체적이고 실현가능한가?

추진일정표

구 분		7월	8월 1일	8월 8일	8월 15일	8월 30일	9월 7일	9월 15일	9월 17일	9월 18일	9월 19일
기획부문	고증확인작업	■									
	실행계획 작성		■								
	관련기관 회의			■							
연출 / 진행	시나리오 완성				■						
	부문별 연습									■	
	총 리허설										■
	출연진/진행자 교육									■	
제작 부문	의상물품표 완성		■								
	부문별 제작 발주				■	■					
	물품구입 및 임대					■	■				
	행사장 세팅							■			
섭외 부문	출연 인원 섭외				■						
	스탭 섭외				■						
	시스템 확보	■									
홍보 부문	홍보 추진계획 수립			■							
	홍보물 디자인				■						
	각종 인쇄물 제작						■				
	발송 및 게재 / 부착							■	■		
	전단 배포								■		
	배너 게첨								■		
	보도자료 발송				■						
	인터넷 홍보		■								

*** 체크포인트14 : 시나리오는 자료에 맞춰 작성되었는가?**

고종명성후의 『가례도감의궤』 연구는 시나리오 작업의 기본이다. 특히 의궤 내용 가운데 왕비 책봉문을 보면 국왕이 왕비를 간택한 이유가 덕성이 있기 때문임을 밝히고 있다. 이는 가례의 핵심내용이므로 이를 번역하여 관람객에게 전문을 소개하였다. 몇 년전 이와 같은 행사를 위해 작성한 시나리오의 공연행사 부분만을 수정하여 사용하고 있었다. 이번 행사에서는 포맷 바이블에 의거하여 진행하였고, 의식 절차 부분을 재확인하는 과정에서 중대한 번역의 오류를 찾아냈다.[『동치 5년 병인 3월 가례도감의궤』, 의주, 친영의.]

>…女官仍以繖扇侍衛
>主人陞自東階
>尙宮導王妃出 至西階上
>傳姆在左 保姆在右 府夫人在後
>主人少進西向戒之曰 戒之敬之 夙夜無違命
>主人退立西向
>府夫人進至王妃之右 施衿結帨勉之敬之 夙夜無違命
>王妃聽受訖
>宮人進輿 尙宮俯伏跪啓請乘輿…

이 장면은 주인(대원군)과 부부인이 왕비에게 부모로서 당부의 말을 전하는 장면이다. 먼저 대원군이 왕비에게 다가가 이르기를 "경계하고 공경

하여 밤낮으로 명을 어기지 마십시오."라고 한다. 다음으로 부부인이 오른쪽으로 다가가 옷깃을 여미며 "힘쓰고 공경하여 밤낮으로 명을 어기지 마십시오."라고 한다. 이때 '누구의'라는 주체가 생략되어 있다. 지금까지는 당부의 말로 "경계하고 공경하여 시부모의 명을 어기지 마십시오."와 "힘쓰고 공경하여 시부모의 명을 어기지 마십시오."라고 하고 있었다. 언제부터 이렇게 번역하여 사용하였는지는 알 수 없지만, 조금만 생각해 보면 이와 같은 말을 쓸 수 없다는 것을 알 수 있었다. 관용으로 굳어진 덕담 정도로 생각해서 확인하지 않았던 잘못이라고 생각한다.

* 체크포인트15 : 궁의 상황을 고려한 시설물 배치도가 작성되었는가?

'비수책의'와 '친영의' 출연자 배치도를 절차별로 제작하고, 물품배치도는 평면도와 조감도를 함께 제작하여 공간에 대해 이해할 수 있도록 하였다.

출연자 배치도 부분

'왕비가 왕비좌에 앉는 부분' 배치도

'국왕이 입장하고 있는 부분' 배치도

시설물배치도

물품배치도-평면도

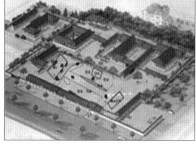
물품배치도-조감도

* 체크포인트16 : 확정된 출연자의 역할에 따른 배치도가 작성되었는가?

　운현궁 뜰에 설치된 무대 위에서 행사가 진행되므로, 행사를 설행하는 전각은 없다. 다만 이로당 방안을 주인공들의 환복소로 사용하고, 뒤뜰에 천막을 치고 일반출연자들이 환복소 겸 식사 장소로 사용한다. 하루 전날 리허설을 할 때부터 행사가 끝날 때까지 관람객의 출입이 통제된다. 또한 공연단 대기소가 있는 무대 뒤편 전시실도 행사 당일 폐쇄하여 출연자의 동선과 마주치지 않도록 하고 있다.

　무대로 입장하는 동선인 이로당 문으로는 대원군, 왕비와 부부인이 입장하고, 운현궁 정문으로 국왕이 입장한다. 동시에 주요 인물과 함께 입장할 배역을 정하고, 입장 전 준비대형을 확정하였다.

① 이로당 문 입장
− 대원군과 빈자

- 상궁, 여관

- 왕비, 의장차비, 상전, 상침, 상기, 전언

- 부부인

② 운현궁 문 입장

- 정사, 부사, 비물차비

- 국왕, 장축자, 호위무사, 의장노부, 문무관, 의장차비

7) 운영계획 확정

* 체크포인트17 : 인력 운영계획서가 작성되었는가?

① 출연자

- 고종 : 고등학교 2년, 명성황후 : 고등학교 1년

- 대원군,부부인 : 전문연기자

- 주요배역 : 여자-상궁, 여관 : 보조연기자

 남자-빈자, 정사, 부사, 장축자, 판통례 : 보조연기자

- 일반출연자 : 여자-2명 : 보조연기자

 남자-88명 : 보조연기자

- 사회자 : 전통행사 전문 MC

- 창홀자 : 의례전문 창홀자

- 통역자 : 영어 전문 MC

– 집사자 : 의례전문 진행자

② 전문스텝

– 총연출 1명, 조연출 1명, 무대감독 1명,

– 음향감독 1명, 진행감독 3명, 환복요원 8명,

– 분장 및 미용 5명, 기록 2명, 안전요원 10명

* 체크포인트18 : 시설 장비 운영계획서가 작성되었는가?

① 무대

– 무대백월 : 일월오봉도병풍 설치 장치

– 무대전면 : 중앙, 좌, 우 3개 계단 설치

– 바닥 : 붉은색 파이텍스 마감

– 사회자석 : 행사현수막 마감

② 음향

– 음향콘솔설치(행사 1일전), 무대위 · 환복소 스피커 설치(행사일)

③ 렌탈

– 천막 : 환복소 5동, 관람객석 8동, 안내석 1동, 무용단 환복소 1동

– 테이블 : 사회자석 3개, 안내소 2개, 환복소 4개, 분장소 2개

– 관람객용 의자 : 500개

– 무전기 : 10대

* 체크포인트19 : 소요복식 및 물품 운영계획서가 작성되었는가?

대여할 것과 제작할 것에 대한 구분, 보관 장소 체크 상황이 적힌 표를
완성하였다.

* 체크포인트20 : 날씨 변화에 따른 대책은 마련되었는가?

① 사전계획
– 사전인지 경우 : 행사 당일 기상상황 수시로 확인한다.(주최측의 사전
 의사결정)
– 당일 우천 시 : 적절한 행사수행 방안을 강구한다.

② 대비방안
– 확실한 우천이 예보되면 행사를 일주일 연기한다.
– 예보 없는 우천 시에 사회자의 지시에 따라 자연스럽게 행사를 종료
 한다.
– 출연자와 관람객을 위한 효율적인 대기소를 설치한다.

8) 계약, 보험의 행정적 사안 확인

* 체크포인트21 : 계약서 작성과 보험가입은 완료되었는가?

연중 2회로 편성되어 변함없이 시행되는 운현궁 행사의 특성상, 무대, 음향, 영상 등의 시설장비와 출연자들은 별도의 계약 없이 진행되는 경우가 많다.

9) 총괄진행표 작성

* 체크포인트22 : 총괄진행표는 작성되었는가?

행사공간을 환복소와 무대 입장소 등으로 구분하여 시간의 흐름에 따른 진행상황을 한눈에 파악하고 담당자의 위치 이동도 체크할 수 있도록 하였다.

10) 배역별 의상 · 분장 · 물품표 작성

* 체크포인트23 : 배역별 의상 · 분장 · 물품표를 작성되었는가?

담당할 배역별로 출연자의 이름을 적고, 의상 · 물품을 함께 표시해 줌으로써 환복소 진행자와 행사장 진행자간의 소통에 도움을 줄 수 있다. 오랜 기간 함께 작업해 온 분장팀은 분장 현황을 표시하지 않아도 행사진행에 지장을 주지 않는다.

11) 리허설

① 비수책의

- 상궁과 여관 : 왕비의 비물과 전책을 받들고 전달하는 역할로 이동이 많고 동선이 복잡하여 절차를 숙지해야만 행사를 이끌 수 있다. 친영의도 이와 같다.
- 왕비 : 무거운 대수를 써서 고개를 숙일 수 없고, 겹겹이 입은 법복으로 움직임이 둔하지만 국왕에 대한 사배를 세 번이나 행하고 계단을 오르내려야 하므로 많은 연습이 필요하다.
- 대원군 : 대원군은 품위 있고 정중한 움직임과 사배를 연습한다. 친영의도 같다.
- 빈자 : 빈자는 언제나 대원군의 앞에서 인도하는 역할이므로, 대원군의 길을 막지 않고 인도하는 것이 매우 중요하다.

② 친영의

- 국왕 : 국왕의 걸음걸이는 태산이 움직이는 것과 같아야 한다. 의식을 행할 때는 규를 잡고, 이동할 때는 규를 풀어야 하므로 근시여관과 호흡을 맞춰야 한다.
- 문무백관 : 문무관원들은 국왕에 대한 사배의 예를 올려야 하고, 국왕이 입 · 퇴장 할 때는 부복하는 예를 올린다.
- 의장노부 : 의장노부는 군사다. 손에는 반드시 기물이나 무기를 들고

있다. 깃발과 의물은 수직으로 높이 세우고, 이동할 때는 힘 있게 걸어야 한다.

③ 공통적으로 숙지할 내용

- 국왕과 문무백관의 국궁사배, 산호, 부복, 궤하는 시점, 차이점, 방법을 교육하고 모두 동시에 정리된 동작이 될 때까지 반복 연습을 한다.
- 절선 : 의례 도중 전정이나, 중계, 전계를 걸어 다닐 때 이동하는 동선이 곡선을 이루지 않도록 직각으로 이동하도록 교육한다.
- 공수법 : 입,퇴장 및 이동 시 양손 엄지손가락끼리 깍지를 끼워 여자의 경우 오른손이, 남자의 경우 왼손이 위로 올라오게 한 다음 자연스럽게 단전 위에 얹도록 한다.(손에 들고 있는 물건이 없는 경우)
- 습족 : 중계나 전계 위를 오르내리기 위해 계단을 이용할 때 올라갈 때는 오른발부터 올라가 왼발을 모으는 동작을 반복하여 올라가고, 내려올 때는 올라갈 때와 반대로 왼발부터 내딛고 오른발을 내려 모으는 동작을 반복하여 오르내린다.

* 체크포인트25 : 문화재 보호와 안전대책은 문제 없는가?

운현궁은 사적 257호로 보호해야 할 가치가 있는 유산이다. 그러므로 금연은 물론이고 운현궁 내에 거피 등의 음식물을 소지하는 것만으로도 위법한 일이다. 이러한 내용을 행사안내와 함께 지속적으로 고지할 필요가 있다.

기물을 가지고 있는 출연자가 기물을 건물의 기왓장이나 담벼락에 세워 둘 경우 파손될 위험이 있으며, 장비반입에 별도의 규제는 없다.

* 체크포인트26 : 관광객의 안전대책은 문제 없는가?

행사 시작전 갑자기 많은 관광객이 밀고 들어오면 부상의 위험이 크다. 더구나 운현궁의 정문은 국왕이 입장하는 문이므로 관광객의 통제가 절실히 필요한 곳이다. 원할한 행사진행을 위해 출연자의 동선을 넉넉하게 확보하여 파이텍스와 돗자리를 깔아 구분하고, 차단봉을 추가로 사용하여 관광객의 동선을 사전에 유도한다.

12) 실행

* 체크포인트27 : 행사 당일 물품배설은 완벽한가?

야외행사장이므로 새벽에 서리가 내리면 젖어버린다. 물품은 행사 당일 아침 바닥이 마른 후에 설치한다.
- 무대 위 : 차일, 일월도, 화준탁, 예탁, 욕석
- 무대 뒤 : 어좌, 왕비좌, 전안상
- 운현궁 뜰 : 파이텍스, 채연, 소차방, 문무백관 배위
- 관람객석 : 장애인표시판, 기자석표시판, VIP 표시판

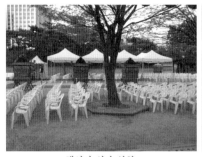
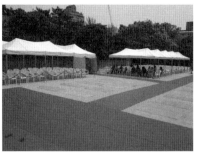

| 채연과 의자 설치 | 돗자리와 파이텍스 설치 |

행사일 아침 7시부터 리허설이 시작되므로 환복과 분장은 역할 그룹별로 보내게 된다. 대체로 환복하는 순서는 다음과 같이 한다. 전날 리허설에 참석한 인물과 여자, 멜꾼과 같이 단순한 역할, 국왕 주변의 호위무사, 문무백관, 의장노부의 순으로 환복소에 도착하면 8명의 환복요원과 분장·미용팀이 순서대로 분장과 환복을 진행한다. 이는 리허설 도중의 상황에서 동시에 진행하므로, 연습할 순서가 되면 분장을 멈추고 행사장으로 나오는 것을 원칙으로 한다.

- 고종 : 당시 12세의 어린 나이였으므로 수염은 없고 기본 분장만 한다. 면복에 면류관, 옥대, 패옥, 후수, 폐슬, 상, 적석, 적말, 규를 갖추고 방심곡령은 하지 않는다. 방심곡령에 관해서는 아직 고증이 확정되지 않아 착용을 미룬다.
- 명성황후 : 당시 13세의 왕비가 착용한 명복은 대홍적의다. 대수와 적의를 착용하면 움직임이 둔화되므로 양쪽에서 상궁이나 보모가 부

축해야 한다. 왕비는 속곳, 다리속곳을 비롯해 속치마, 무지기치마, 대슘치마, 한삼을 속옷으로 갖추고, 청대란 홍대란치마, 전행웃치마에 삼작저고리를 입은 후 당의를 입고 중단과 적의를 입는다. 적의의에는 옥대, 패옥, 폐슬, 후수, 상, 석, 말, 규 그리고 대수를 착용한다.

- 대원군은 다른 관원과 마찬가지로 최고의 예복인 조복을 착용하고 금관과 각대, 후수, 패옥, 흑피화, 홀을 들고 입장한다.
- 부부인은 봉황흉배를 부착한 금직녹원삼, 큰머리에 떨잠수식을 갖춘다.

* 체크포인트29 : 관광객의 안전과 편의제공에 만전을 기했는가?

관광객이 많은 운현궁에서는 안전사고가 일어날 수 있는 가능성이 크다. 위에서 언급한 바와 같이 운현궁 문이 협소하여 관광객과 출연자가 마주치게 되므로 진행요원의 안내에 협조해야만 한다. 안전사고의 위험이 큰 곳은 음향콘솔 앞이다. 이곳은 화장실을 가기 위한 동선이자 무대의 서쪽 면이므로 무대 위의 행사를 좀 더 가까이서 보고자 하는 관광객들이 모여드는 곳이다. 이곳에는 언제나 안전요원을 배치하여 관광객의 동선을 확보해야 한다.

관광객을 위한 시설로는 동선유도 차단봉, 장애인 · 노약자 · 임산부석이 있다. 또한 더운 날씨에 탈진하는 관광객이 있을 수 있으므로 충분한 물도 준비하여 모든 입장객에서 무료로 나누어 준다.

13) 기타 안전대책

* 체크포인트30 : 제반 안전대책은 면밀하게 준비되어 있는가?

그야말로 돌발이란 어떠한 상황이 생길지 모르는 것이다. 주취자의 소란, 갑작스러운 소나기, 의장물의 낙하로 머리에 부상을 입기도 하고, 오래 서 있기 힘든 출연자는 쓰러져 다칠 수 있다. 이 모든 상황에 바로 대처할 수 있다면 좋겠지만 현실적으로 불가능하다. 행사를 진행하는 모든 진행자는 가능한 모든 경우에 대해 긴장을 늦추지 않고 관찰하고 살펴보면서 적극 대처할 수 있도록 교육할 것이다.

14) 장비철수와 뒷정리

* 체크포인트31 : 운현궁이 행사 전 상태로 복구되었는가?

행사가 끝나고 철수할 때, 출연진은 뒤쪽 동선만 사용하여 일렬로 나란히 환복소로 이동하도록 유도한다. 행사복으로 갈아입을 때는 그룹별로 여유 있게 입었지만 다시 현대복으로 갈아입을 때는 모든 출연자가 동시에 진행한다. 그러므로 순서대로 환복소로 이동하는 것이 빨리 정리하고 철수하는 방법이기도 하다.

장비철수는 포맷 바이블에서 제시하고 있는 방법과 거의 비슷하다. 주차장으로 돌아들어온 행렬은 돌아오면서 의장기물을 주차장에 반납하고,

환복소에 의상과 장신구를 반납한다. 행사장에서는 훼손되기 쉬운 물품과 위험한 물품을 우선하여 철수한다. 즉 관람객의 동선을 방해하는 차단봉을 걷고, 전정에 깔린 돗자리를 치운다. 다음으로 훼손되기 쉬운 용상 등 월대 위의 물품을 거둔다.

이렇게 기본적인 동선이 확보되면 음향과 영상장비 등을 철거한다. 모든 물품이 철수하고 난 뒤에는 진행요원들이 동시에 바닥에 떨어진 쓰레기와 못 등을 수거하여 원상태로 복구한다.

15) 결과보고서 작성과 기록물 제출

* 체크포인트32 : 결과보고서 및 기록물은 완성되었는가?

운현궁에서 진행되는 모든 행사의 결과보고서를 서울시에 제출한다. 서울시에 결과보고서의 주요 내용은 다음과 같다.

- 행사개요와 행사구성을 기록하고 실제 시행된 것과 아닌 것을 구분하여 보고한다.
- 행사 홍보 방법과 홍보유형을 보고한다.(현수막, 리플렛, 보도자료)
- 입장객 현황을 보고한다.
 예) 전체 5,804명 가운데 외국인 451명−입장객은 계수기로 집계한다.
- 외국인 관람객의 수를 보고한다.(전체 관람객의 약 8% 정도의 비율)
- 의식절차에 따른 사진을 첨부한다.(개막공연−비수책의−축하공연−친영

의)

– 행사장 구성요소와 편의시설을 적는다.(천막과 의자의 수량 등)

– 행사평가의 예 :

· 관광객들을 위한 햇빛차단 텐트 및 아리수 제공으로 관람 편의 제공

· 전반기 대비 약 37% 관광객 증가로 관람석 부족의 아쉬움

· 안전사고 없는 행사진행과 불편사항이 많이 줄음.

· 운현궁 관람을 목적으로 하는 관광객을 위한 안내문 비치

· 전반기 행사 대비 많은 관광객 집객과 안전한 행사 진행이 이루어짐.

– 언론보도 현황과 실제 보도 내용을 전달한다.

4. 궁중문화 포맷 바이블의 기대효과

1) 궁중문화에 대한 융복합적 · 실용적 연구의 모색

궁중문화에 대해서는 기본적으로 많은 연구가 이루어져왔다. 역사학을 중심으로 하여 이루어진 심층적인 연구들은 문학이나 정치학, 사회학 등 궁중문화 전반에 대한 연구로 확장되어왔으며, 그에 따라 많은 성과들이 등장해왔다.

이 책에서는 이러한 연구들에 한류 3.0이라는 실용적인 측면을 결합함으로써 융복합적이고 실용적인 방향으로 변화를 모색하고 있다. 전통적인 측면에서의 연구를 기반으로 현대적 가치를 더해줌으로써 오늘 우리에게 궁과 궁중문화가 어떤 의미를 갖는지를 탐구해보고자 한다.

현대적인 의미로 궁중문화가 와닿기 위해서는 기존의 궁을 중심으로 한 궁중문화 재현행사를 정례적인 것으로 확대시켜 살아 있는 궁으로 만들어야 한다. 특히, 궁의 일상을 소개함으로써 관광객들로 하여금 그곳도 삶의 한 장면들이 존재하고 있는 곳임을 인식하게 할 수 있어야 한다. 서울

에 존재하는 5개의 궁은 궁 그 자체로만 존재할 뿐이다. 분명히 그 안에서 왕과 그 가족들, 그리고 그들을 보위하는 수많은 사람들이 함께 생활하던 공간이었음에도 불구하고, 오늘날의 궁은 전각들만이 무표정하게 서 있을 뿐이며, 관광객들은 그 안을 무심하게 걸어보는 것 이외에는 아무 것도 할 수 없다.

궁중문화는 왕조가 존재하였던 모든 국가에서 중요한 가치를 지니고 있고, 궁은 그렇기 때문에 중요한 관광자원으로 각광받고 있으나, 실제로 그 시절의 생활들을 들여다볼 수 있는 방법은 동서양 어디에도 없다.

따라서, 인문학적 관점에서 궁중문화를 바라보아온 성과를 기반으로, 한류 3.0의 확산에 중추적인 역할을 하는 관광, 그리고 현대 사회에서 중요한 위치를 차지하고 있는 커뮤니케이션학 및 방송학의 실질적인 지식들을 융합함으로써 죽어 있는 궁이 아니라 살아 있는 궁을 만드는 계기를 마련하고자 한다.

이러한 과정을 거쳐서, 궁은 단순히 그 존재 자체의 의미만을 갖는 수동적인 존재가 아니라, 궁중문화의 재현을 통해 스스로 관광객들을 끌어들이는 살아있는 궁으로 변모할 수 있을 것이며, 이는 곧 궁중문화에 대한 실용적인 관점을 열어줄 수 있다고 하겠다.

2) 체험형 문화콘텐츠 제작의 표준화를 위한 포맷 바이블 제작 방안 제공

한류 3.0은 다양한 장르를 포괄한다. 그리고 한류 3.0의 애호가들은 한

국의 다양한 문화에 관심을 갖고 그것을 직접 체험해보고자 하는 욕구가 강하다. 그렇기 때문에 한류 3.0의 확산에서 핵심적인 역할을 하는 것은 외국인 관광객들을 우리나라로 끌어들여 다양한 문화적 경험을 제공할 수 있는 인바운드 관광이 되는 것이다.

앞서 언급하였듯이, 궁은 왕조가 존재하던 국가에서 가장 중요한 관광자원 중의 하나이다. 실제로 우리나라를 찾는 많은 관광객들이 궁을 방문하는 것도 사실이다. 그러나 과연 그 과정에서 얼마 만큼의 만족을 얻고 가는지는 미지수이다. 지금 현재 우리나라를 찾는 전 세계 관광객들이 방문하는 궁은 아무런 체험도 할 수 없는, 철저하게 죽어 있는 공간이기 때문이다.

한류 3.0은 체험형 콘텐츠를 중심으로 이루어져 있다. 따라서 궁 역시 단순히 구경하는 공간이 아니라 체험하는 공간이 되어야 한다. 체험하는 공간이 되기 위해서는 기본적으로 궁의 관람이 생동감 있고 즐겁도록 만들어줘야 한다. 그 역할을 담당하는 것이 궁중문화의 재현행사이다.

궁중문화의 재현행사는 이제까지 서울의 5대 궁에서 다양하게 이루어져왔다. 그러나 이들은 단편적인 이벤트성 재현에 그치고 있었다. 따라서, 마침 그 시기에 맞춰 궁을 방문한 관광객들은 재현행사를 볼 수 있었으나, 그렇지 않은 대부분의 관광객들은 무표정하게 서 있는 전각들만을 보고 나올 뿐이었다.

이러한 문제는 표준화 된 매뉴얼이 없기 때문이다. 궁중문화는 오늘날의 생활문화와 많은 차이를 갖고 있고, 또한 그것을 충실하게 익히는 것도 쉬운 일이 아니다. 그렇기 때문에 극소수의 전문가들만이 그 재현행사를 독점할 수밖에 없었고, 그것은 재현행사를 주최하고 지속성을 유지하는

데에 있어 제한이 될 수밖에 없었다. 이 책에서는 미흡하나마 궁중문화 재현을 위한 포맷 바이블의 제작을 시도하였으며, 이를 통해 더 많은 사람들이 우리의 궁중문화를 정확히 재현할 수 있는 밑거름을 마련하였다. 그리고 이러한 과정이 쌓여가면, 수많은 외국 관광객들이 한국을 방문할 때 전 세계 어디에서도 볼 수 없는 정례적인 재현행사가 펼쳐지는, 그래서 생생하게 살아 있는 궁을 볼 수 있게 될 것이다.

이 책에서 제안하는 포맷 바이블은 궁을 관람의 대상에서 체험의 대상으로 바꾸는 단초를 제공한다. 또한, 어떤 제작자가 참여하더라도 포맷 바이블을 기반으로 균질한 재현행사를 치러낼 수 있는 기반을 마련한 것이라고 말할 수 있다.

3) 한류 3.0의 지속가능성 확보에 기여

체험형 콘텐츠 중심의 한류 3.0은 콘텐츠들이 제공하는 체험의 질이 그 성과를 좌우한다. 체험의 질은 개별 콘텐츠가 확보하는 것도 중요하지만, 다양한 콘텐츠들도 유사한 수준의 질을 갖는 것이 더욱 중요하다.

궁중문화의 재현은 단순히 하나의 궁만이 대상이 되는 것은 아니다. 조선시대의 법궁이라고 불린 경복궁은 물론, 창덕궁, 창경궁, 덕수궁, 경희궁 등 5대 궁에서도 일제히 이루어져야 한다. 이것이 현실화되면 경복궁과 창덕궁에 집중되어 있는 관광객들에게 좀 더 폭넓은 궁중문화 체험의 기회를 줄 수 있게 될 것이다. 또한 5대 궁궐의 스토리텔링을 기반으로 균질한 프로그램들이 지속적으로 각 궁궐에서 실연되고, 궁궐별로 역할 분

담을 통해 조선시대라는 역사를 통합적으로 이해할 수 있도록 함으로써 관광객 확대와 궁중문화에 대한 이해를 도모한다.

이 책에서 제안하는 포맷 바이블은 관광객들의 체험 범위를 5대궁으로 넓힐 수 있는 효과를 가져올 수 있다. 또한, 그러한 과정을 통해 관광객들은 우리나라의 문화에 대한 관심과 호감이 높아질 수 있을 것이며, 이를 통해 한류 3.0에 대한 관심도 함께 높아질 수 있을 것으로 생각된다. 이러한 성과는 지속적인 관광객의 증대에 기여할 수 있을 것이며, 외국인 관광객의 재방문율 향상에도 기여할 수 있어 궁극적으로 한류 3.0의 지속가능성 확보에 기여할 수 있을 것이다.

참고문헌

〈원전자료〉

『講學廳日記』, 민속원, 2008.
『經國大典』, 신서원, 2005.
『閨閤叢書』, 보진재, 2008.
『內訓』, 한길사, 2011.
『論語』, 홍익출판사, 2005.
『大典會通』, 한국고전번역원 WEB DB.
『童蒙先習』, 나무의꿈, 2011.
『東醫寶鑑』, 여강출판사, 2005.
『明成皇后 한글편지』, 다운샘, 2007.
『四小節』, 전통문화연구회, 2013.
『聖學輯要』, 청어람미디어, 2007.
『小學』, 홍익출판사, 2005.
『宋子大全』, 한국고전번역원 WEB DB.
『愼獨齋全書』, 한국고전번역원 WEB DB.
『御製警世問答』, 역락, 2006.
『御製大訓』, 역락, 2006.
『御製自省編』, 역락, 2006.
『御製祖訓』, 역락, 2006.
『諺解胎産集要』, 세종대왕기념사업회, 2010.
『練藜室記述』, 한국고전번역원 WEB DB.
『烈女傳』, 글항아리, 2013.
『禮記』, 지만지, 2010.

『佔畢齋集』, 한국고전번역원 WEB DB.
『朝鮮王朝實錄』, 한국고전번역원 WEB DB.
『胎敎新記』, 안티쿠스, 2014.
『한듕록』, 서해문집, 2003.

〈국내 단행본과 논문〉

- 단행본 -

강제훈 외, 『조선 왕실의 가례 2』, 한국학중앙연구원, 2010.
고정민 외, 『한류, 아시아를 넘어 세계로』, 한국문화산업교류재단, 2009.
국립고궁박물관 편, 『조선왕실의 인장』, 그라픽네트, 2006.
국립고궁박물관, 『대한제국』, 민속원, 2011.
국립고궁박물관, 『조선 궁중의 잔치, 연향』, 글항아리, 2013.
국립고궁박물관, 『조선의 역사를 지켜온 왕실 여성』, 글항아리, 2014.
국립고궁박물관, 『창덕궁 깊이 읽기』, 글항아리, 2012.
국사편찬위원회편, 『상장례, 삶과 죽음의 방정식』, 국사편찬위원회, 2005.
권오영 외, 『조선 왕실의 嘉禮 1』, 한국학중앙연구원, 2008.
金東旭, 『服飾』, 서울육백년사1, 서울시사편찬위원회, 1977.
金東旭, 『한국복식사연구』, 아세아문화사, 1973.
金海榮, 『朝鮮初期 祭祀典禮 硏究』, 집문당, 2003.
김문식 외, 『왕실의 천지제사』, 돌베개, 2012.
김문식, 신병주 공저, 『조선 왕실 기록문화의 꽃, 의궤』, 돌베개, 2005.
김상보 외, 『조선 왕실의 식탁』, 한림출판사, 2014.
김성수, 『한류의 지속 발전을 위한 글로컬 문화콘텐츠 전략』, 한국외국어대학교출
　　　판부, 2012.
김영숙, 『朝鮮朝末期王室服飾』, 민족문화문고간행회, 1987.
김용숙, 『朝鮮朝宮中風俗硏究』, 일지사, 1987.
김용옥, 『도올의 중국 일기 4』, 통나무, 2015.

김익기, 임현진 공저, 『동아시아 문화권에서의 한류』, 진인진, 2014.

김징우, 『광고의 경험』, 커뮤니케이션북스, 2009.

김지영 외, 『즉위식, 국왕의 탄생』, 돌베개, 2013.

김창겸, 『한국 왕실여성 인물사전』, 한국학중앙연구원, 2015.

김현수, 『유럽 왕실의 탄생』, 살림, 2015.

동양사학회편, 『東亞史上의 王權』, 한울아카데미, 1993.

매일경제 한류본색 프로젝트팀, 『한류본색』, 매일경제신문사, 2012.

바르텍 지음, 정현규 옮김, 『조선 1894년 여름』, 책과함께, 2012.

박병선, 『조선조의 의궤』, 한국정신문화연구원, 1985.

박성실, 이수웅 역, 『중국복식사』, 경춘사, 1991.

박정혜, 『조선시대 궁중기록화 연구』, 일지사, 2000.

박종호, 『빈에서는 인생이 아름다워 진다』, 김영사, 2011.

백영자, 『조선시대 어가행렬』, 한국방송통신대 출판부, 1994.

변원림, 『조선의 왕후』, 일지사, 2006.

브랜드평판연구소, 『한류 포에버 - 중국·대만편』, 한국문화산업교류재단, 2010.

서울대학교 규장각 편, 『왕실 자료 해제·해설집 1-4』, 서울대 규장각, 2005.

석주선, 『한국복식사』, 寶晉齋, 1985.

성병희, 『民間誡女書』, 형설출판사, 1980.

성인근, 『고종 황제 비밀 국새』, 소와당, 2010.

신명호, 『조선 왕실의 의례와 생활, 궁중문화』, 돌베개, 2002.

신명호, 『조선 왕실의 자녀교육법』, 시공사, 2005

신병주 외, 『왕실의 혼례식 풍경』, 돌베개, 2013.

심재우 외, 『조선의 국가제사』, 한국학중앙연구원, 2009.

유송옥, 『조선왕조 궁중복식연구』, 수학사, 1991.

유송옥, 『한국복식사』, 수학사, 1998.

육수화, 『조선시대 왕실교육』, 민속원, 2008.

윤정란, 『조선의 왕비 : 왕비의 삶을 통해 본 조선의 歷史』, 차림, 1998.

윤진영, 김동석, 황문환, 주영하, 『(조선왕실의) 출산문화』, 한국학중앙연구원 장서각 편. 이회문화사, 2005.

이민주,『용을 그리고 봉황을 수놓다』, 한국학중앙연구원, 2013.

이성미,『가례도감의궤와 미술사』, 소와당, 2008.

이성미 · 유송옥 · 강신항,『朝鮮時代御眞關係都監儀軌硏究』, 한국정신문화연구원, 1997.

李迎春,『朝鮮後期 王位繼承 硏究』, 집문당, 1998.

이욱,『조선시대 재난과 국가의례』, 창비, 2009.

이재숙,『조선조 궁중의례와 음악』, 서울대 출판부, 1998.

李正玉,『冠禮服飾硏究』, 嶺南出版部, 1990.

이창현,『국가브랜드와 한류』, 한국학술정보, 2011.

이현진,『조선후기 종묘 전례 연구』, 일지사, 2008.

任東權,『韓 · 日 宮中儀禮의 硏究; 葬祭儀를 중심으로』, 중앙대 출판부, 1995.

임민혁 역주,『주자가례』, 예문서원, 1999.

임민혁,『왕의 이름, 묘호 -하늘의 이름으로 역사를 심판하다』, 문학동네, 2010.

장경희,『조선 왕실의 궁릉 의물』, 민속원, 2013.

張師勛,『세종조 음악연구』, 서울대 출판부, 1982.

장영기,『조선시대 궁궐 운영 연구』, 역사문화, 2014.

鄭容淑,『高麗王室族內婚硏究』, 새문사 , 1988.

정태남,『동유럽 문화도시 기행』, 21세기북스, 2015.

조재모,『궁궐, 조선을 말하다』, 아트북스, 2012.

조한혜정 외,『'한류'와 아시아의 대중문화』, 연세대 출판부, 2003.

池斗煥,『朝鮮前期 儀禮硏究』, 서울대 출판부, 1994.

최광식,『한류로드』, 나남, 2013.

최동군,『나도 문화해설사가 될 수 있다 - 궁궐편』, 담디, 2011.

최진옥 외,『장서각 소장 왕실 보첩자료와 왕실구성원』, 민속원, 2010

풍우 저 / 김갑수 역,『천인관계론』, 신지서원, 1993.

한국학중앙연구원,『조선왕실의 여성』, 장서각, 2005.

한국학중앙연구원,『조선의 세자로 살아가기』, 돌베개, 2013.

한국학중앙연구원,『조선의 왕비로 살아가기』, 돌베개, 2012.

한국학중앙연구원,『조선의 왕으로 살아가기』, 돌베개, 2011.

한영우, 『정조의 화성행차, 그 8일』, 효형출판, 1998.

韓亨周, 『朝鮮初期 國家祭禮 硏究』, 일조각, 2002.

허균, 『궁궐 장식』, 돌베개, 2011.

혜문, 『우리 궁궐의 비밀』, 작은숲, 2014.

홍순철 외, 『텔레비전 프로그램 포맷 창작론』, 한울, 2010.

황인희, 『궁궐 – 그날의 역사』, 기파랑, 2014.

− 학위 및 학술 논문 −

강동항, 「조선 전기 왕실의 체육활동」『경희대 체육과학논총』 6, 경희대, 1993. 12.

강제훈, 「조선시대 조참의식의 구성과 왕권」, 『조선왕실의 가례 1』, 한국학중앙연구원, 2008.

權寧徹, 「태교신기 연구」『여성문제연구』 2, 효성여대, 1972.

권오영, 「조선왕실 관례의 역사적 의미와 그 추이」, 『조선왕실의 가례 1』, 한국학중앙연구원, 2008.

권호기, 「手稿本 胎敎新記」『서지학』 7, 한국서지학회, 1982.

金相泰, 「朝鮮 世祖代의 圜丘壇 復設과 그 性格」, 『韓國學硏究』 6·7, 인하대, 1996.

금효경, 『조선시대의 祈禳儀禮 연구: 國家와 王室을 중심으로』, 고려대, 2009.

김 호, 「조선후기 왕실의 출산 풍경」『조선의 정치와 사회』, 집문당, 2002.

김문식, 「조선왕실의 친영례 연구」, 『조선왕실의 가례 1』, 한국학중앙연구원, 2008.

김언순, 「『壺範』을 통해 본 조선후기 女訓書의 새로운 양상」, 『藏書閣』 16, 한국학중앙연구원, 2006.

김정우, 「한류의 지속가능성을 높이기 위한 플랫폼의 필요성」, 『소통과 인문학』, 한성대, 2012.

김정우, 「콘텐츠의 패러디를 통한 네티즌의 자기표현 전략−〈강남스타일〉 패러디 영상을 중심으로」, 『인문콘텐츠』, 인문콘텐츠학회, 2013.

김진세, 「왕실 여인들의 독서문화」, 『조선왕실의 여성』, 한국학중앙연구원, 2005.

백두현, 「조선시대 여성의 문자생활 연구-한글 편지와 한글 고문서를 중심으로」, 『어문론총』 42, 한국문학언어학회, 2005.

백영자, 『우리나라 鹵簿儀衛에 관한 硏究-의례복과 의장의 제도 및 그 상징성을 중심으로-』, 이화여대, 1984.

송혜진, 「조선시대 왕실의례의 아악과 속악」, 『조선왕실의 가례 1』, 한국학중앙연구원, 2008.

신광철, 「한류와 인문학」, 『코기토』 70, 2014.

안희재, 『조선시대국상의례연구』, 국민대, 2009.

유송옥, 『朝鮮時代 儀軌圖의 服飾硏究』, 홍익대, 1986.

유송옥·이민주, 「孝明世子 冊禮, 冠禮儀式 및 服飾에 관한硏究」, 『생활과학』 창간호, 성균관대 생활과학연구소, 1998.

尹絲淳, 「朝鮮朝 禮思想의 硏究-性理學과의 관련을 중심으로-」, 『東洋學』 13, 단국대, 1983.

이기대, 「한글편지에 나타난 순원왕후의 수렴청정과 정치적 지향」, 『국제어문학회』, 국제어문학회, 2009.

이범직, 『朝鮮初期의 五禮硏究』, 서울대, 1988.

이종덕, 『17세기 왕실언간의 국어학적 연구』, 서울시립대, 2005.

이현진, 「조선시대 종묘의 신주(神主), 위판(位版) 제식(題式)의 변화」, 『진단학보』, 진단학회, 2006.

임민혁, 「조선시대 왕세자책봉례의 제도화와 의례의 성격」, 『조선왕실의 가례 1』, 한국학중앙연구원, 2008.

장경희, 『朝鮮王朝 王室嘉禮用 工藝品 硏究』, 홍익대, 1999.

장정호, 「유학교육론의 관점에서 본 『태교신기』의 태교론」, 『대동문화연구』 50, 대동문화연구원, 2005.

정양완, 「『태교신기』에 대하여-배 안의 아기를 가르치는 태교에 대한 새로운 글-」 『새국어생활』 10-3, 국립국어연구원, 2000.

정종수, 『조선 초기 상장 의례 연구』, 중앙대, 1994.

조영준, 『19世紀 王室財政의 運營實態와 變化樣相』, 서울대, 2008.

조재모, 「조선시대 궁궐의 의례운영과 건축형식」, 서울대, 2003.

池斗煥, 「朝鮮初期의 宗法制度의 理解過程」, 『태동고전연구』 창간호, 태동문화
연구소, 1984.

최인학, 「화랑과 통과의례」, 『화랑문화의 재조명』, 신라문화선양회, 1989.

최종성, 「왕과 무의 기우의례−폭로의례를 중심으로−」, 『역사민속학』 10, 역사
민속학회, 2000.

▪ 지은이

김정우

한성대학교 한국어문학부 교수며, 커뮤니케이션과 문화콘텐츠 분야를 담당하고 있다. 고려대학교 국어국문학과를 졸업하고 동 대학원에서 광고언어학으로 박사학위를 받았다. 대학교 졸업 후 광고대행사 LG애드(현 HS애드)에서 카피라이터로, NOCA 커뮤니케이션에서 크리에이티브 디렉터로 17년간 근무했고, 2005년부터 대학으로 자리를 옮겼다. 현업에서는 LG그룹, LG전자, LG화학, 대한항공, 현대건설, 파리크라상, 재능교육 등의 광고주를 담당했고, 뉴욕페스티벌, 조선일보광고대상, 공익광고 공무전 등에서 수상한 경력이 있다. 현업 때의 경험을 바탕으로 『광고 카피의 이론과 실제』(공저, 2010), 『광고의 경험』(2009), 『문화콘텐츠 제작 Thinking & Writing』(2007), 『카피연습장 1,2』(2006), 『광고언어론』(공저, 2006), 『광고, 소비자와 통하였는가』(공저, 2005) 등 광고와 문화콘텐츠 관련 책들을 썼다. 또한 콘텐츠 산업에서 스타의 역할에 주목해 『스타이미지탐구-장동건』(공저, 2014), 『스타이미지탐구-김혜수』(공저, 2014)를 쓰기도 했다. 최근에는 한류3.0의 확산에 관심을 갖고 "한류3.0의 확산을 위한 궁중문화 포맷 바이블 개발 방안 연구"(2015), "인문학적 관점에서 본 한류3.0의 확산 전략"(2014) 등의 프로젝트를 수행하고 있다. 또한 광고 언어의 역사적 발전 추이를 주제로 한 "근·현대 광고와 한글"(2015) 프로젝트도 함께 수행하고 있다.

안희재

(주)한국의장 의례연구소 소장이다. 단국대학교 전통의상학과에서 "조선시대 즉위의례 연구"로 석사학위를 받고, 국민대학교 국사학과에서 "조선시대 국상의례 연구"로 박사학위를 받았다. 궁궐의례재현에 획을 그은 허규 국립극장 극장장의 1986년 아시안게임과 1988년 서울 하계올림픽 때 '창덕궁-종묘 상감마마 행차' 재연 프로젝트에 의상·소품 디자인으로 참여한 이래, 「세종대왕즉위의식」, 「종묘대제 반차구성」, 「고종명성후가례」, 「궁중정지회명부의」, 「단종국장의례」 등의 국가의례들을 기획·연출하였다. 해외활동으로 1400년 전 한반도의 문물을 고대 일본으로 전해주는 대규모 축제인 「오사카 왔소 마쯔리」의 행렬을 구성하여 4,000명 참여자의 모든 의상과 기물을 재현했다. 조선왕조 마지막 실제 의례인 의민황태자비(이방자 여사) 인산행렬을 구성하여 감독하였고, 그 아들이자 마지막 황손 이구저하 인산행렬을 총괄 감독하였다. 2004~2005년에는 한국문화재보호재단의 총감독을 맡아 광화문 수문장교대의식, 숙종인현후가례 등 기왕에 행해진 중요 국가의례들을 연출하였다. 현재 조선의례에 대한 연구논문과 단행본을 집필하는 한편, 궁중의상패션쇼 같은 한류 콘텐츠들을 개발하고 있다.

안남일

고려대학교 한국학연구소 연구교수며, 현대문학과 문화콘텐츠 분야를 담당하고 있다. 고려대학교 국어국문학과를 졸업하고 동 대학원에서 "현대소설에 나타난 분단콤플렉스 연구로" 박사학위를 받았다. 한림대학교, 한성대학교, 안양대학교, 부산대학교, 서울사이버대학교에서 강의를 한 경력이 있다. 현재『Ceesok Journal of Korean Studies』문학분야 편집위원,『오늘의 한국문학』편집위원, TOEWC 운영위원, 그리고 『문학청춘』대외협력문화예술위원을 맡고 있으며, 문화콘텐츠와 관련해서 '제3회 세종축제 추진위원장'을 역임하였고, 관광시책 자문위원(세종특별자치시), 문화예술콘텐츠학회 이사, 사단법인 한국축제포럼 이사(학술교육분과위원장)를 맡고 있다.『미디어와 문화』(공저, 2012),『한국 근대잡지 소재 문학텍스트 연구 1,2,3,4』(공저, 2012/2013), 『한국 근현대 학교 간행물 연구 1,2』(공저, 2009),『20세기 한국 필화문학 연구 1,2』(공저, 2006/2008),『소설을 바라보는 열두 가지 시선』(편저, 2005),『기억과 공간의 소설현상학』(2004) 등 현대문학 관련 책들을 썼으며,『문화콘텐츠 연구의 현장』(공저, 2014),『콘텐츠 개발의 현장』(공저, 2011),『응용인문의 현장』(공저, 2009) 등을 쓰기도 했다. 현재 근·현대 문학텍스트에 대한 "한국 학교간행물 소재 문학텍스트 연구"와 근·현대 관광지 문헌 자료에 대한 "20세기 한국 관광지 자료의 조사 수집 해제 및 DB구축" 프로젝트를 수행 중에 있다.

이기대

고려대학교 인문대학 국어국문학과 부교수로 근무하고 있다. 고전소설을 전공하였으며, 고려대학교 민족문화연구원, 한국학연구소에서 연구교수와 학술교수로 있으면서 인문학 관련 프로젝트를 수행하였다. 고전문학을 콘텐츠화하기 위한 작업에도 관심을 갖고 있으며, 최근에는 역사 인물과 문화적 상징이 현재 우리에게 미치는 영향에 대해 분석한 논문들을 발표하였다. 저서로는『교감본 한문소설』(공저, 민족문화연구원, 2007),『명성황후 편지글』(다운샘, 2007),『19세기 조선의 소설가와 한문 장편소설』(집문당, 2010),『명성황후 한글편지와 조선왕실의 시전지』(공저, 국립고궁박물관, 2010),『고전서사 캐릭터 열전』(공저, 월인, 2013),『고전문학과 바다』(공저, 민속원, 2015) 등이 있다.